小平您好

方增先敬题

《小平，您好》编委会 编

杨宏富 绘图

上海古籍出版社

图书在版编目（CIP）数据

小平，您好／杨宏富绘；《小平，您好》编委会编.
上海：上海古籍出版社，2004.7
ISBN 7-5325-3818-4

Ⅰ．小... Ⅱ.①杨...②小...③您... Ⅲ.①中国画：人物
画—作品集—中国—现代②邓小平（1904-1997）—生平事迹—
画册 Ⅳ．① J222．7 ② A762-64

中国版本图书馆 CIP 数据核字（2004）第 055348 号

《小平，您好》编委会

主　编：冯小敏　周国雄
副主编（按姓氏笔画为序）：
　　　　王兴康　叶维华　张文清　胡佩艳
　　　　俞惠煜　祝学军　顾　明　徐建刚
编　委（按姓氏笔画为序）：
　　　　李三星　李逢军　严爱云　吴祥华
　　　　张文瑶　欧阳萍　袁志平　顾美华
　　　　徐国梁　高克勤　章　行　潘正义

责任编辑：顾美华
装帧设计：严克勤　田松青
技术编辑：王建中

小平，您好
《小平，您好》编委会 编
杨宏富　绘图

出版发行　上海古籍出版社
　　　　（上海瑞金二路 272 号　邮政编码 200020）
　　　　　　（1）网址：www.guji.com.cn
　　　　　　（2）E-mail:gujil@guji.com.cn
　　　　　　（3）易文网网址：www.ewen.cc
发行经销　新华书店上海发行所
制　　版　上海丽佳制版印刷有限公司
印　　刷　中华印刷有限公司
开　　本　787×1092　1/8
印　　张　15
插　　页　5
版　　次　2004 年 7 月第 1 版
　　　　　2004 年 7 月第 1 次印刷
印　　数　3,100
ISBN　7-5325-3818-4／k·610
定　　价　160.00 元
　　　　如有质量问题，请与承印公司联系 021-62662100

前言

　　邓小平是伟大的马克思主义者，伟大的无产阶级革命家、政治家、军事家、外交家，久经考验的共产主义战士，中国社会主义改革开放和现代化建设的总设计师，邓小平理论的主要创立者。他在全党、全军和全国各族人民中享有崇高的威望，在世界上也有巨大的影响。

　　在邓小平诞辰100周年之际，我们怀着崇敬的心情，出版这本由100幅国画组成的、反映邓小平一生光辉业绩的《小平，您好》画册，就是为了使广大人民群众更加深入地了解邓小平为中华民族的独立和解放，为中国社会主义制度的建立、巩固和发展，特别是为开辟中国特色社会主义道路建立的不朽功勋，更加充分地认识高举邓小平理论伟大旗帜，全面贯彻"三个代表"重要思想的深远意义，更加坚定走中国特色社会主义道路的信念，在以胡锦涛为总书记的党中央领导下，解放思想、实事求是、与时俱进、同心同德地为全面建设小康社会，为实现中华民族的伟大复兴而努力奋斗。

《小平，您好》编委会

2004 年 7 月

目　录

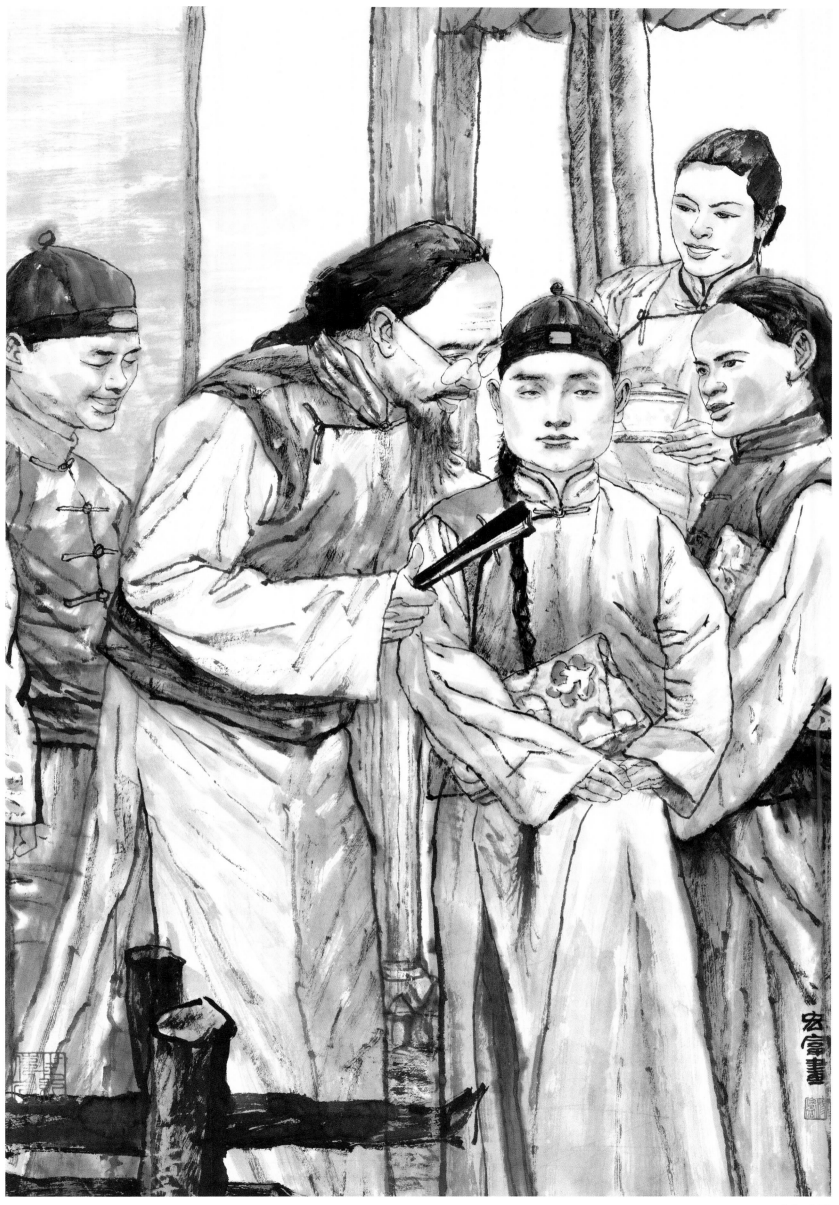

少年小平

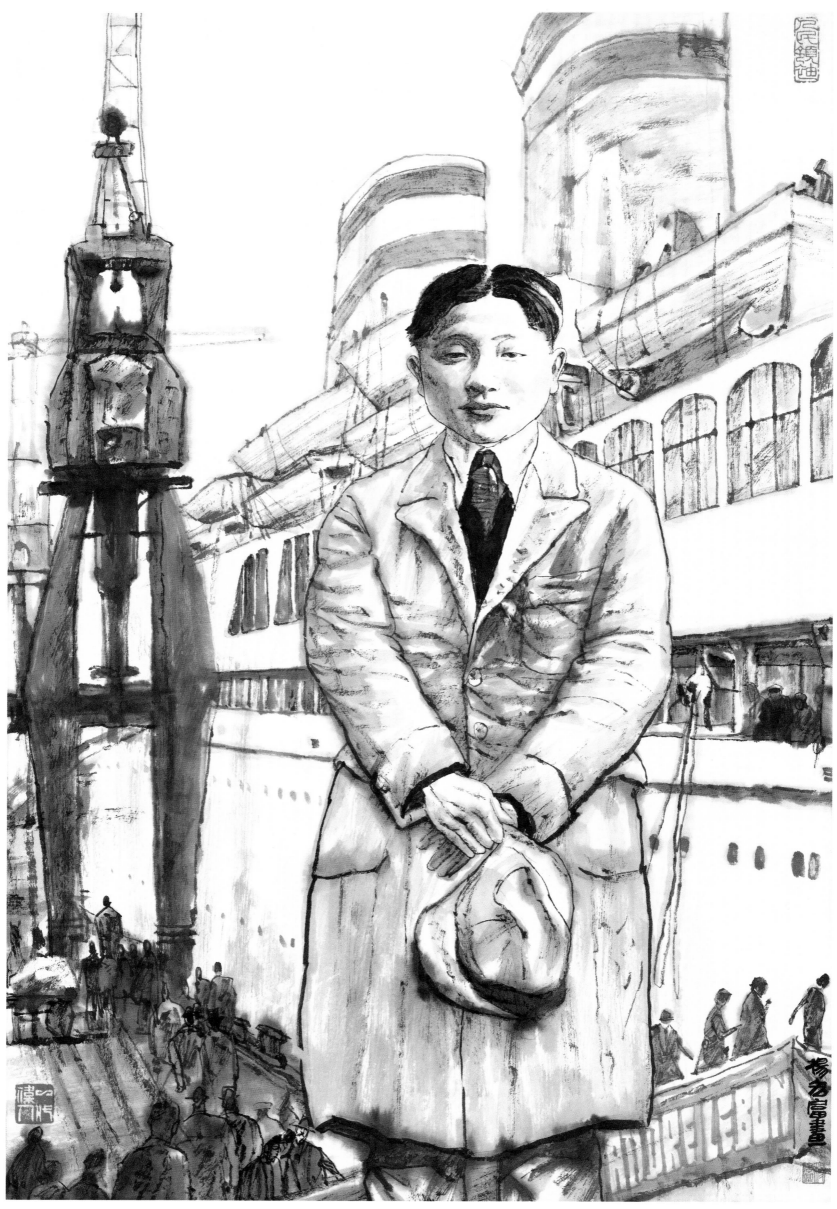

赴法国勤工俭学

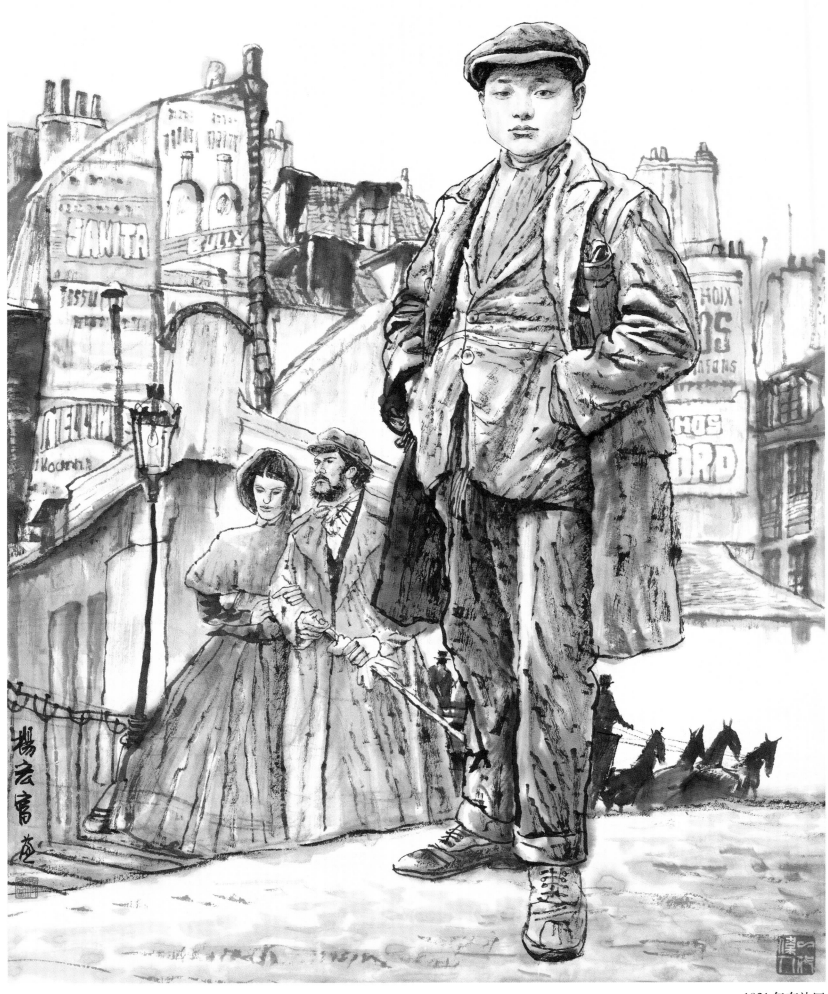

1921 年在法国

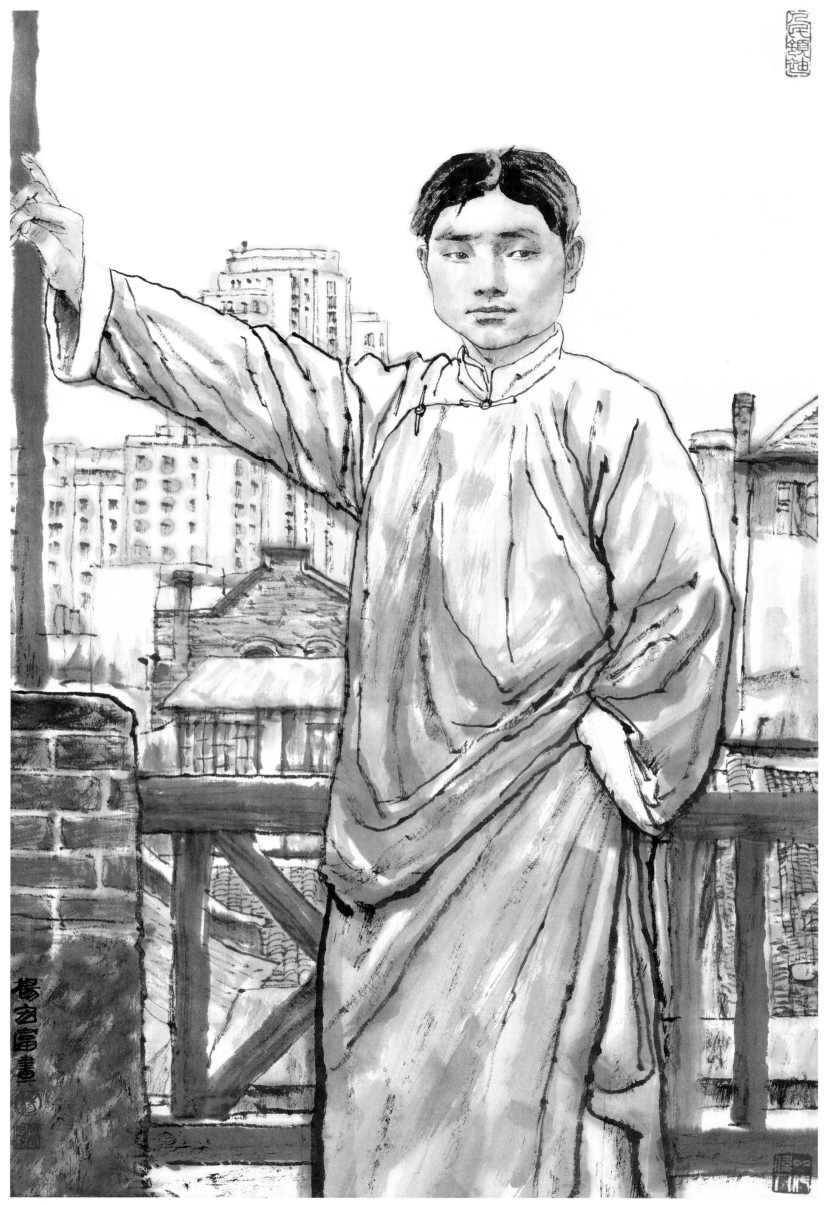

在上海任中央秘书长

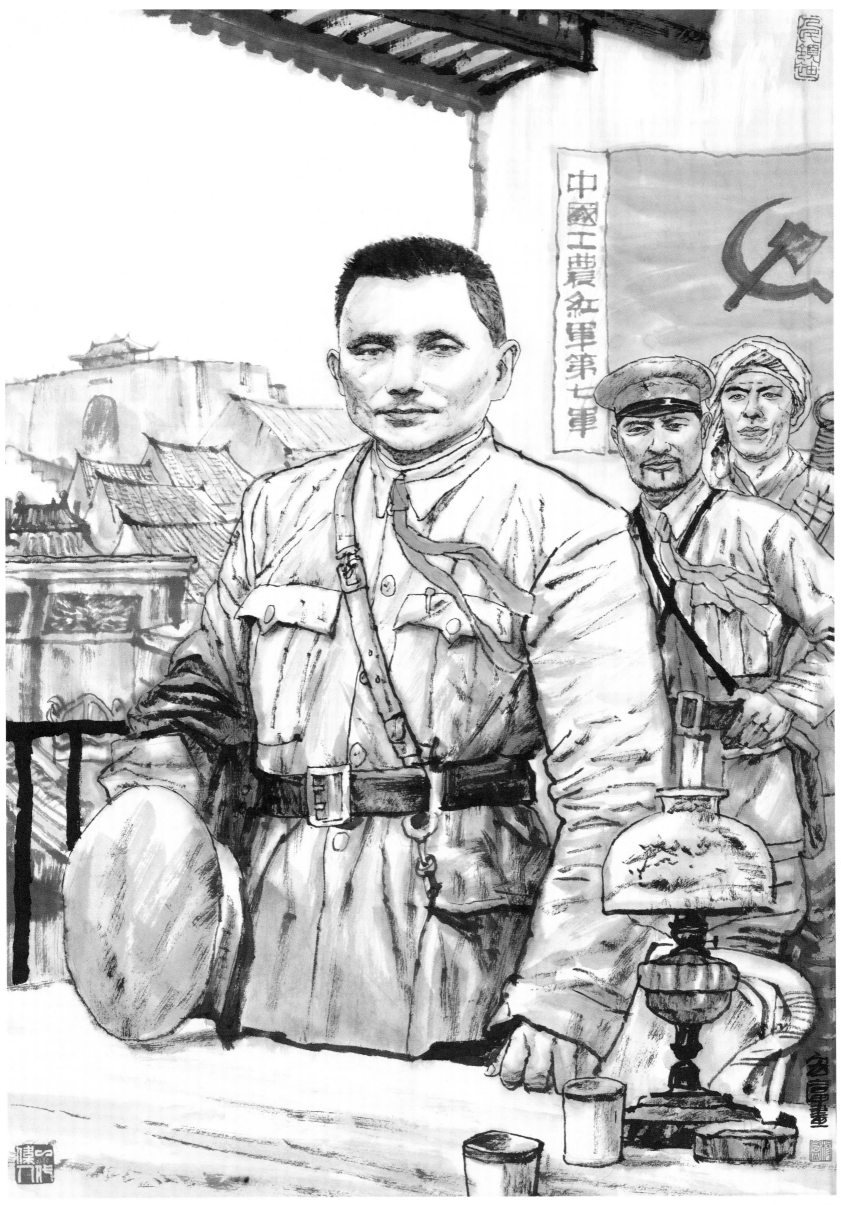

发动百色起义

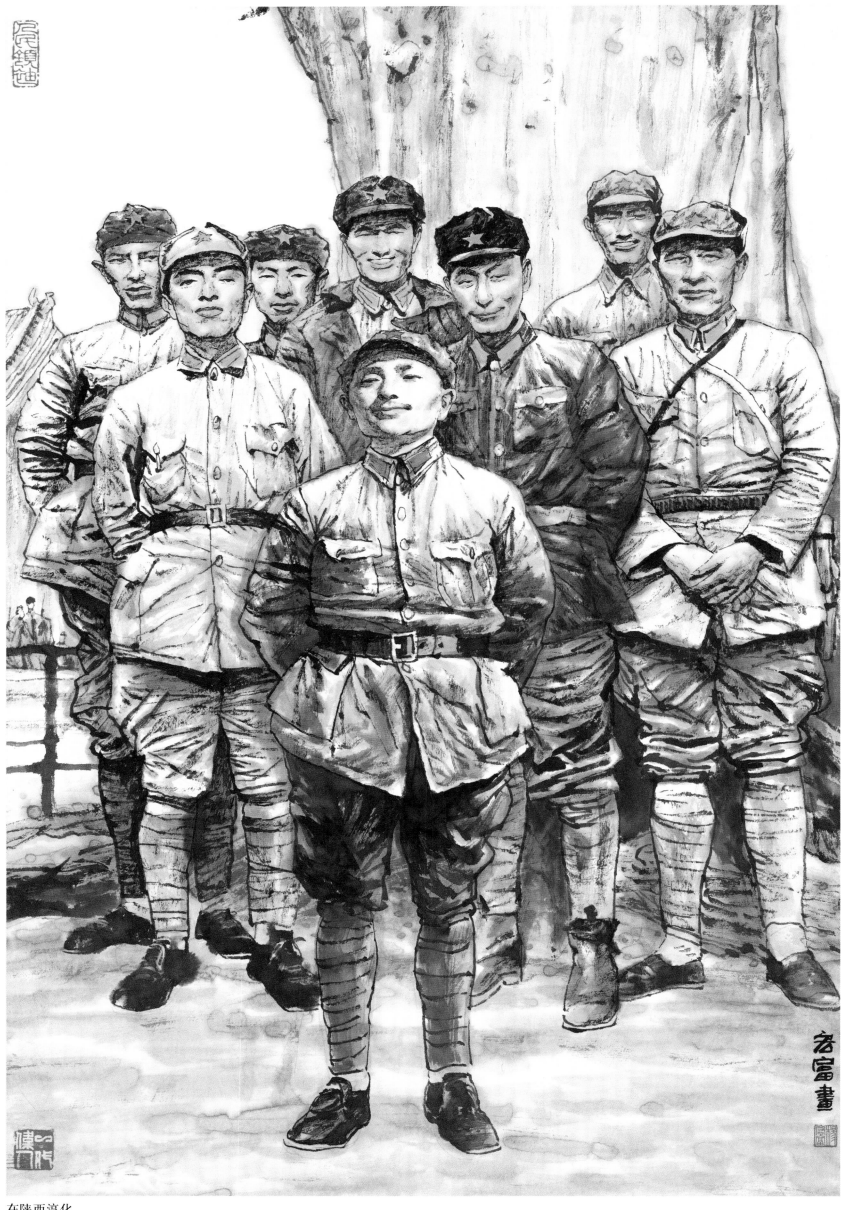

在陕西淳化

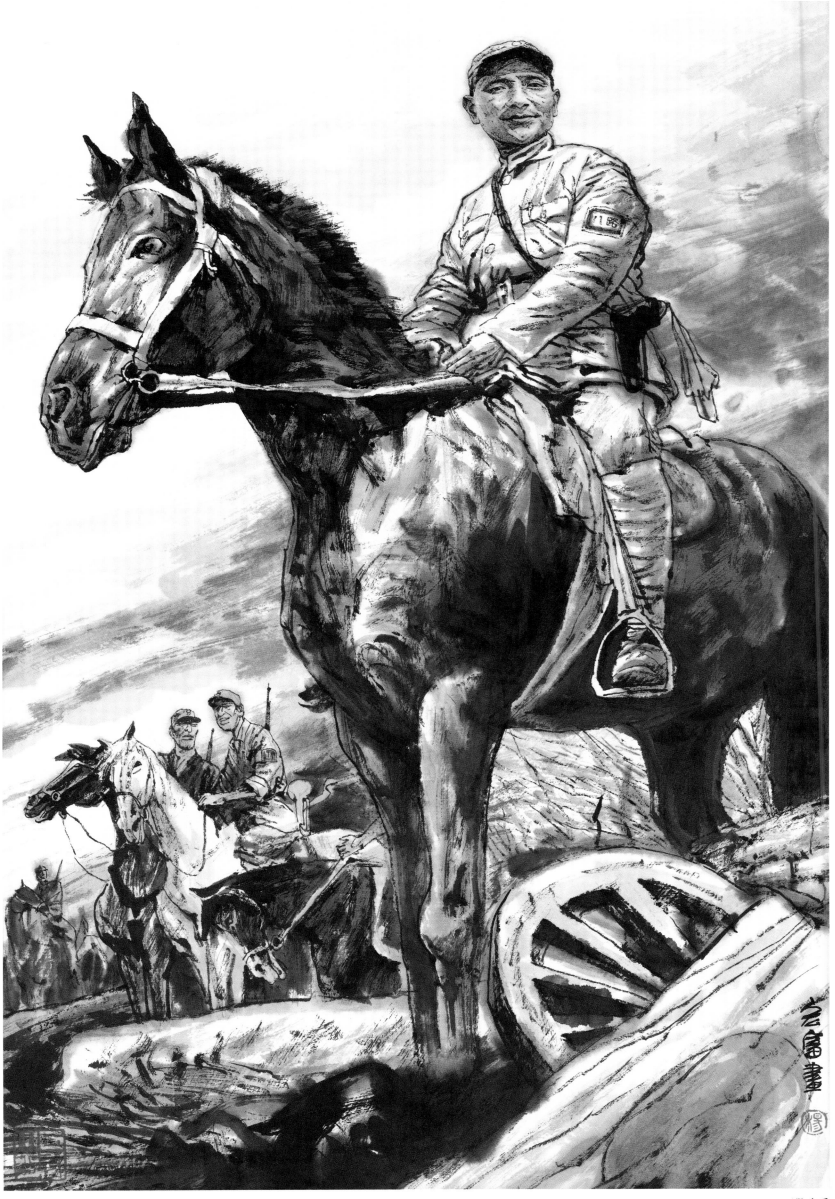

邓政委

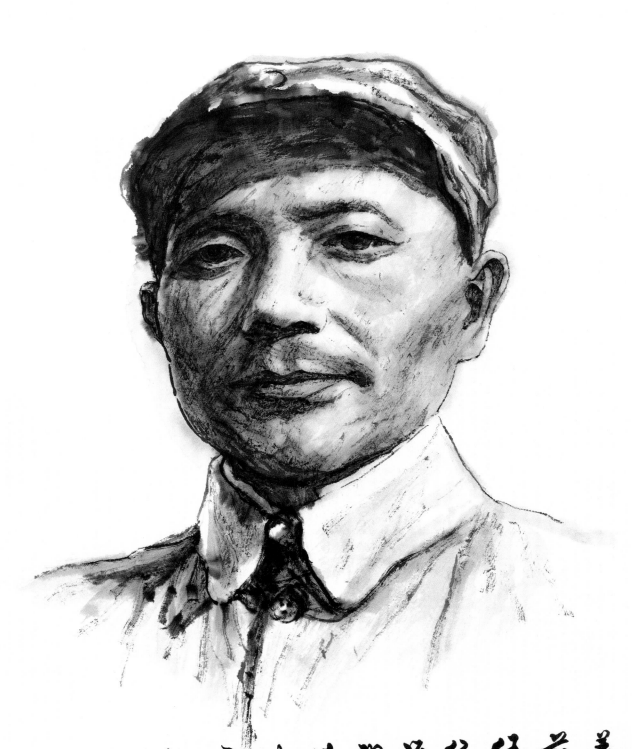

一九三七年日本帝國主
義侵畧中國八路軍開赴
前綫鄧小平調任一二九師
任政治委員師長是劉
伯承至多年的戎馬生
涯中鄧小平同劉伯承
情融洽劉鄧不可分
親密合作工作協調感
被人傳為佳話鄧小平
這樣說過人們習慣地
把劉鄧連在一起主家
們心裏也覺得彼此難以
分開與伯承一起共事一
起打仗我的心裏是非
常愉快的
甲申春楊宏富畫楊遠顥

抗日战争时期的邓小平

8

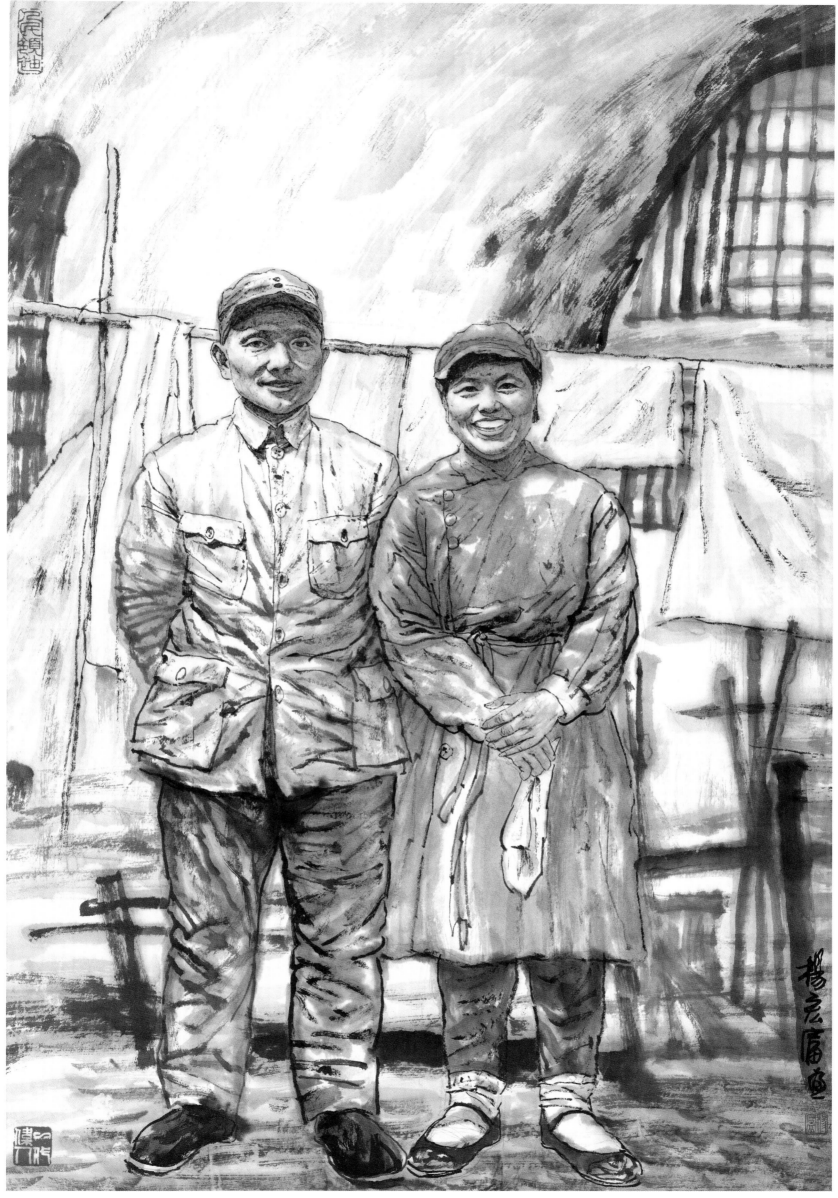

革命伴侣

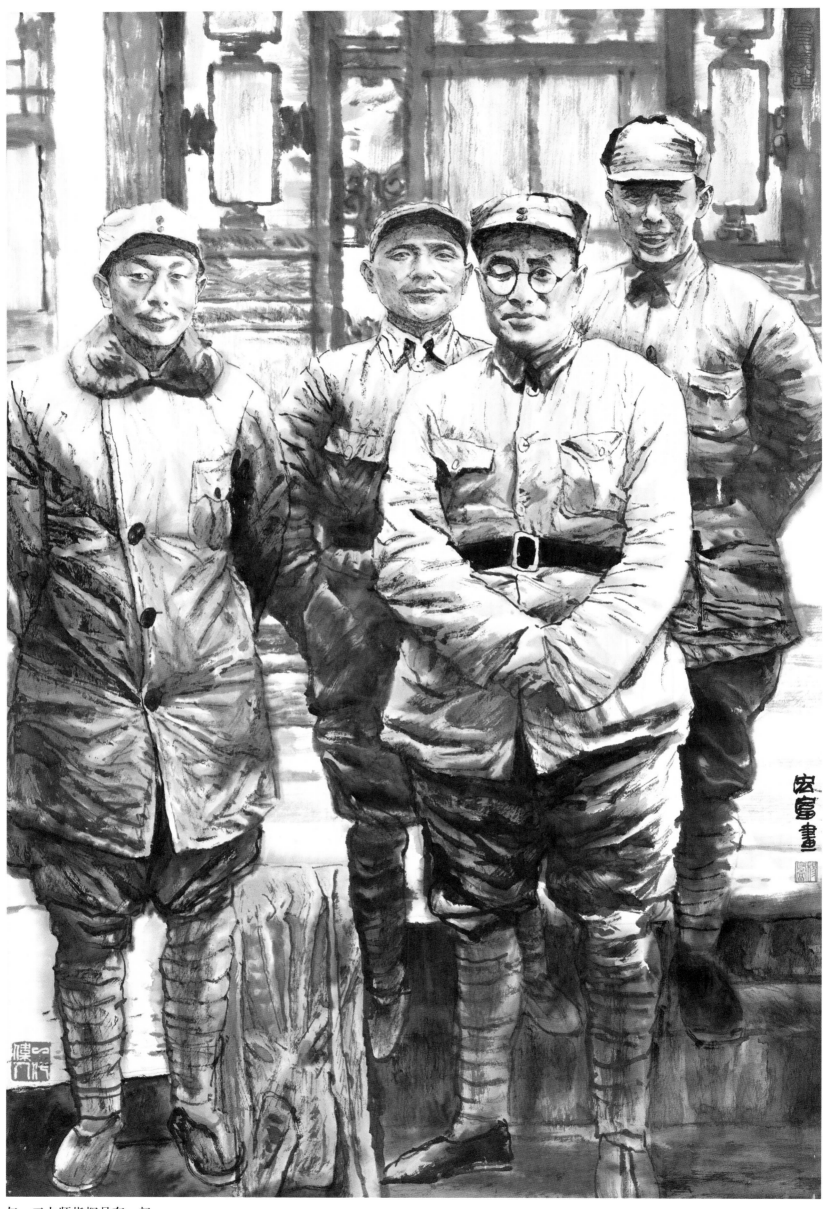

与一二九师指挥员在一起

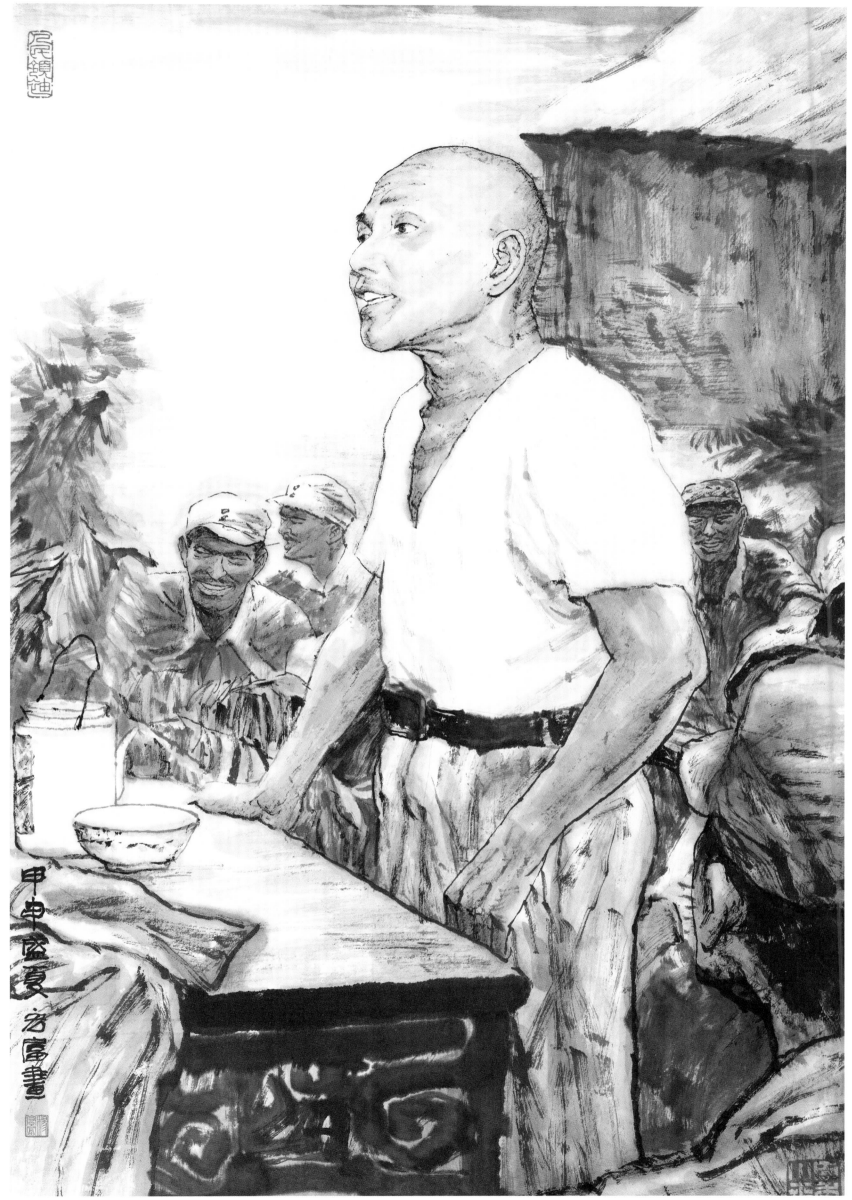

挺进大别山

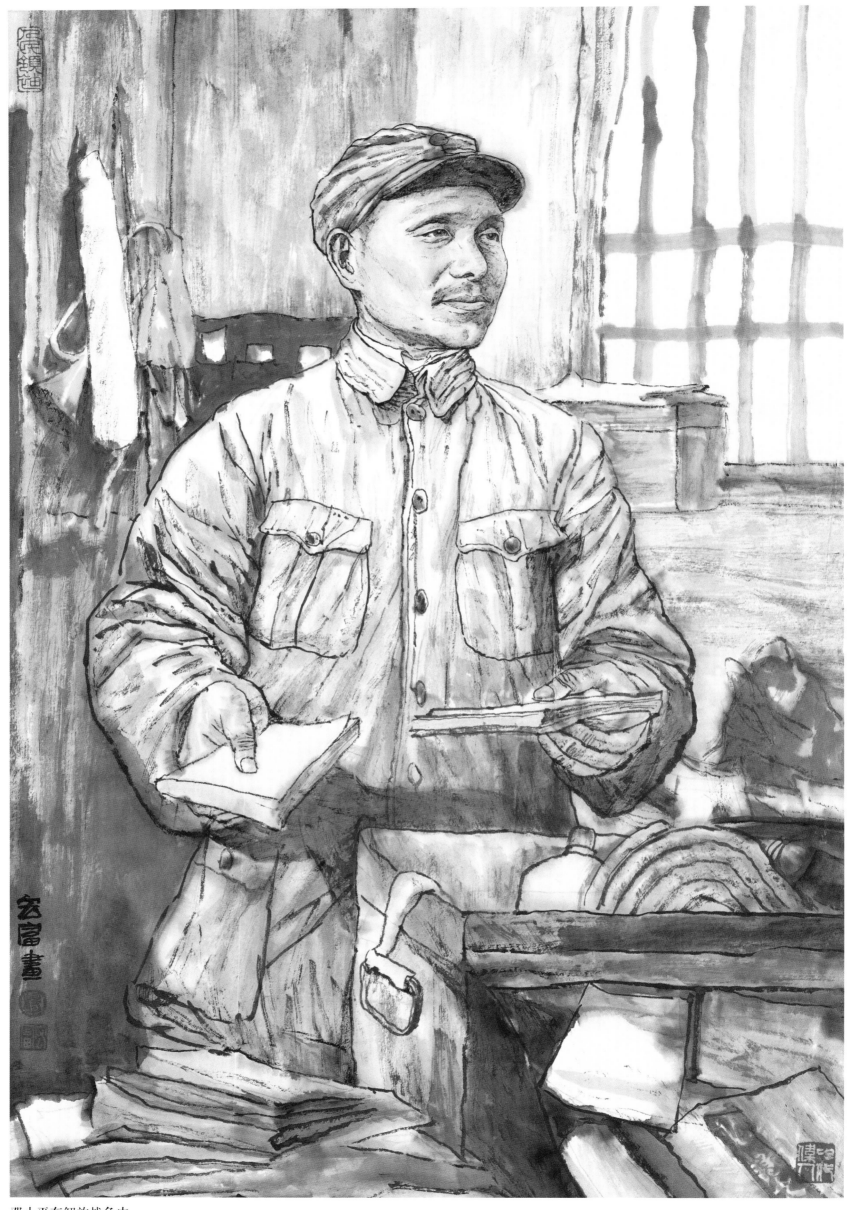

邓小平在解放战争中

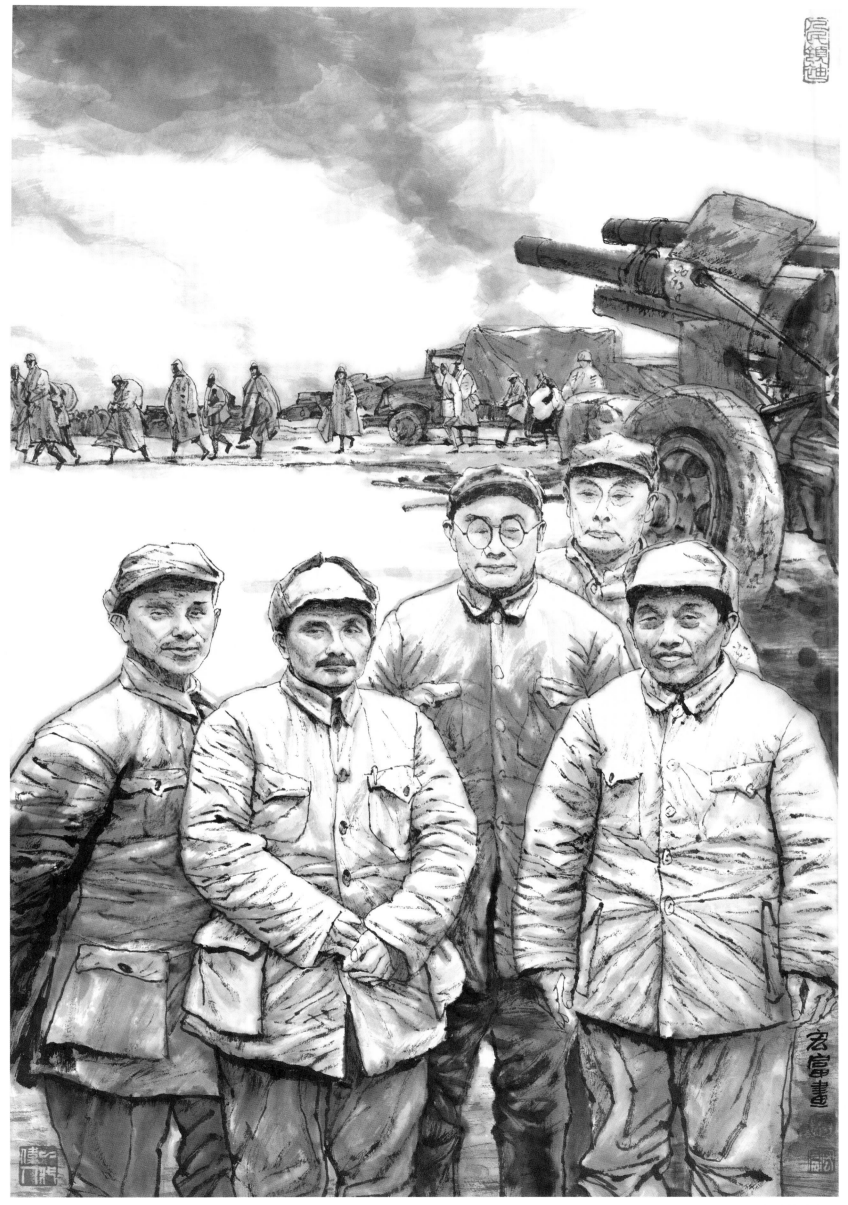

任总前委书记

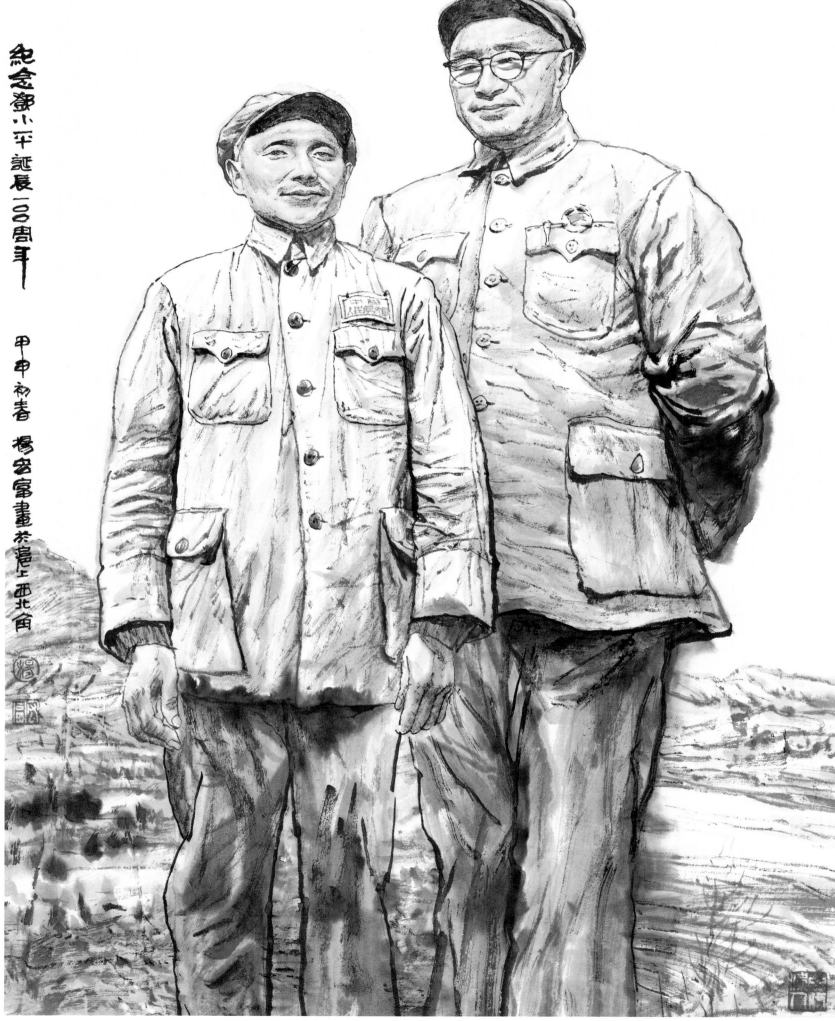

纪念邓小平诞辰一〇〇周年 甲申初春 杨宏富画于沪上西北角

建国之初的邓小平和刘伯承

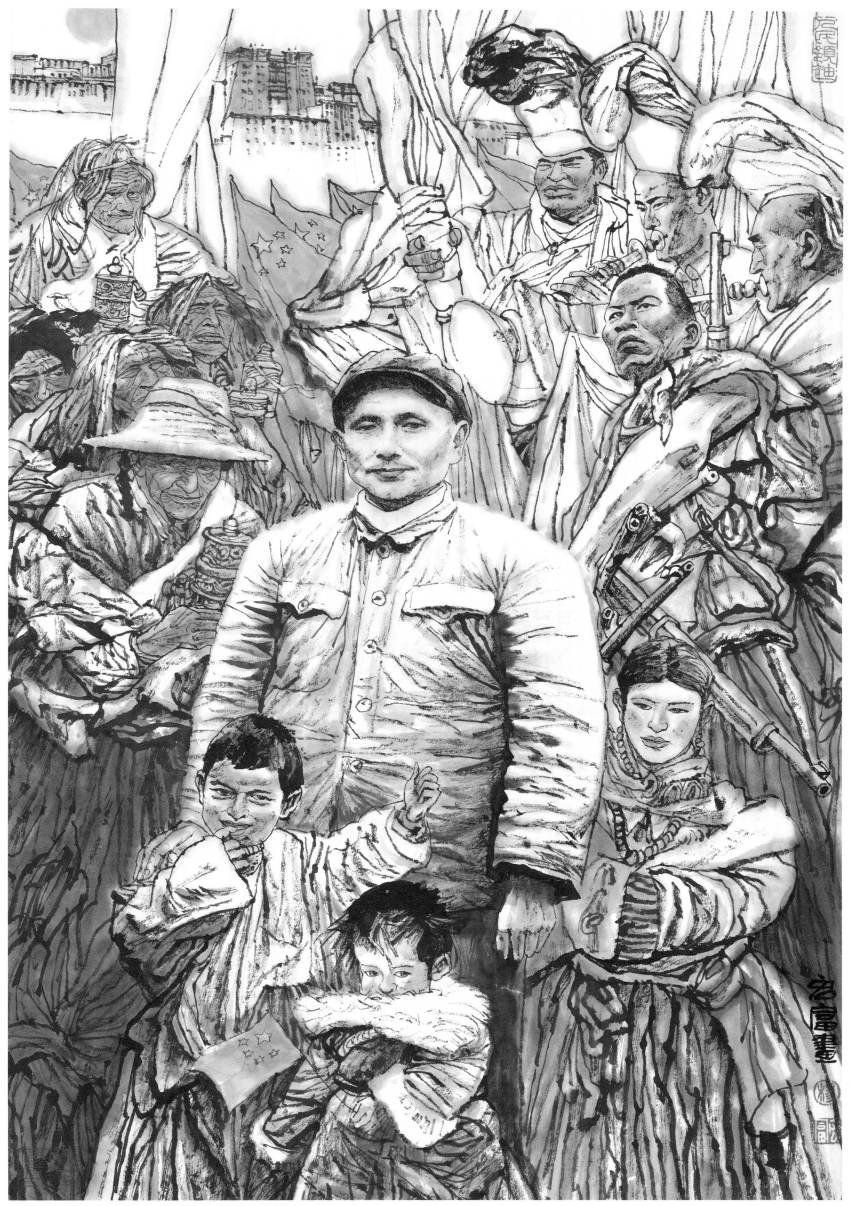

欢迎西藏地方政府代表团

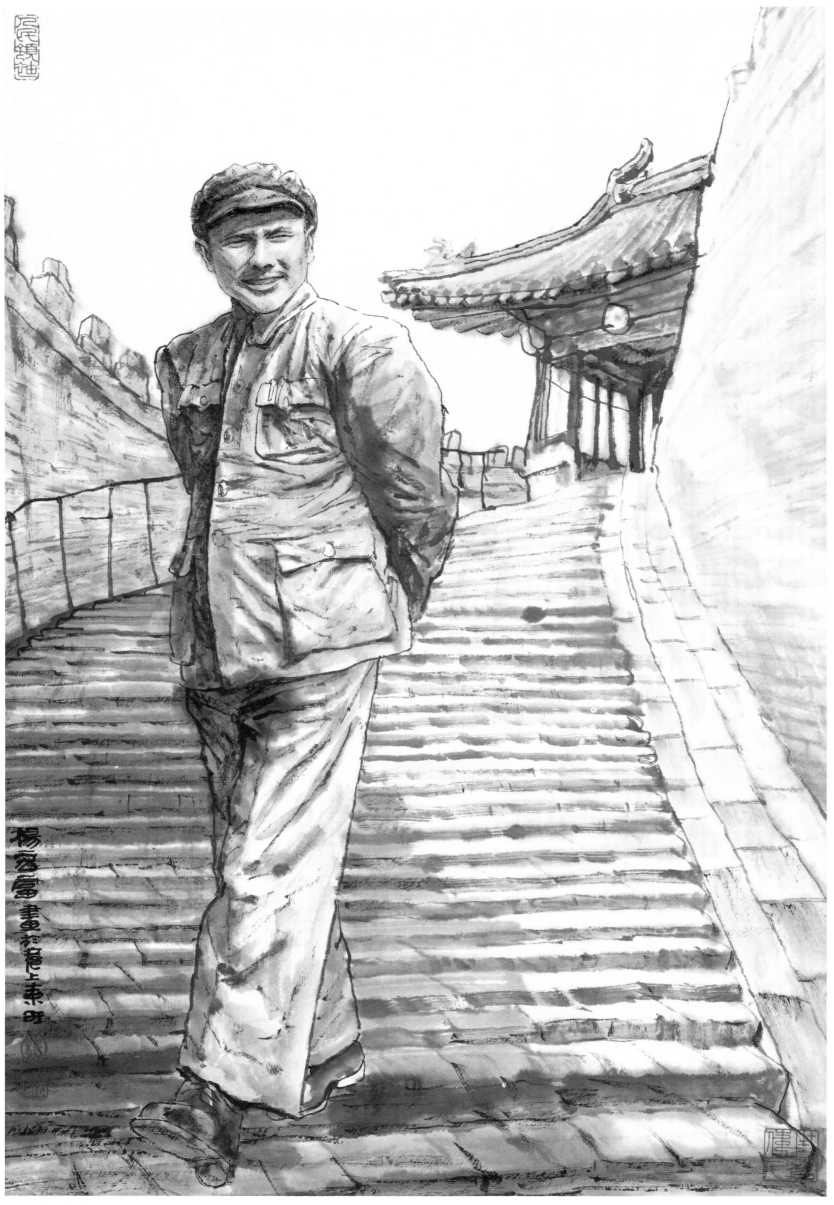

在假日里散步

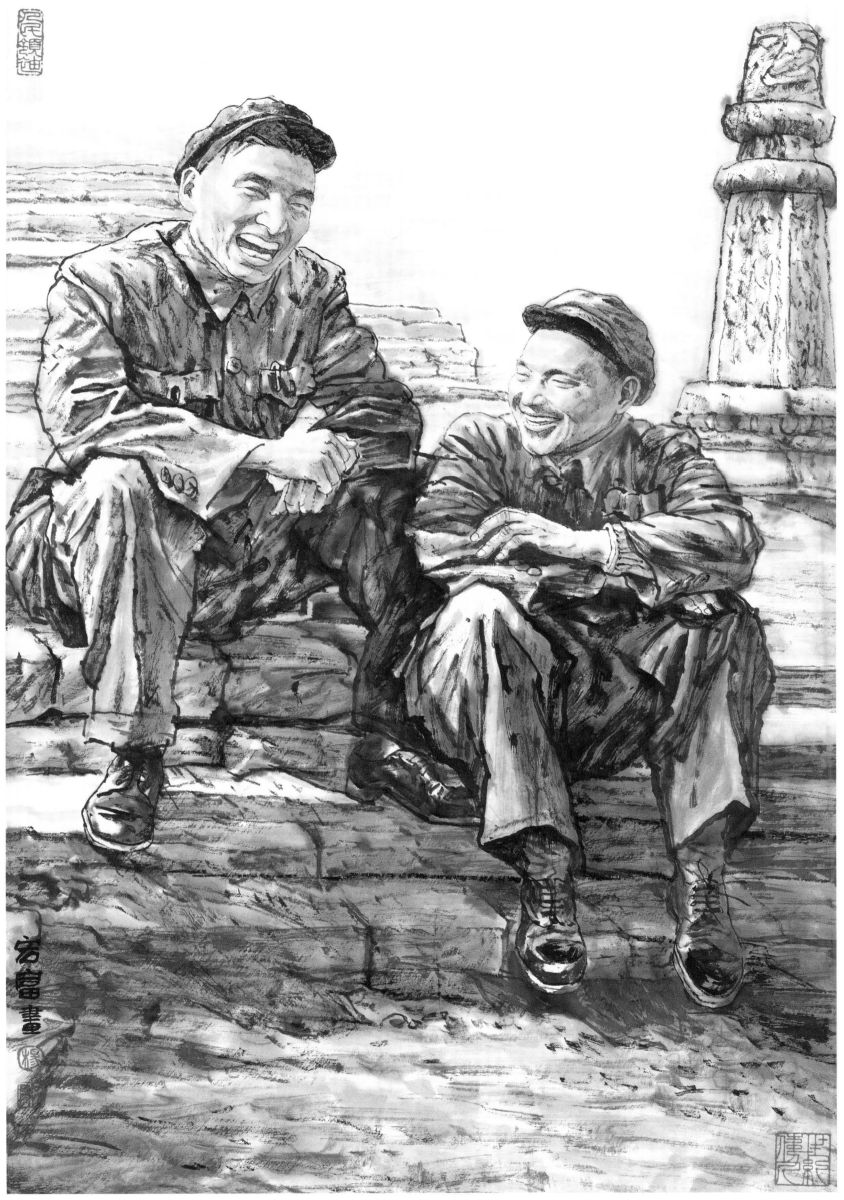

与陈云在颐和园

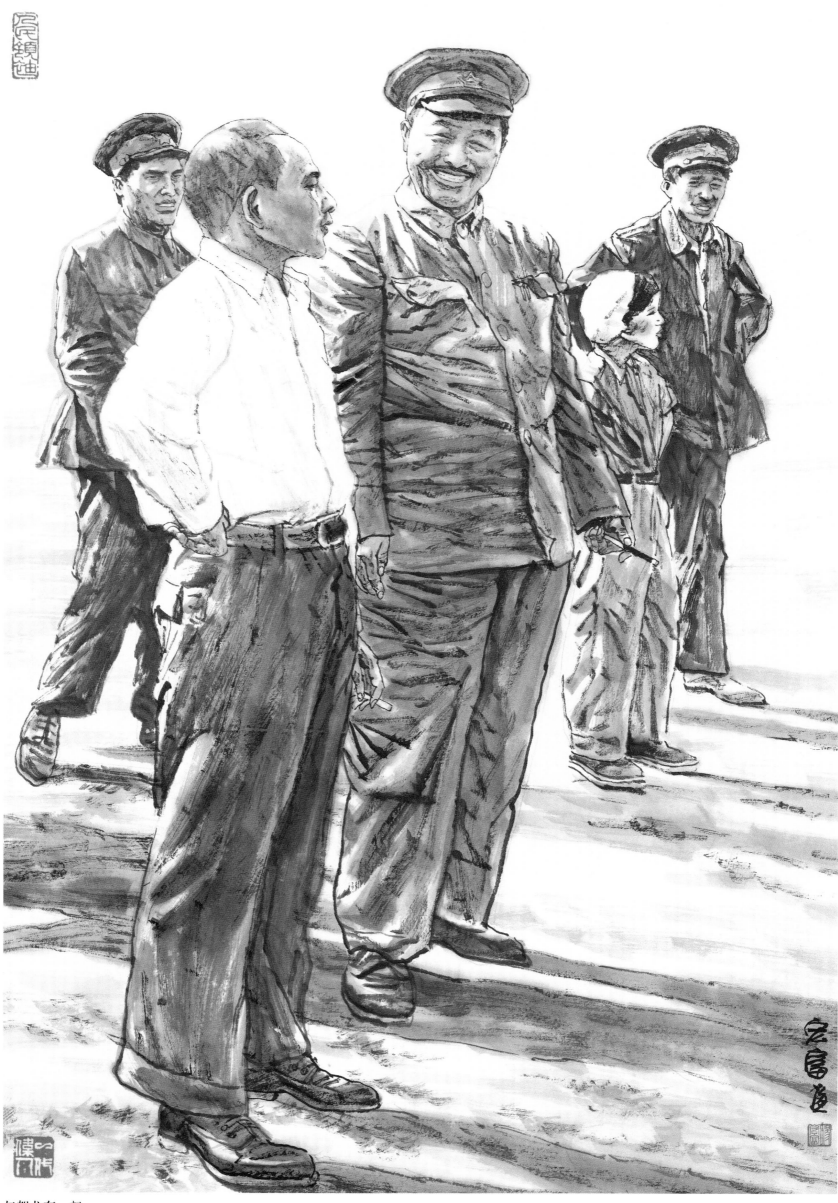

与贺龙在一起

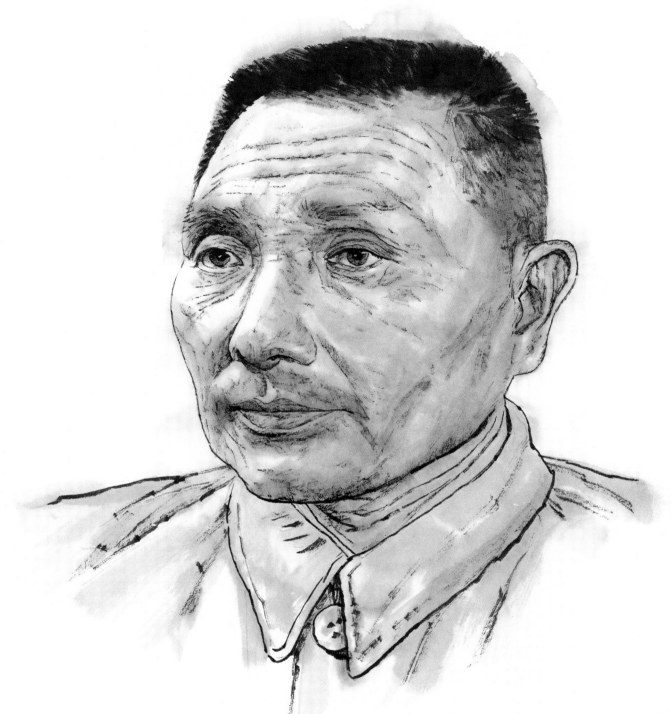

一九五六年九月召開
黨的八大鄧小平在會上
作了閣於修改黨的章
程的報告隨即至八屆中
全會上當選為中央政治局
常委中央委員會總書
記這時他剛滿五十二歲
同毛澤東劉少奇朱德
陳雲成為中國共產黨
的主要領導人鄧小平
整整當了十年總書記
主持書記處的工作鄧
小平後來說這是我一
生中最忙的就是那一
個時候
甲申春楊宏富畫楊遠題

在中共八届一中全会上

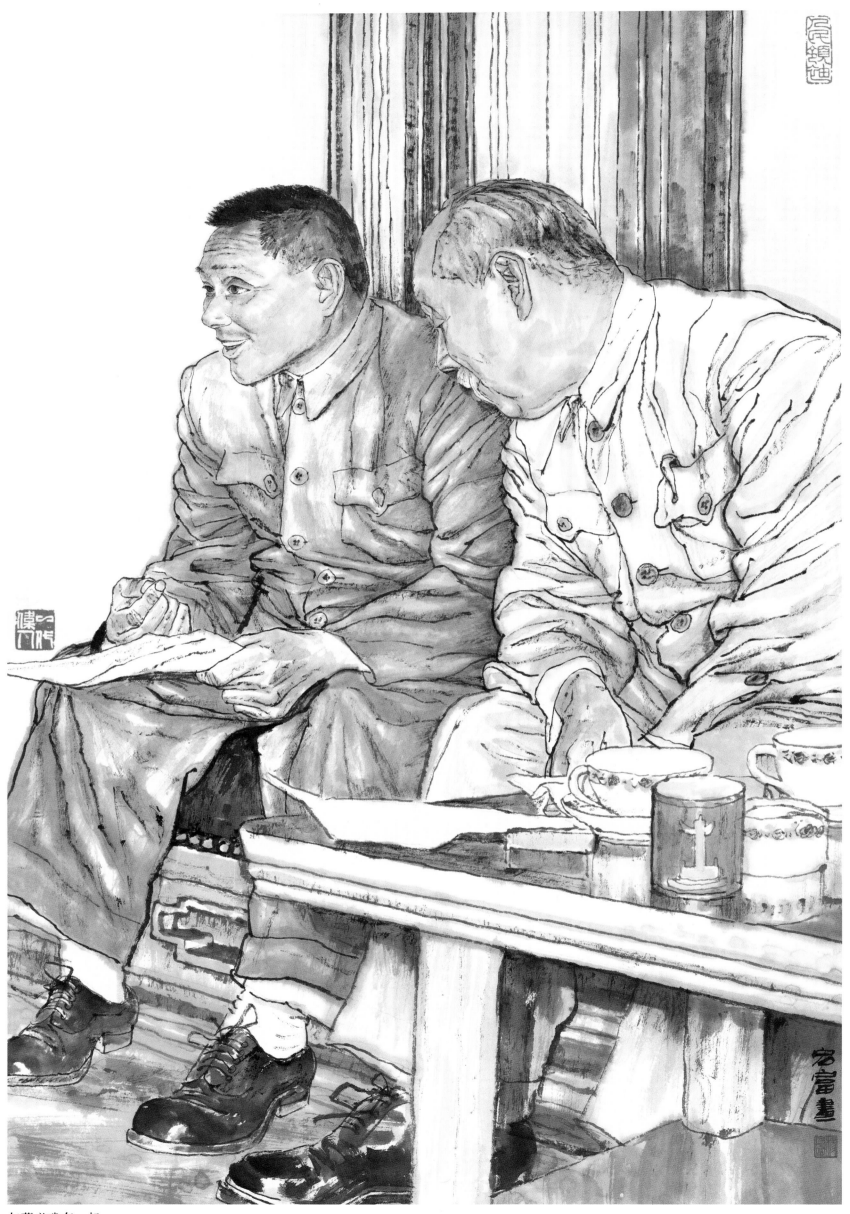

与董必武在一起

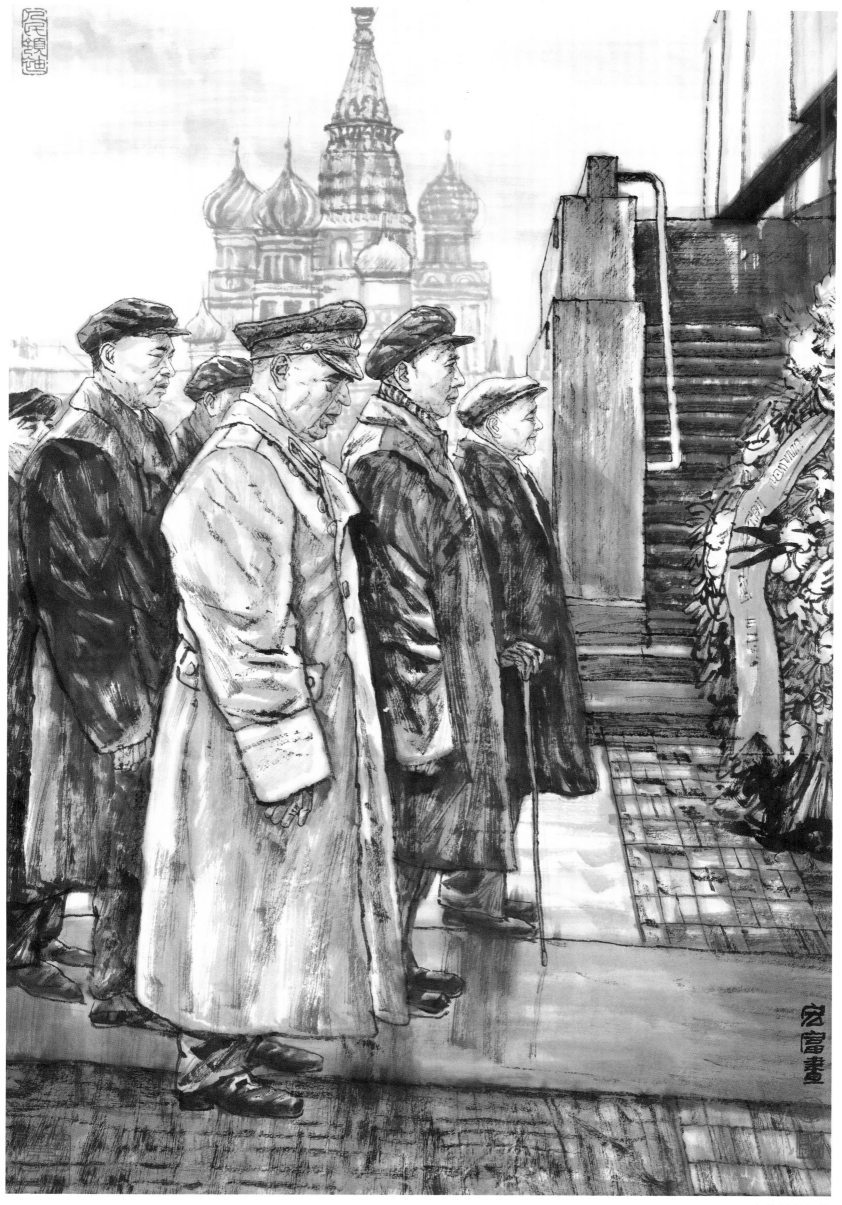

在莫斯科红场

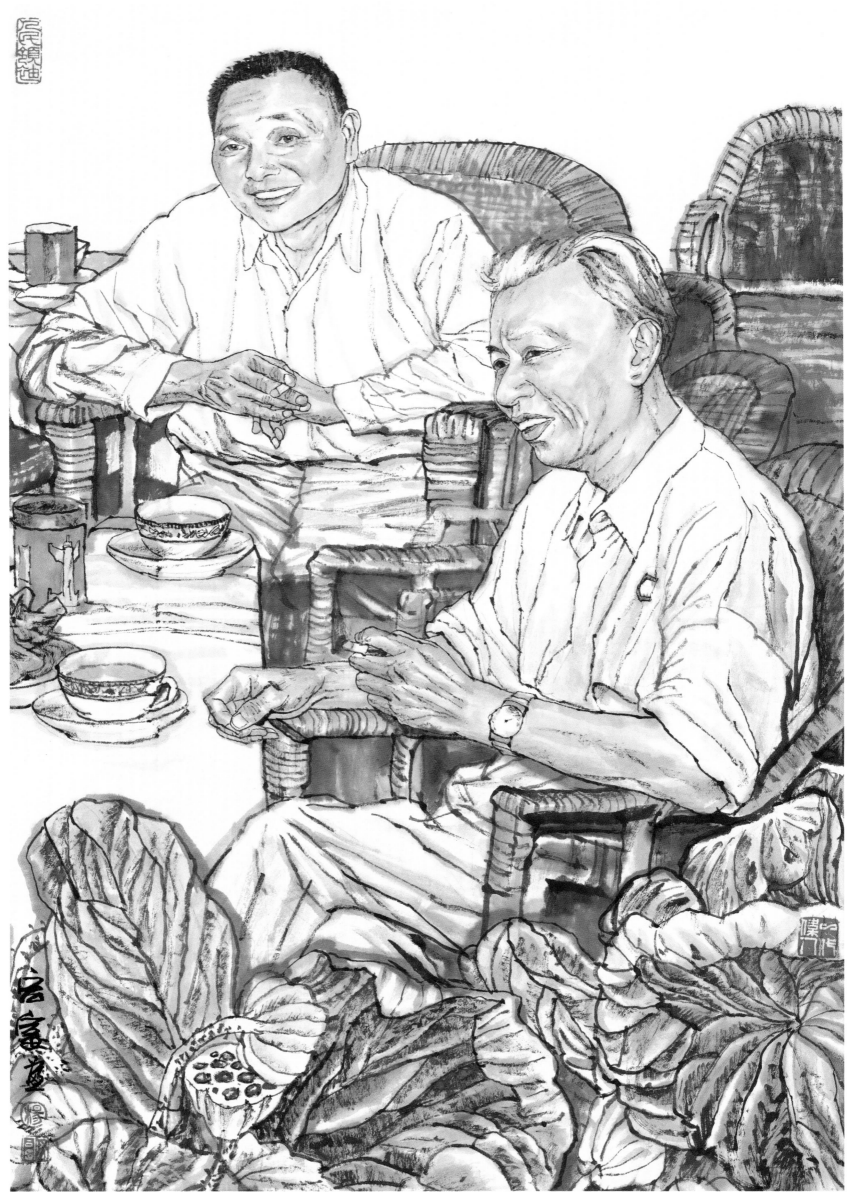

与刘少奇在一起

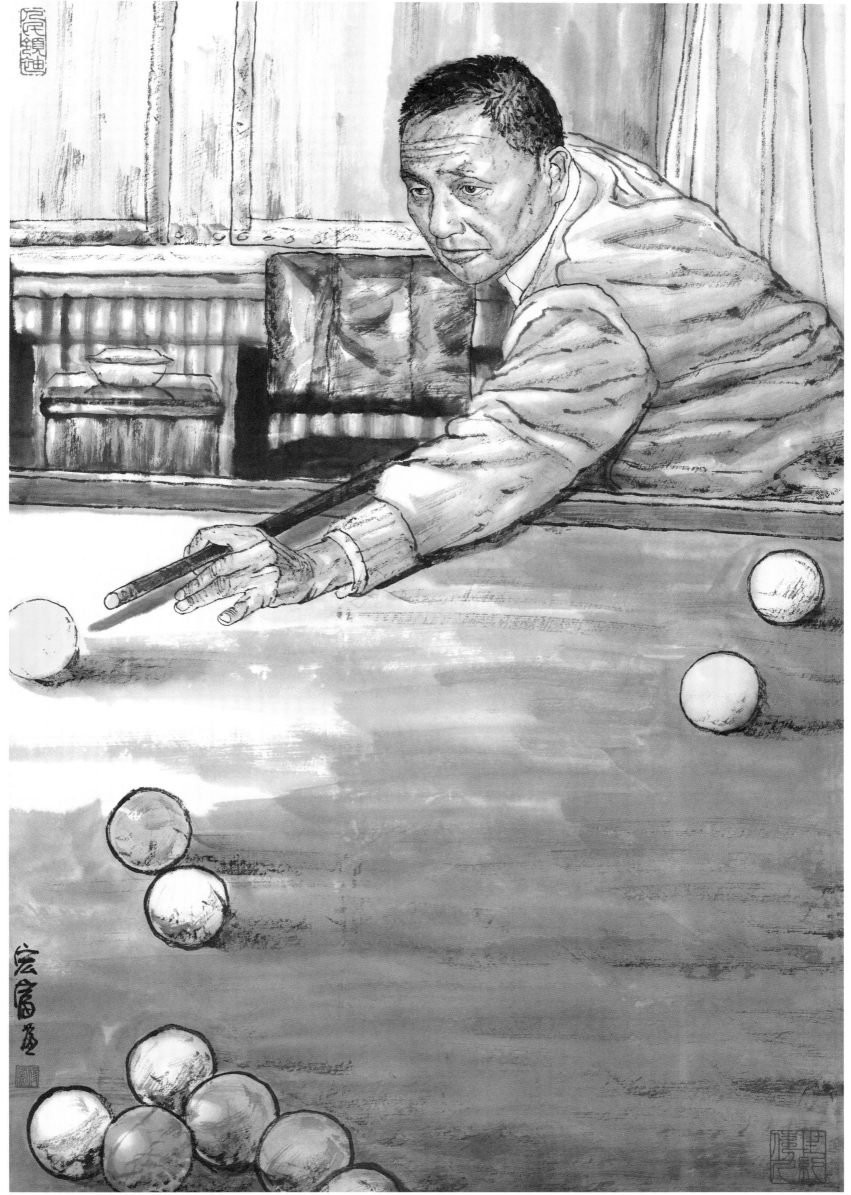

打台球

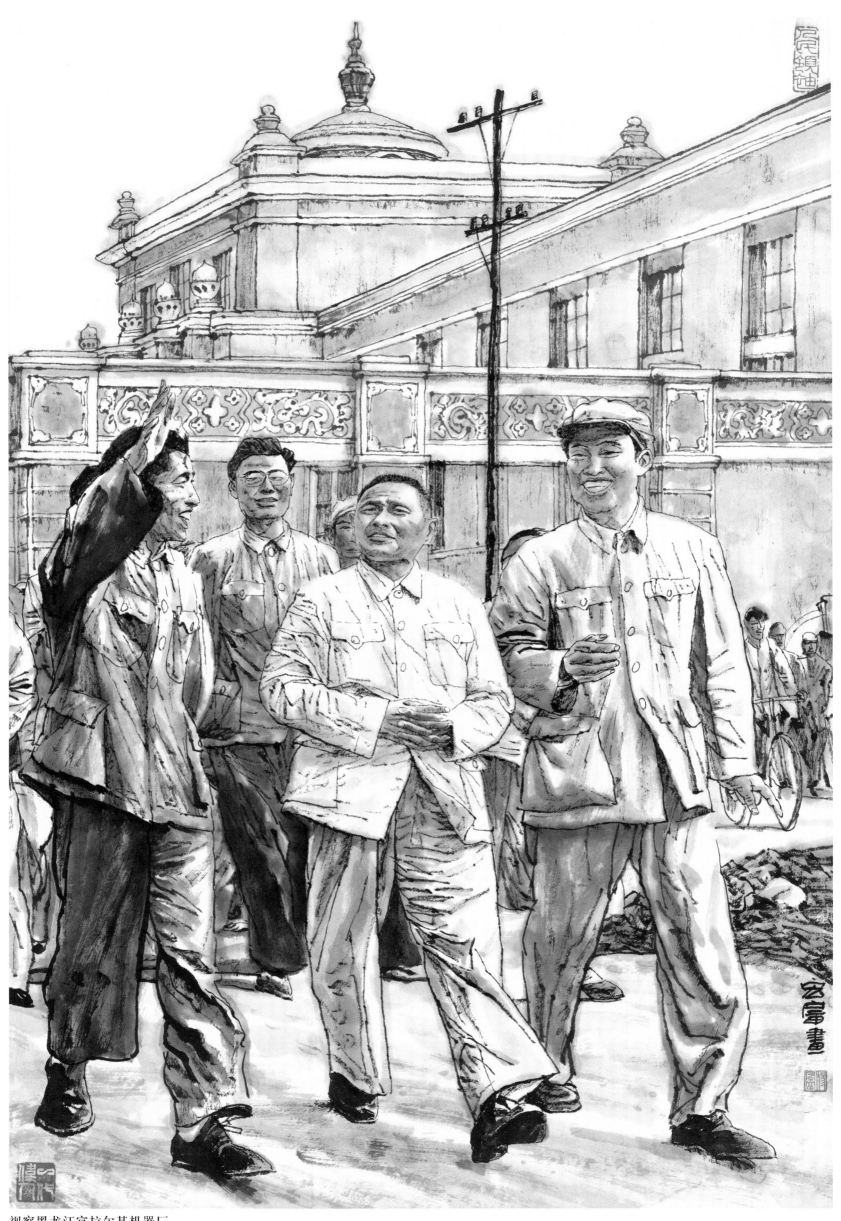

视察黑龙江富拉尔基机器厂

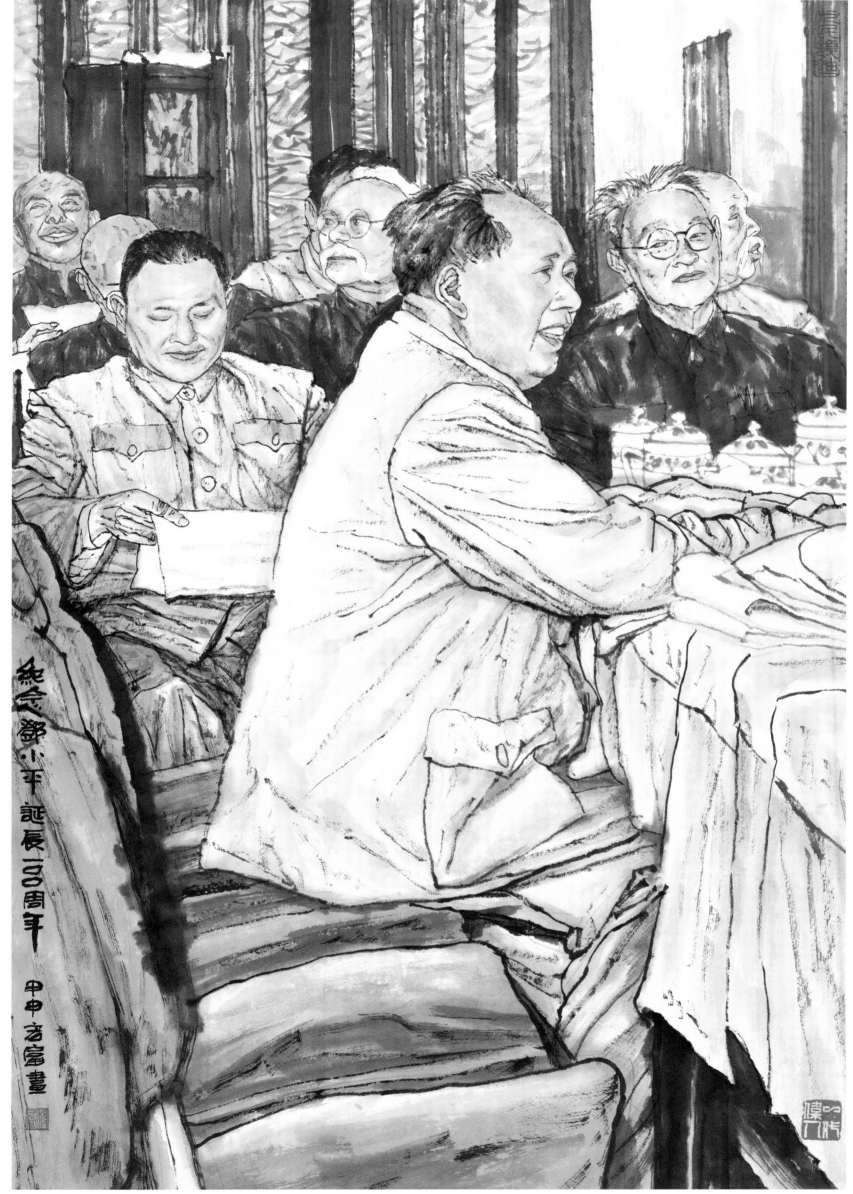

共商国是

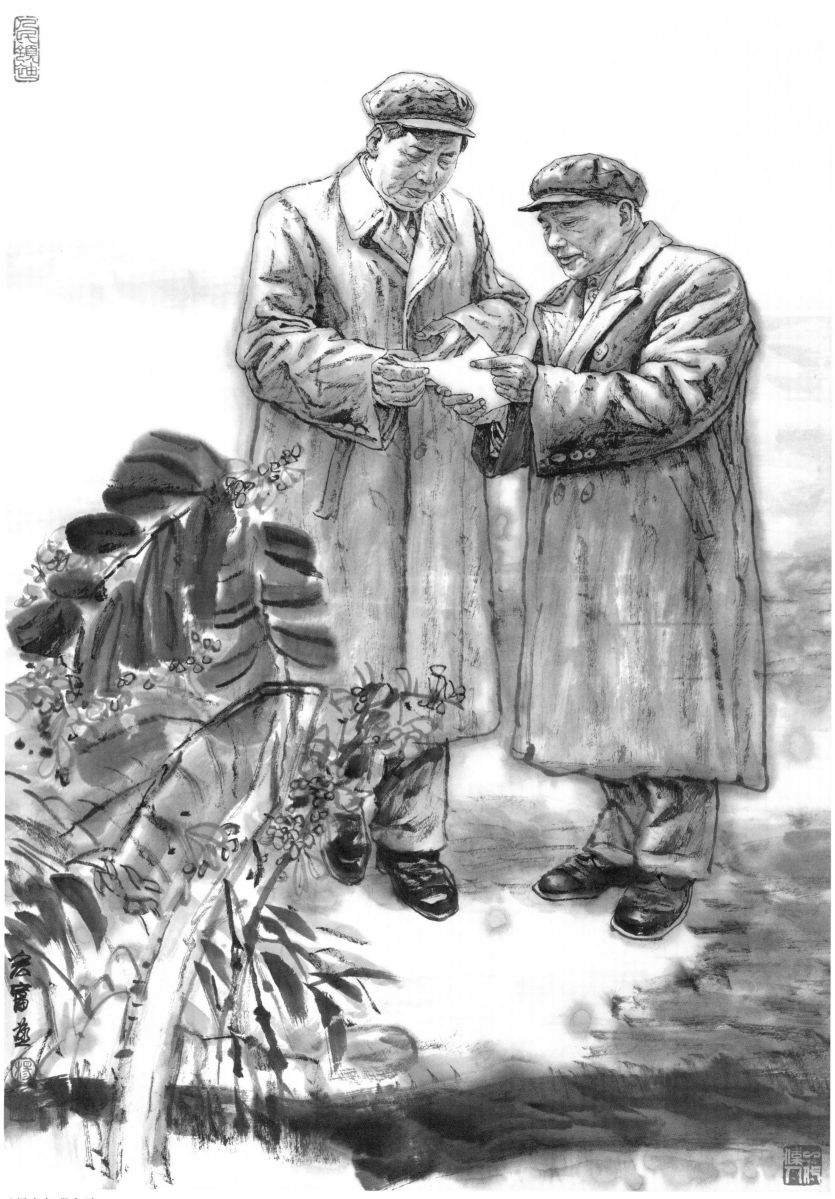

毛泽东与邓小平

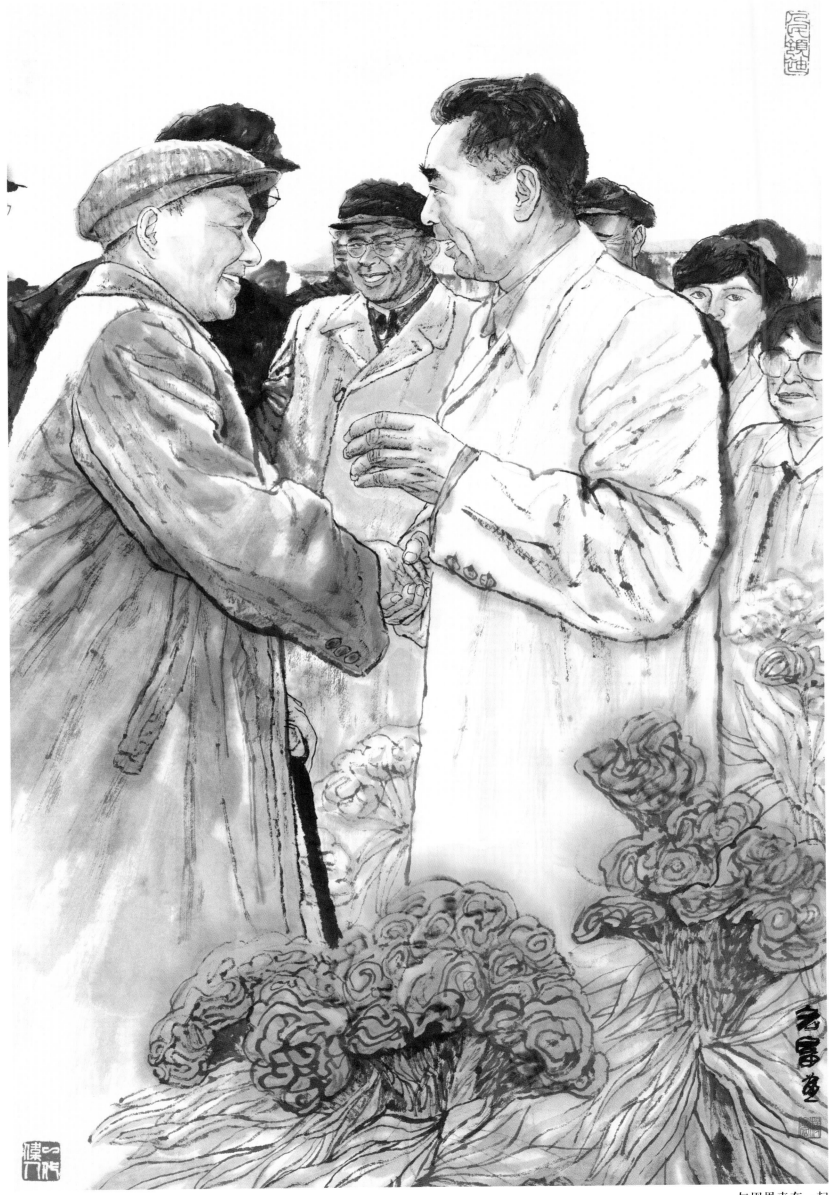

与周恩来在一起

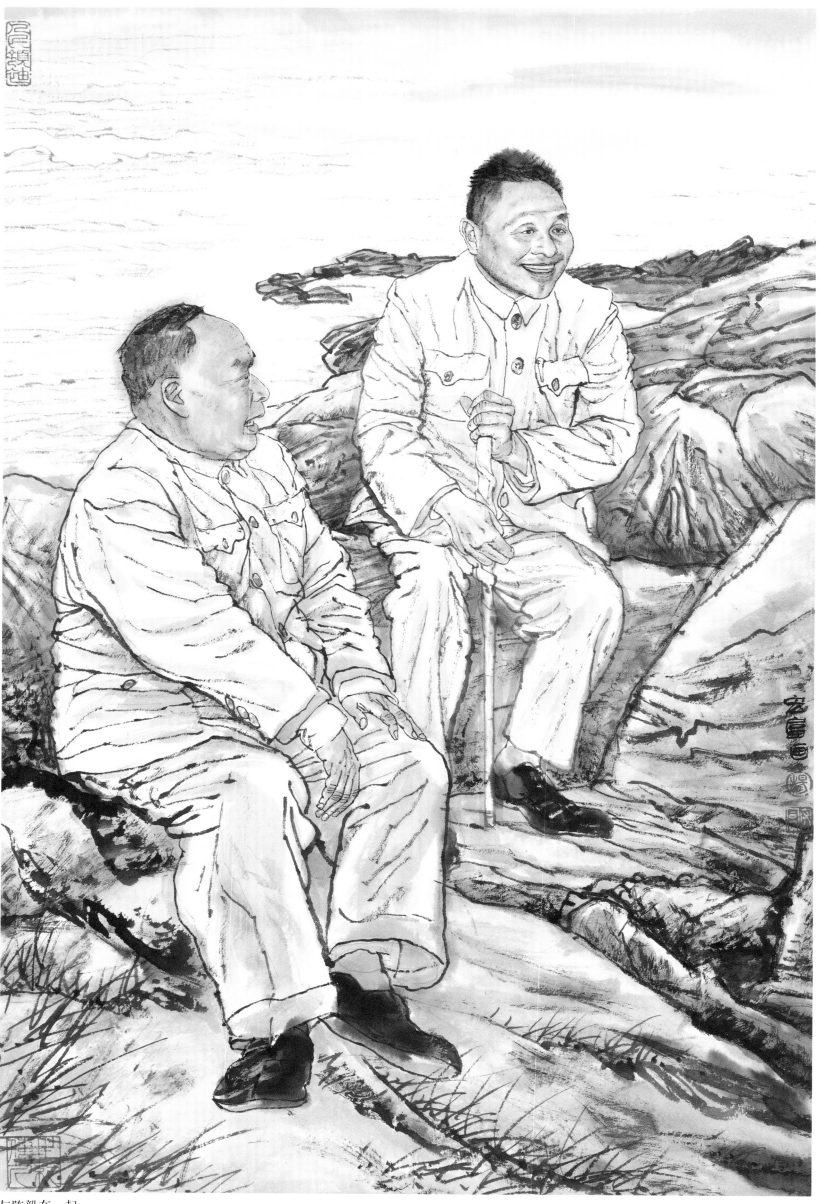

与陈毅在一起

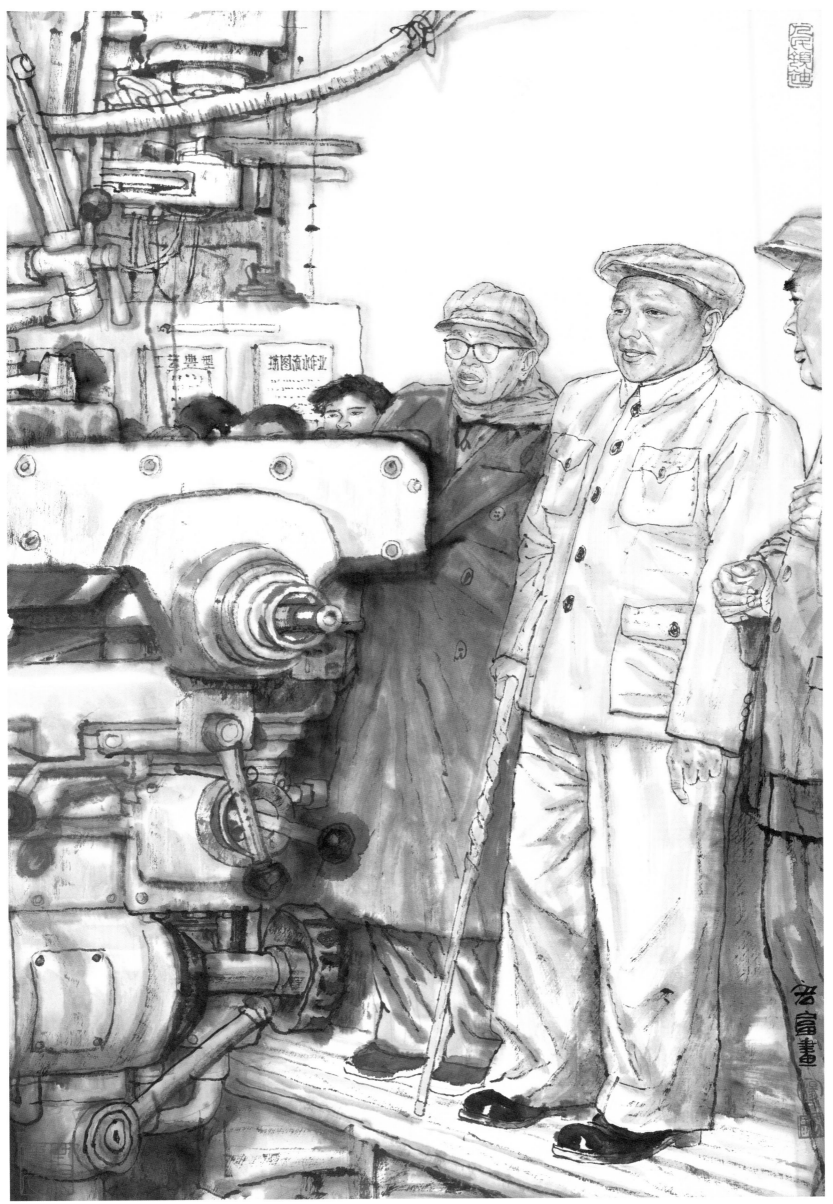

视察北京第一机床厂

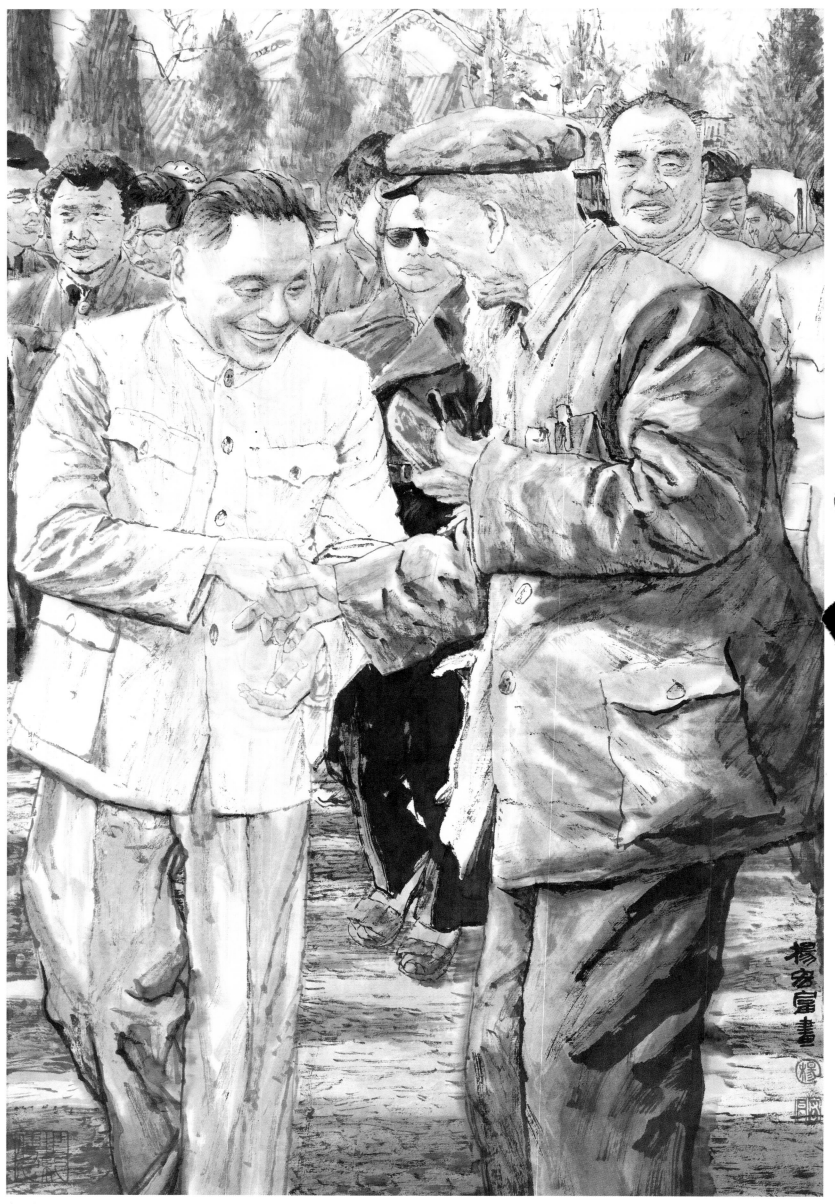

在政协委员中

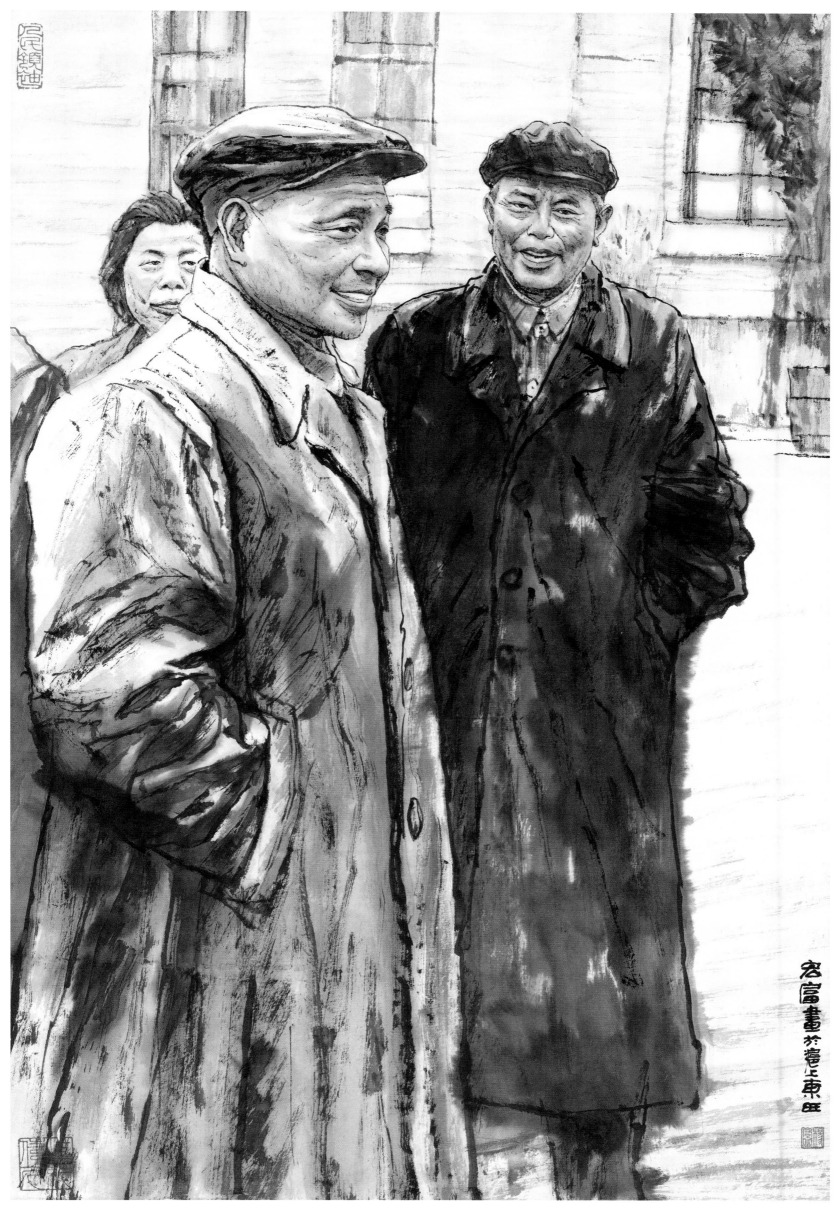

与李先念等在一起

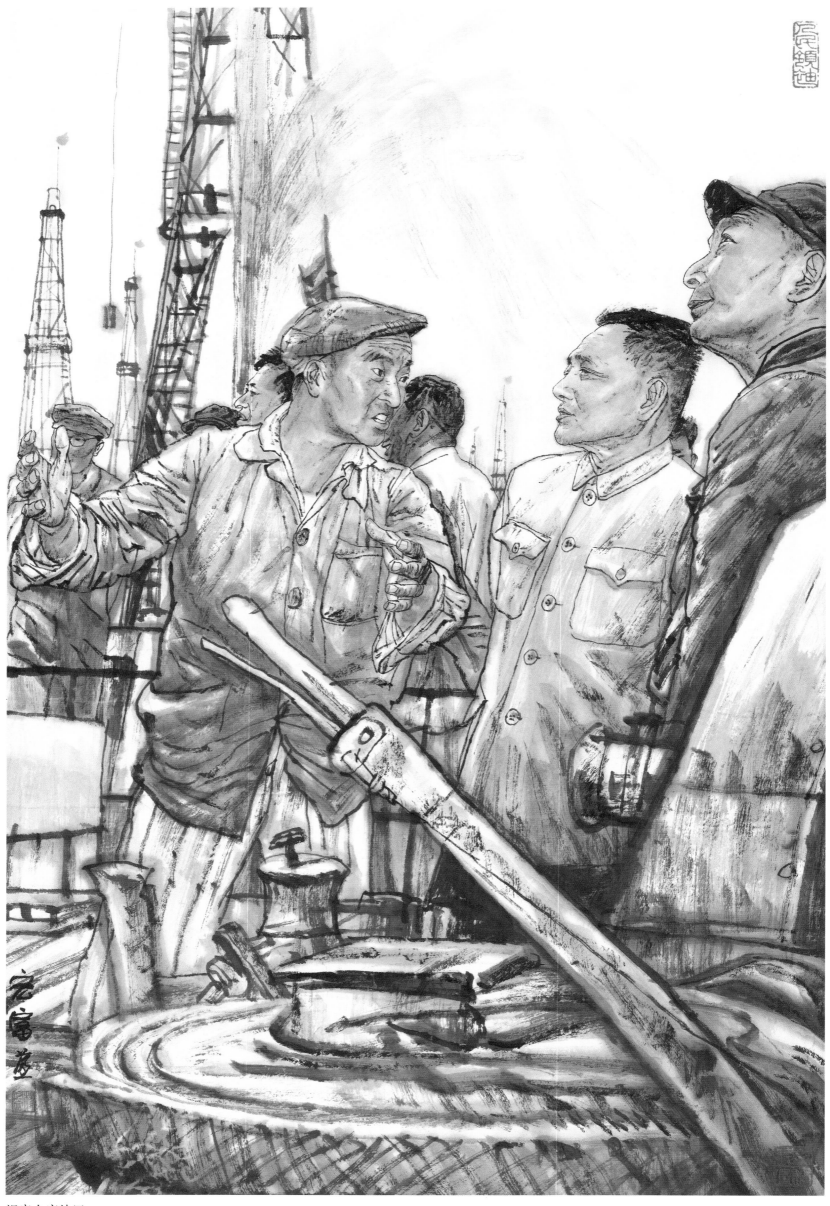

视察大庆油田

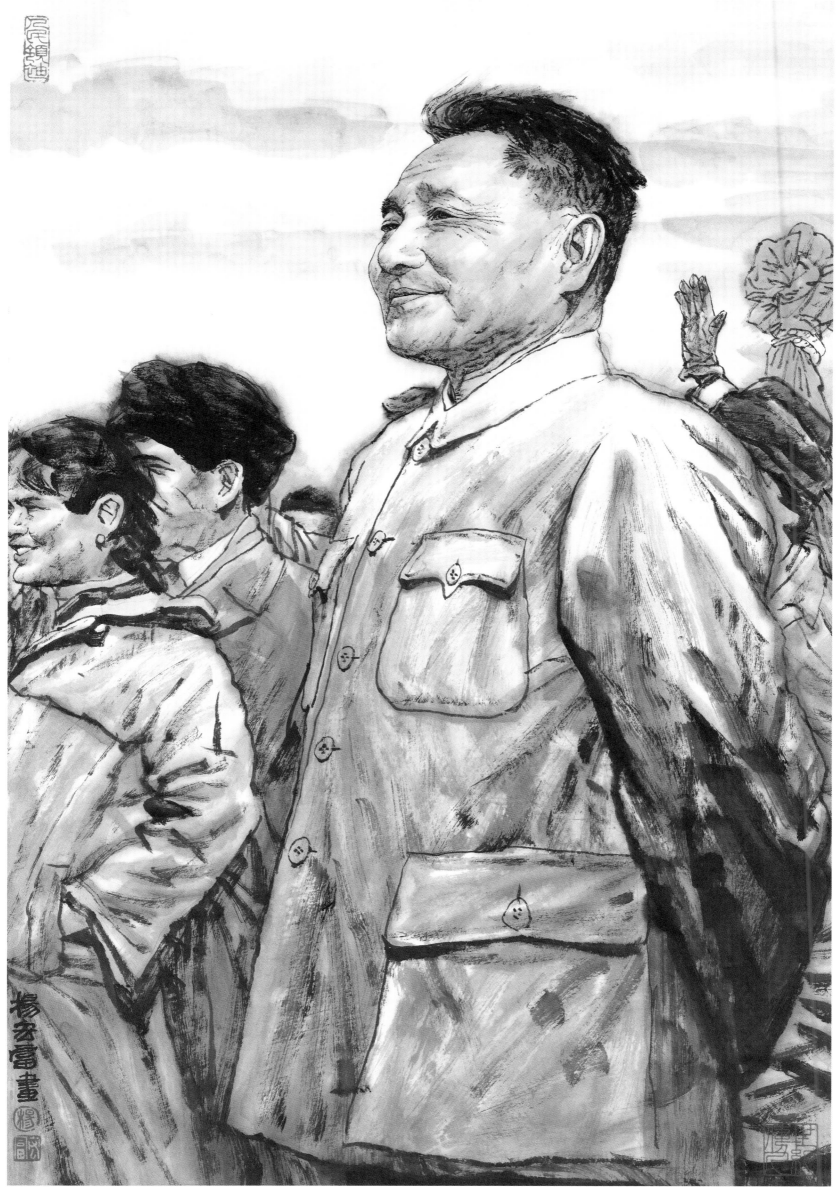

在首都机场

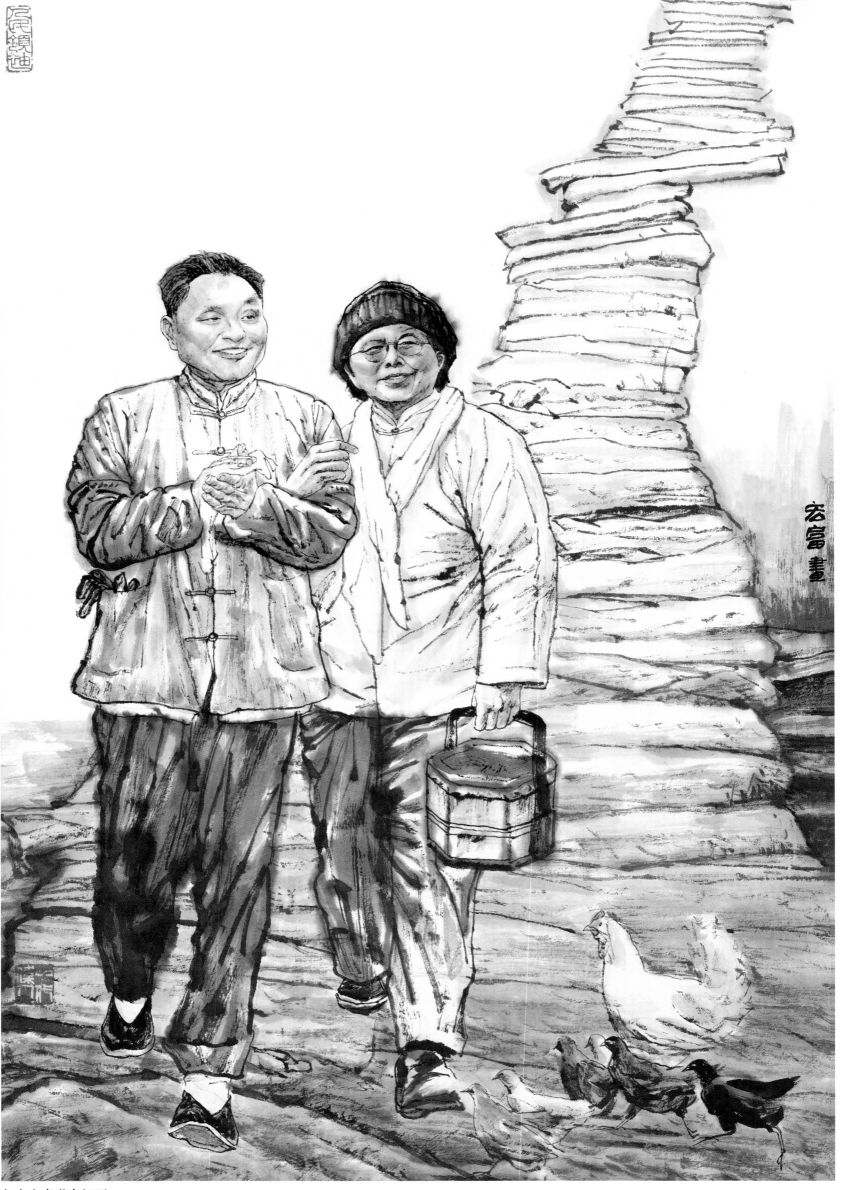

与夫人卓琳在江西

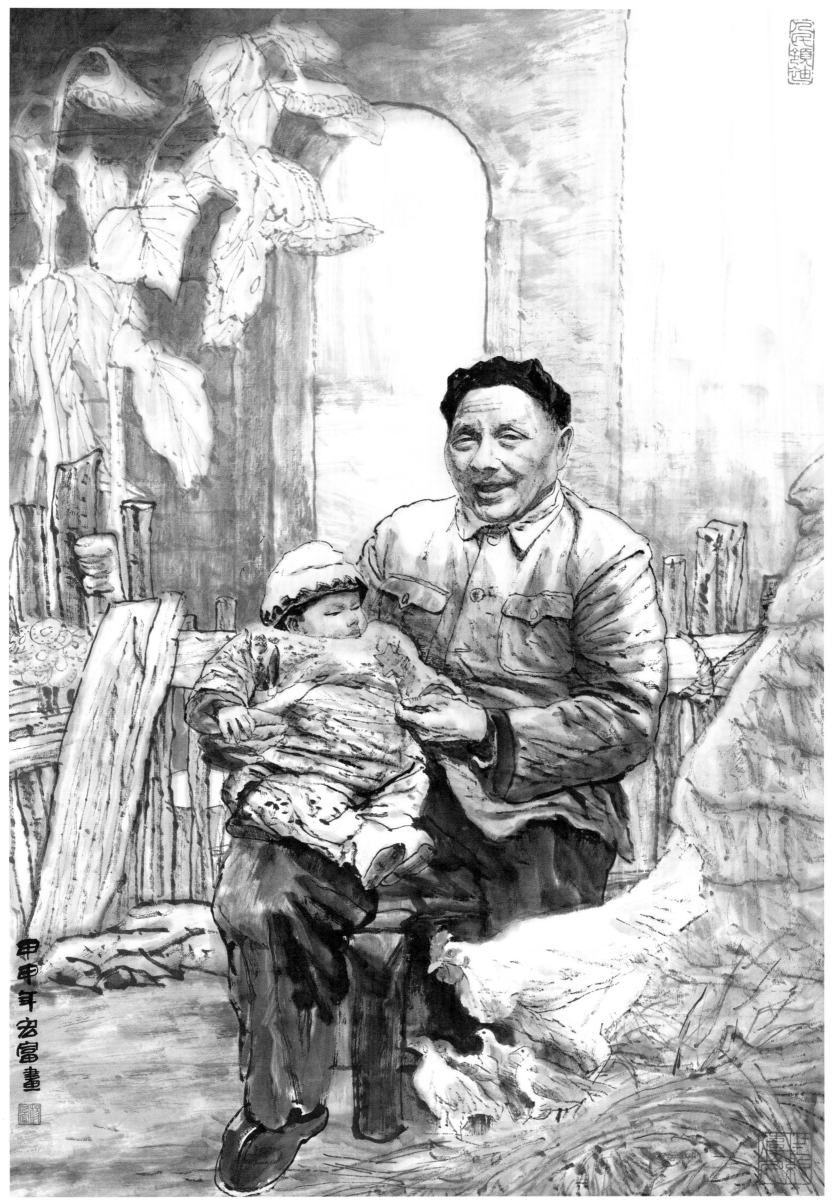

怀抱外孙女

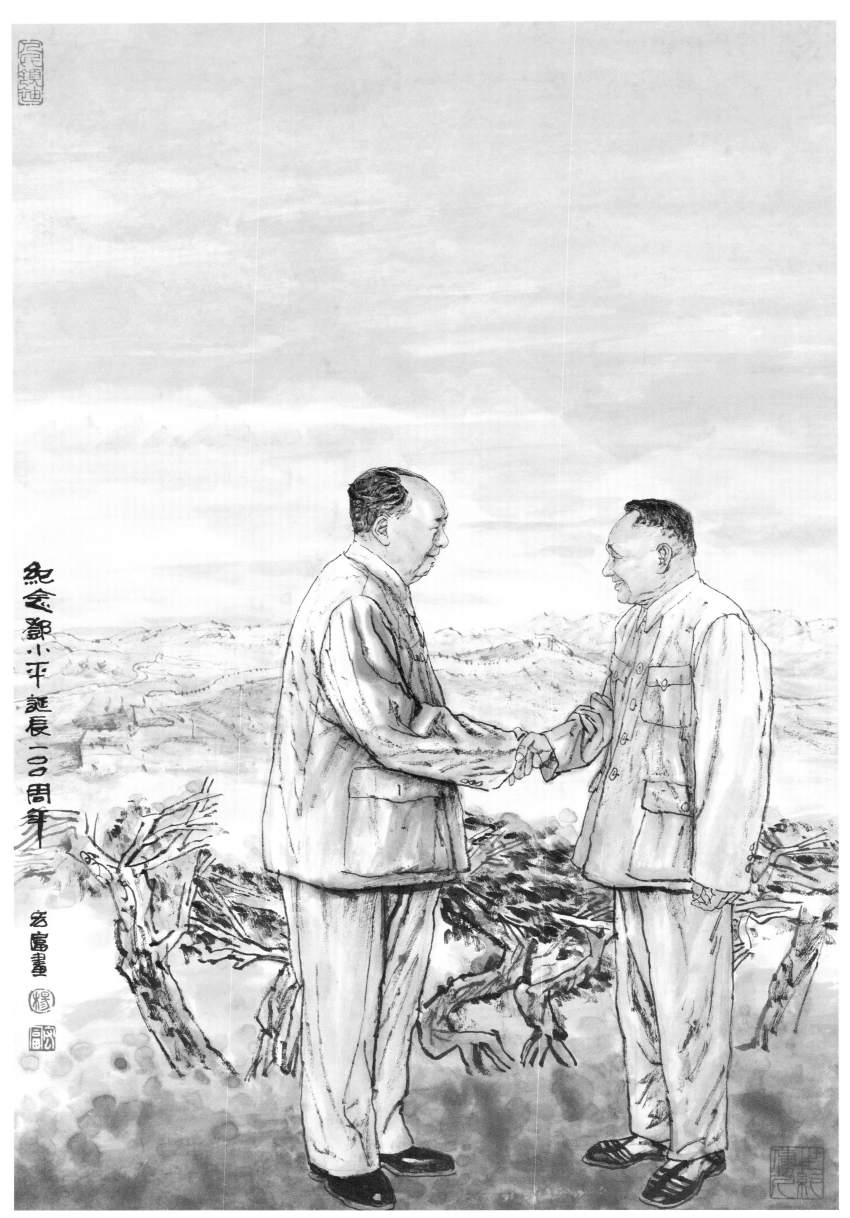

纪念邓小平诞辰一〇〇周年

宏富画

与毛泽东在一起

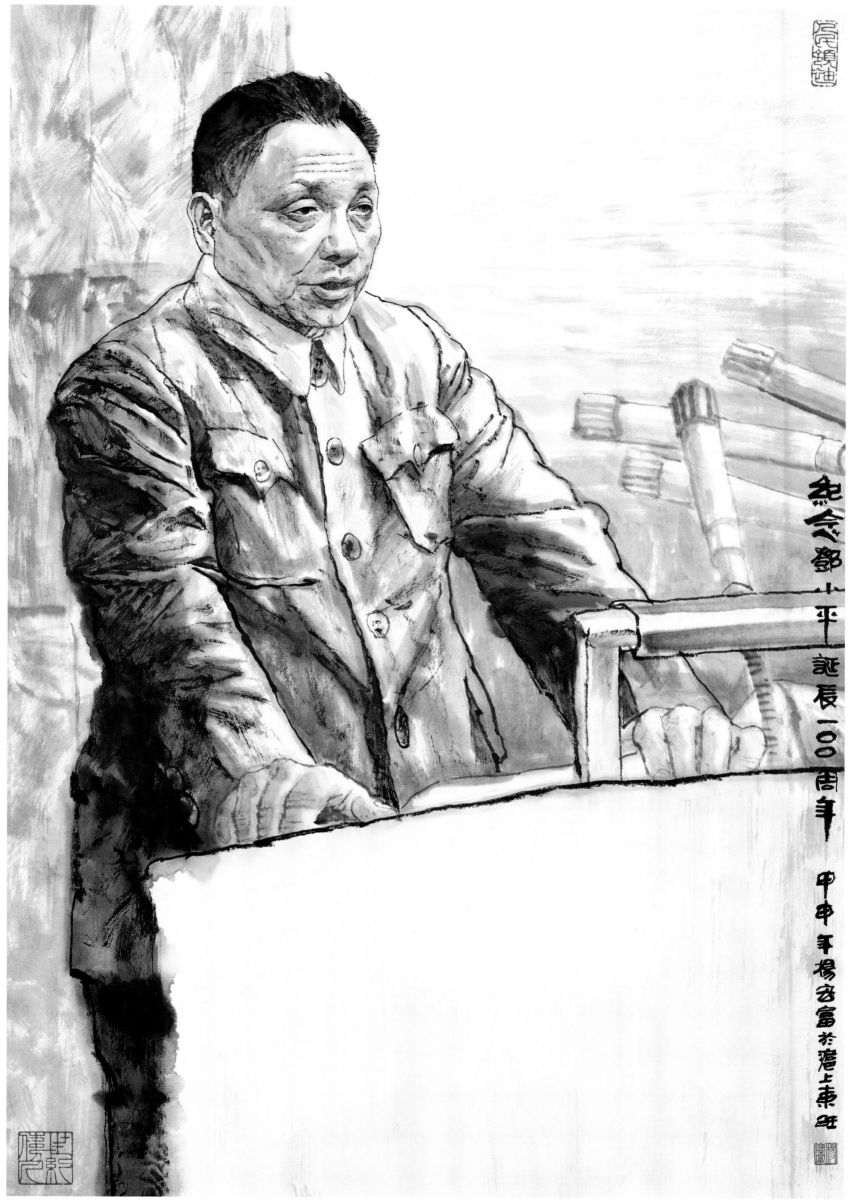

纪念邓小平诞辰一〇〇周年 甲申年杨名富於沪上东庄

在联大发言

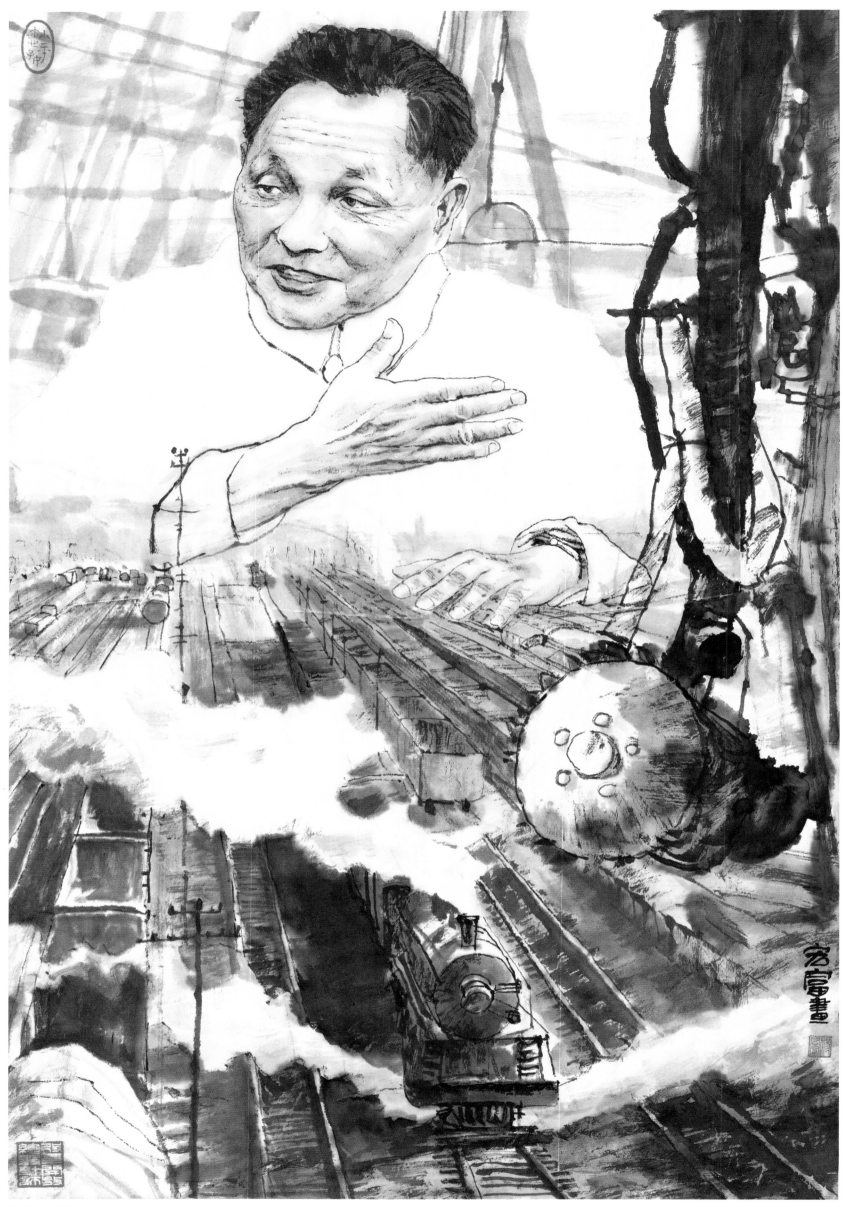

进行全面整顿

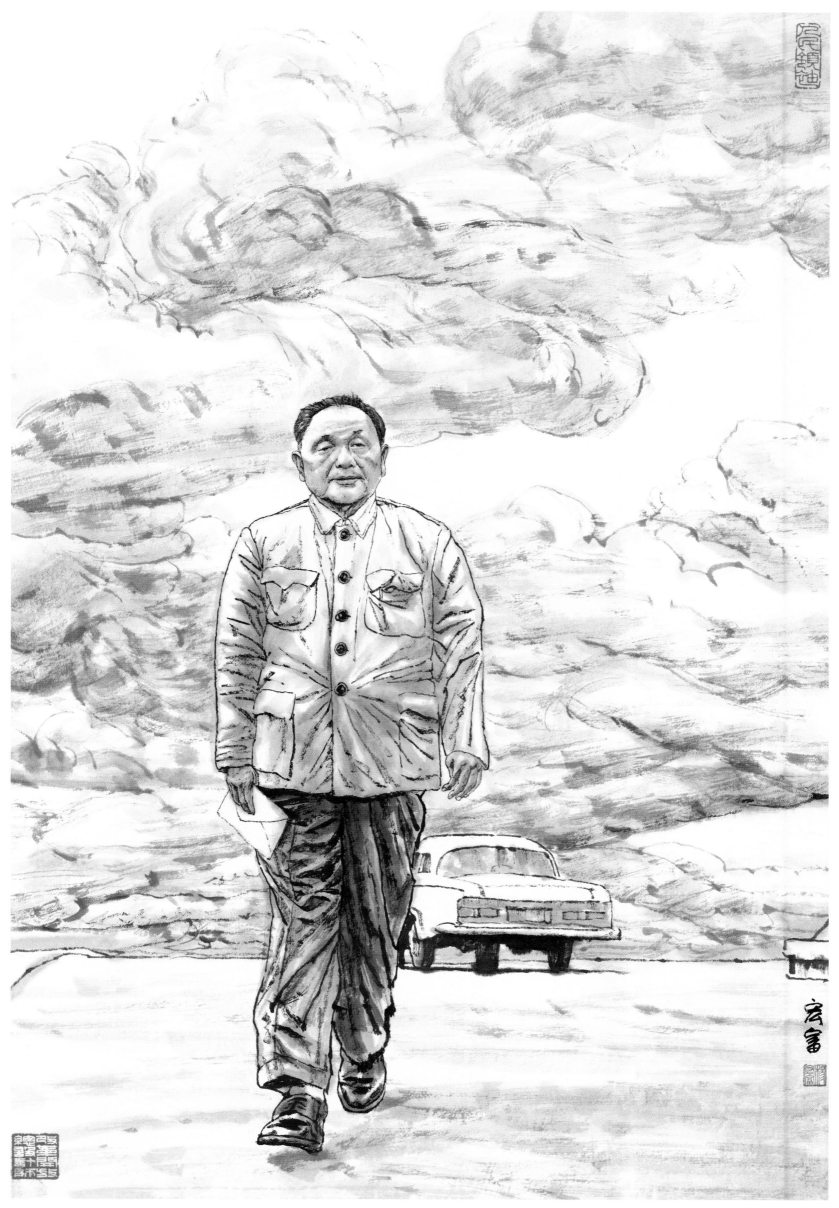

必须完整地准确地理解毛泽东思想

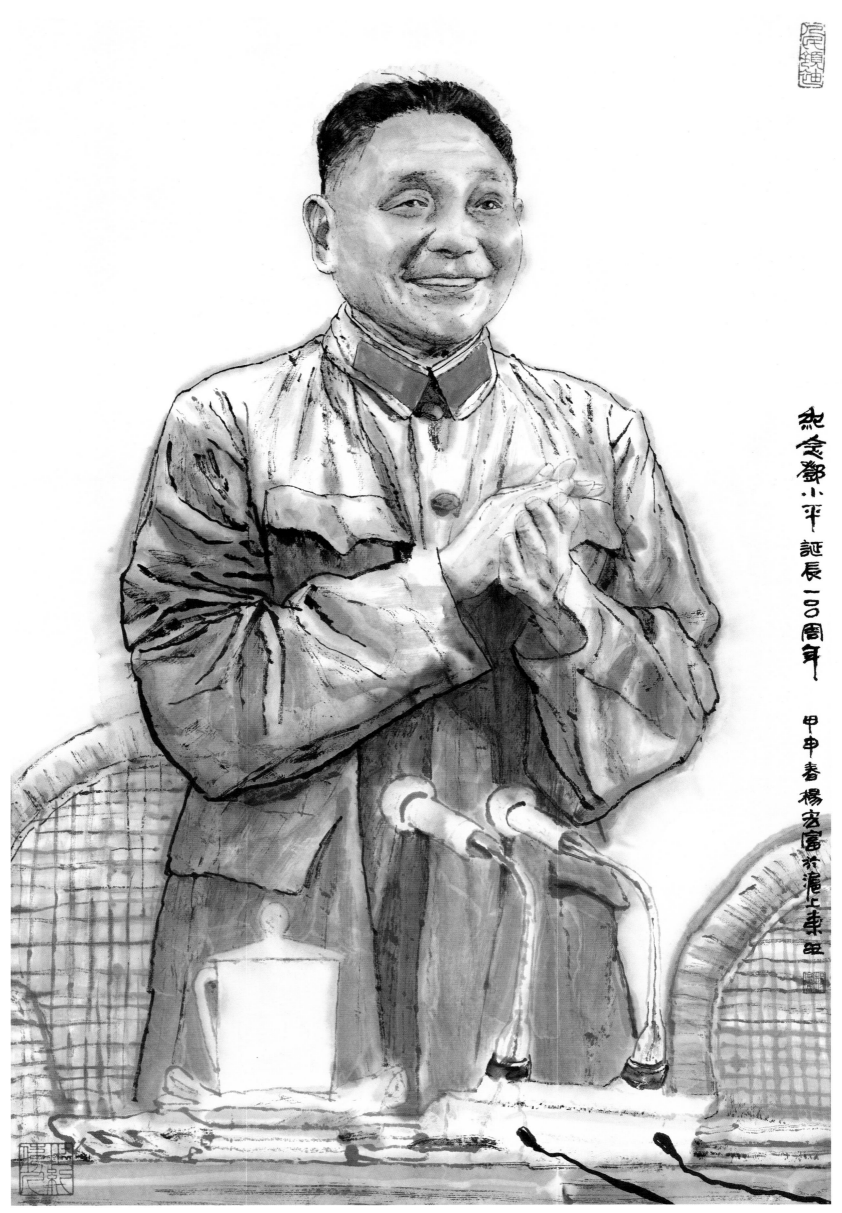

纪念邓小平诞辰一〇〇周年 甲申春杨宏富于沪上画业

在建军五十周年庆祝大会上

40

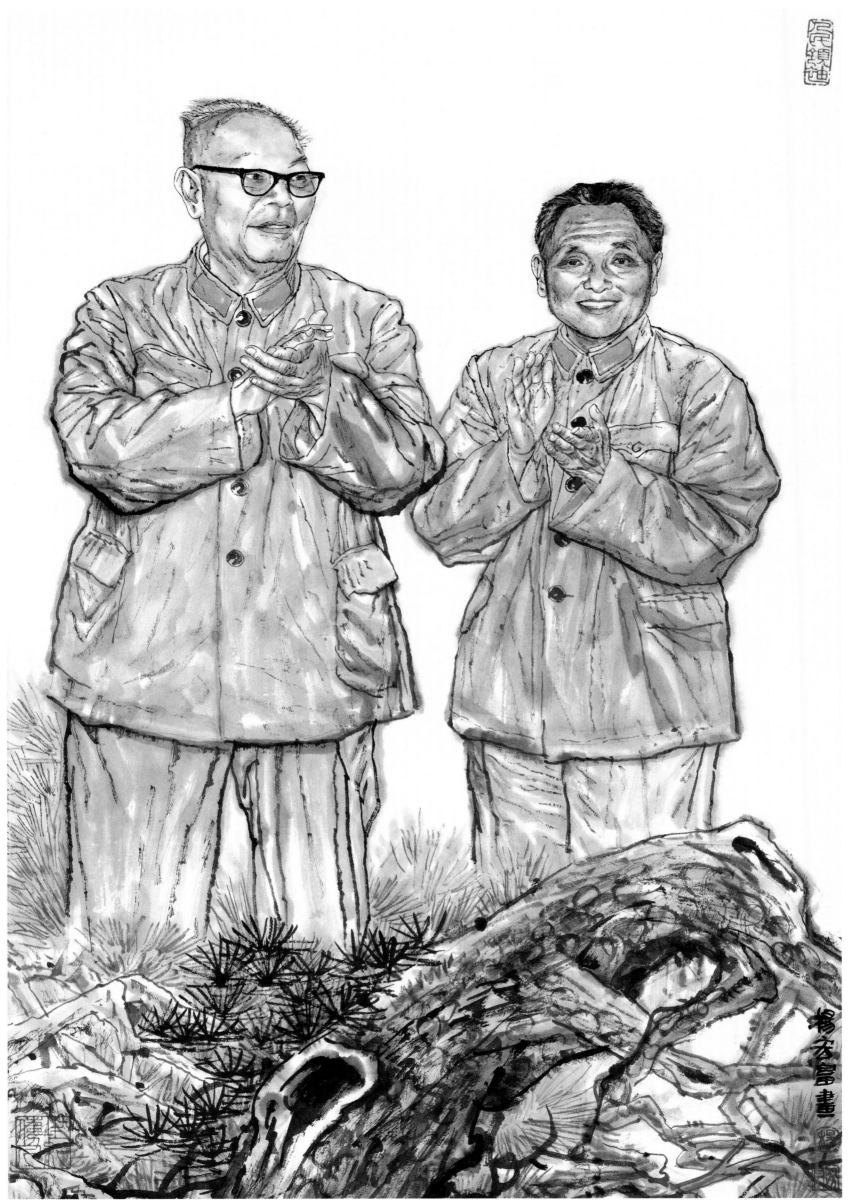

与叶剑英在一起

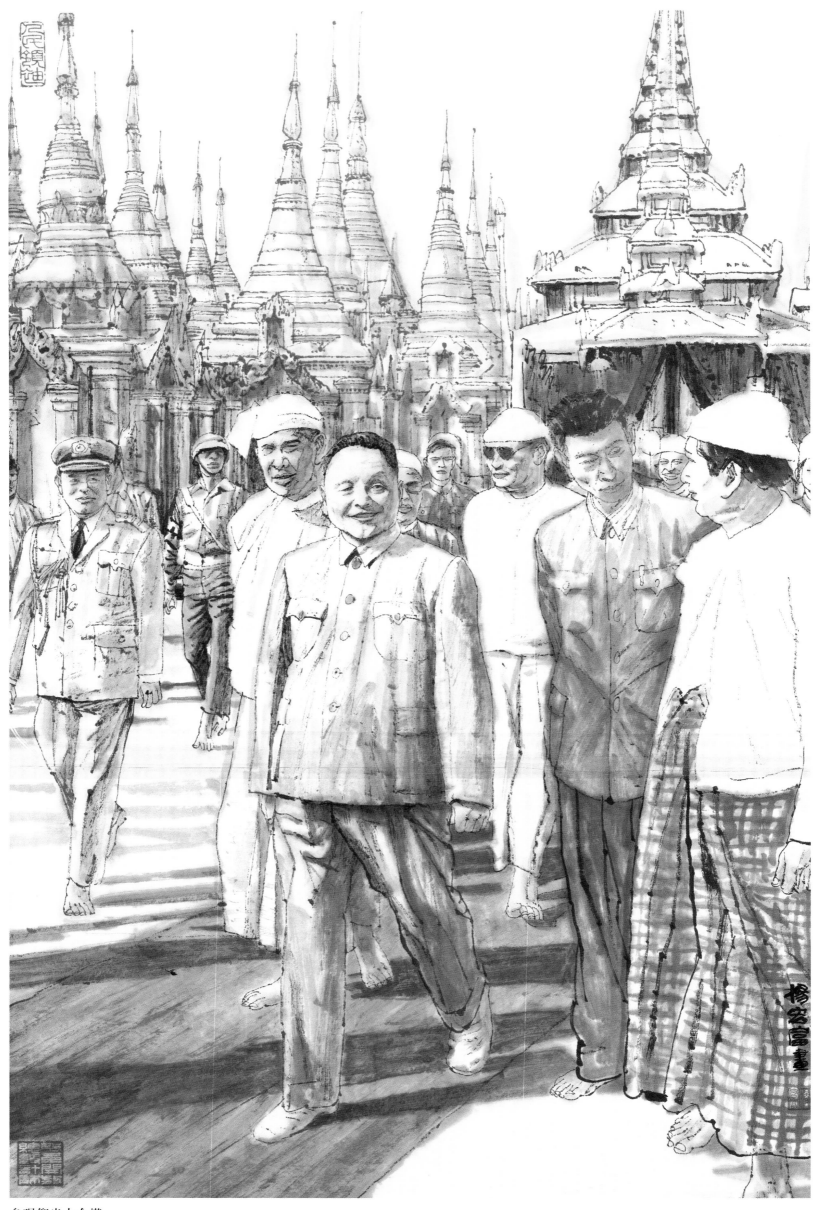

参观仰光大金塔

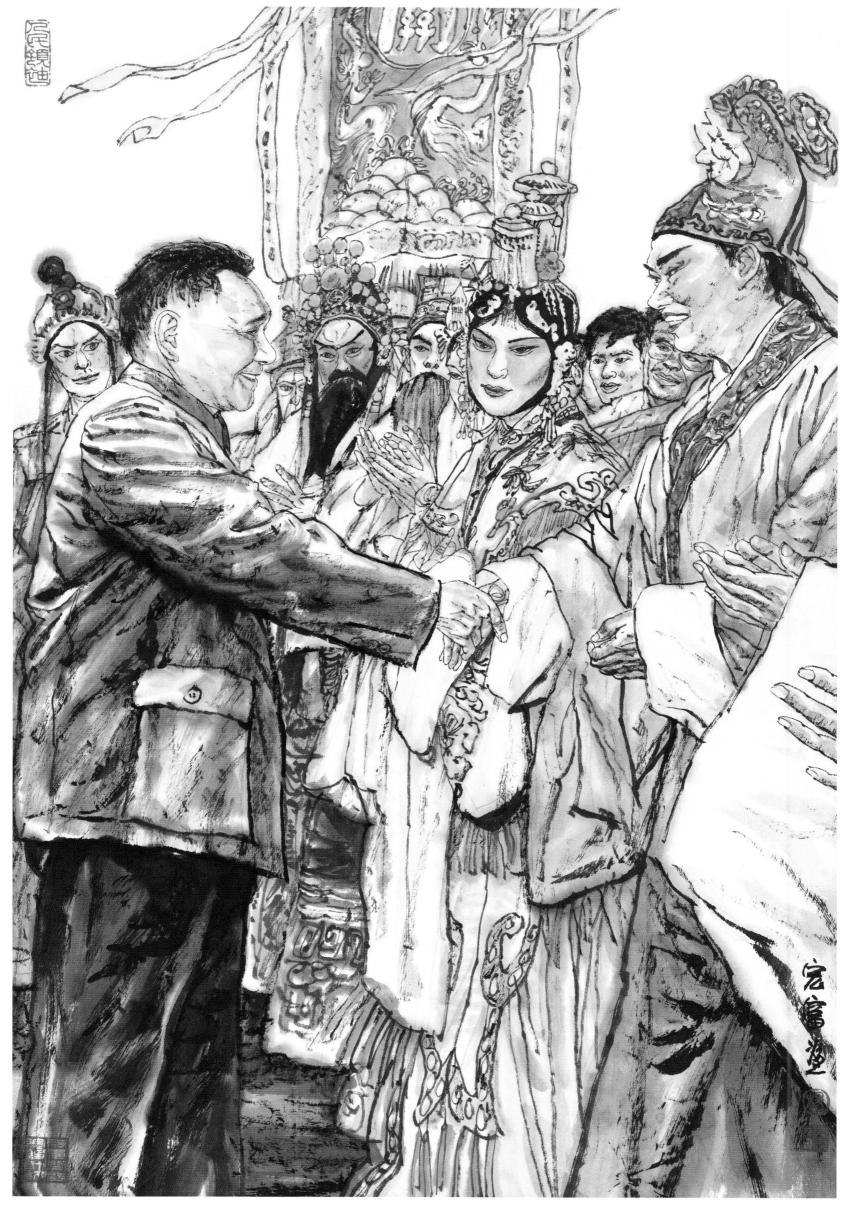

会见文艺工作者

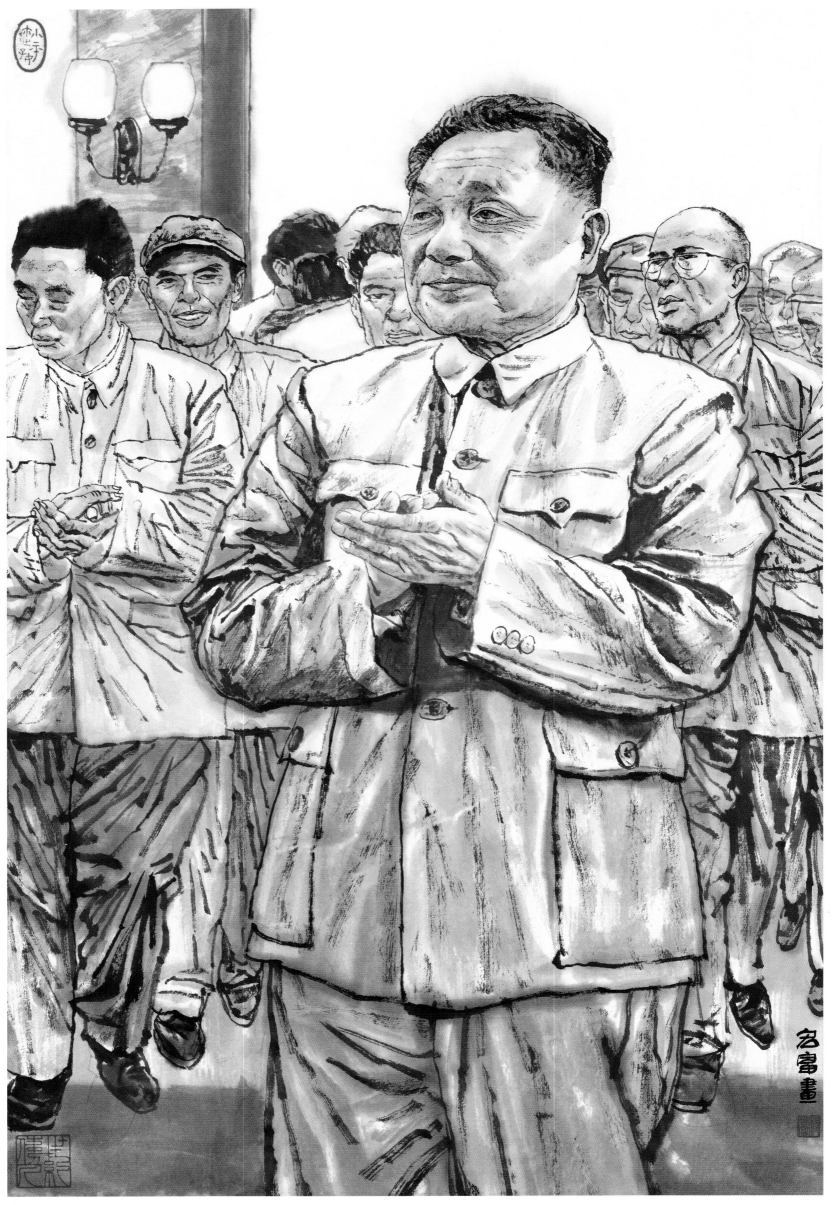

当选第五届全国政协主席

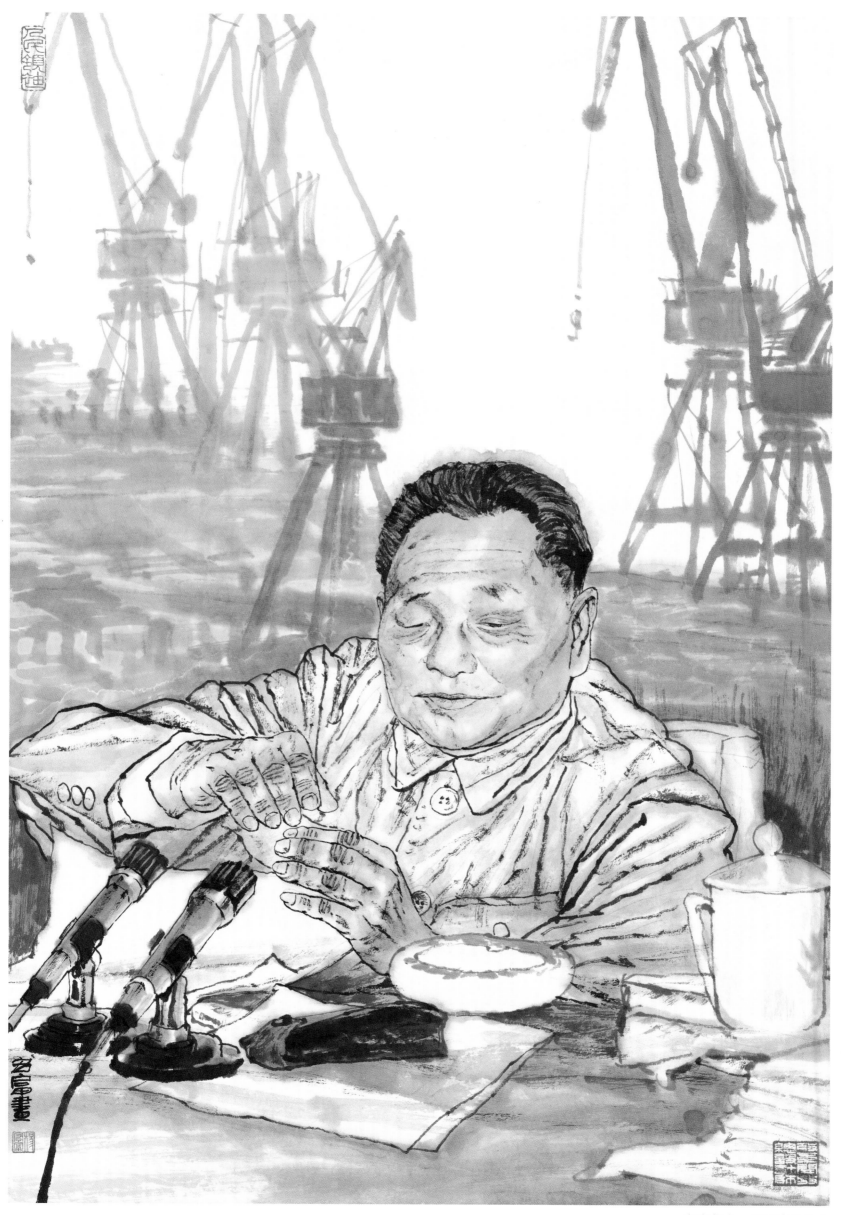

在中共十一届三中全会上

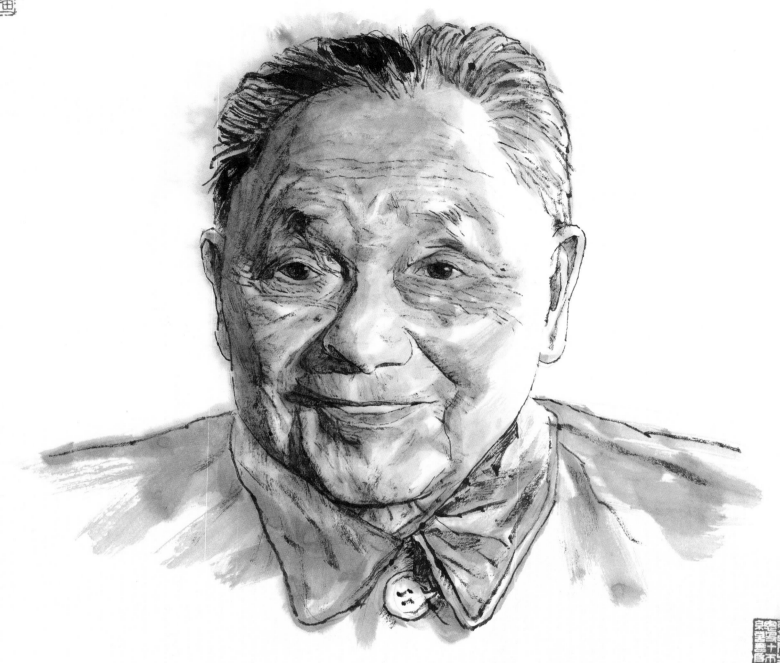

十二届三中全会後鄧小平
先後擔任中共中央副主席
中央政治局常委中央軍
委主席等職务至十一届三中
全會以来的路綫的形成
和發展中鄧小平對許多
閣鍵問題的決策指出方
向作出了重大貢獻因此
人们称他為中國改革的
總設計師為着解决台灣
直港澳門的問題以實現
祖國抗一鄧小平富有創
造性地提出了一個国家
兩種製度的構想
甲申春楊宏富並楊遠題

党的第二代中央领导集体核心

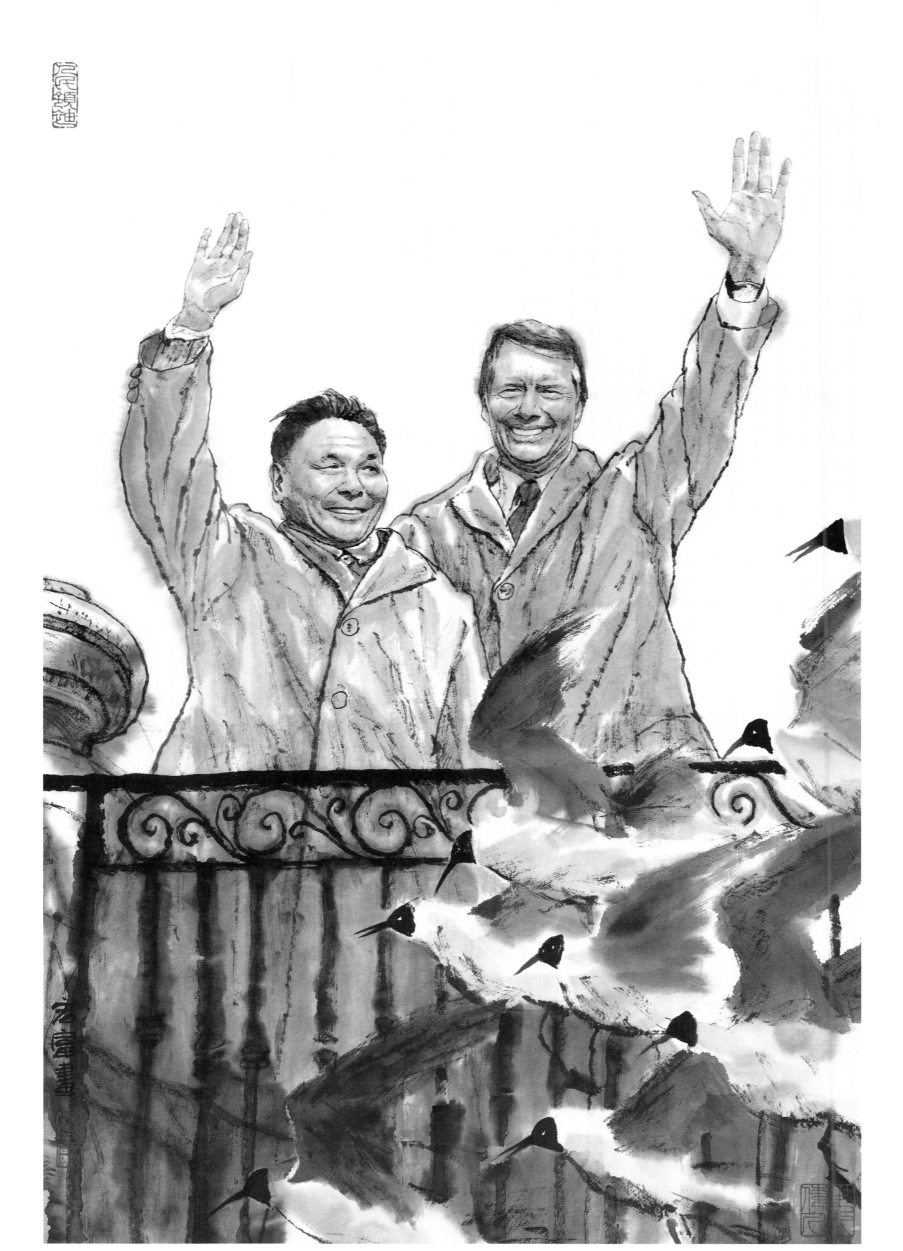

邓小平与卡特总统在白宫阳台上

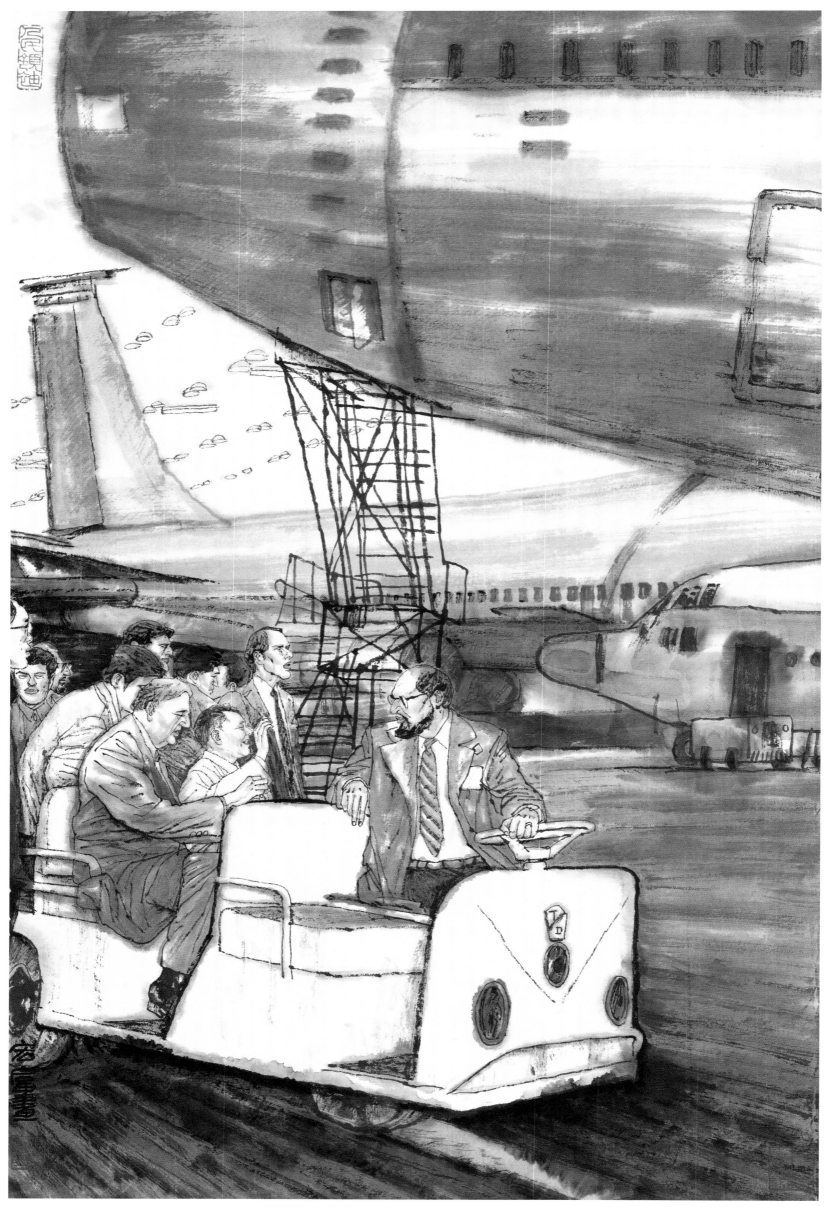

在美国西雅图参观"波音747"飞机装配厂

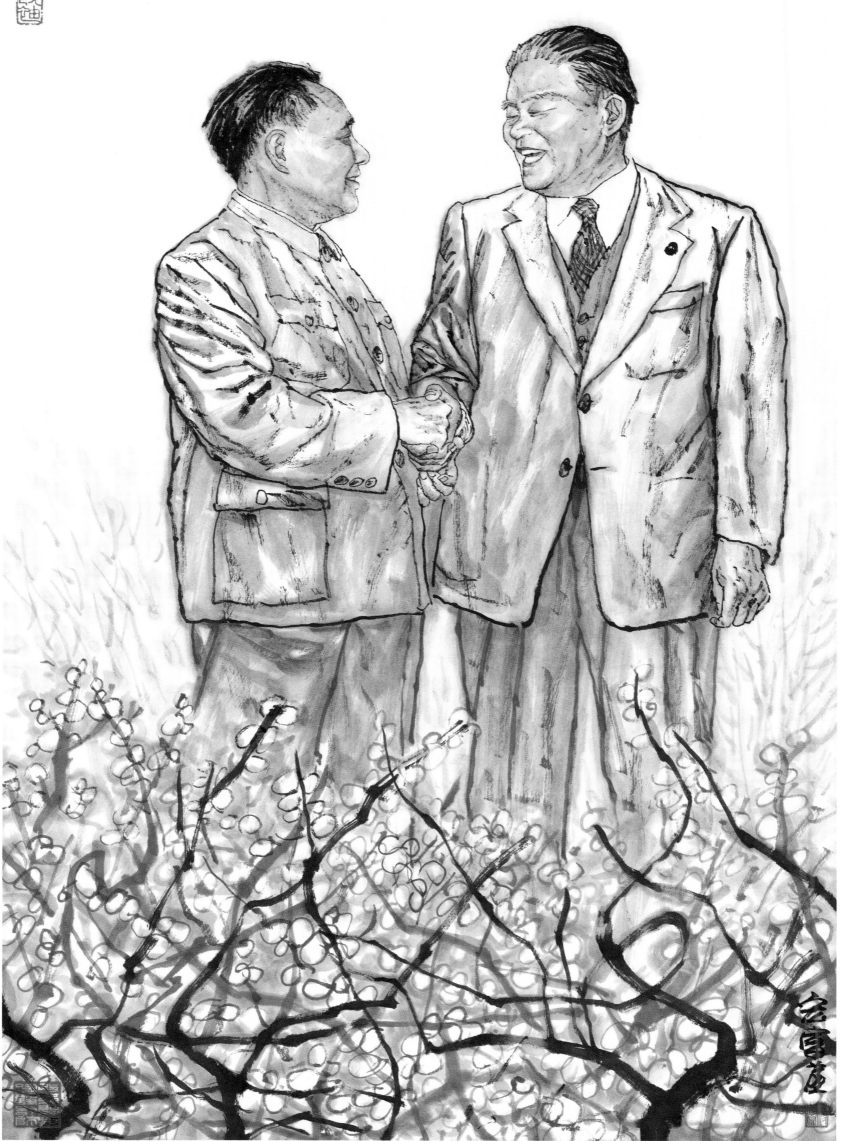

参加植树活动

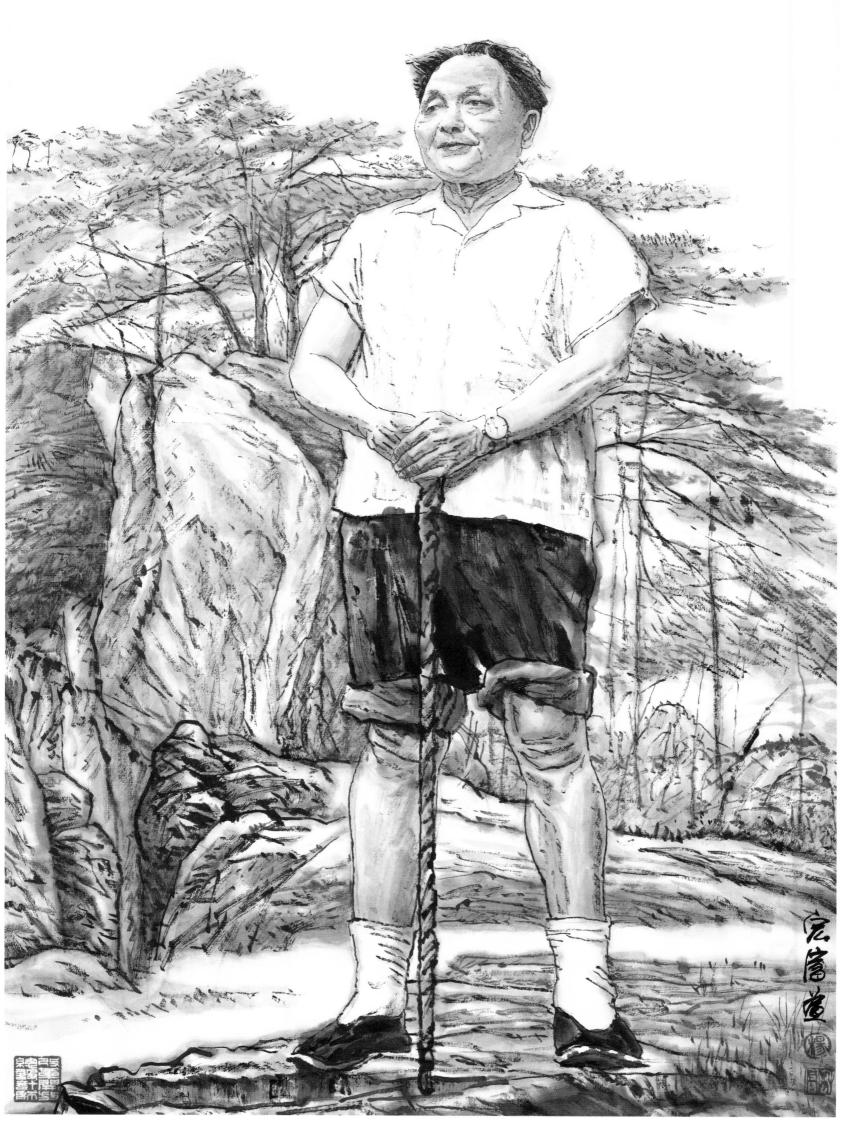

登黄山

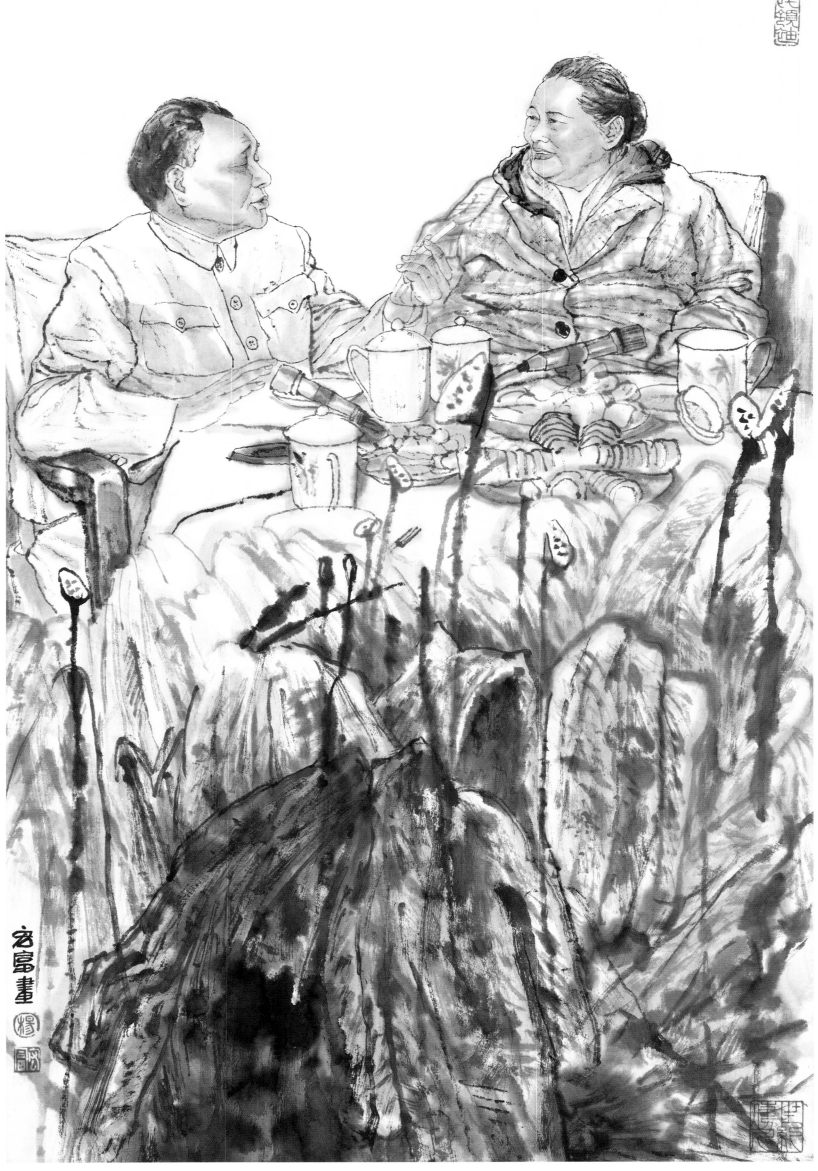

与宋庆龄在一起

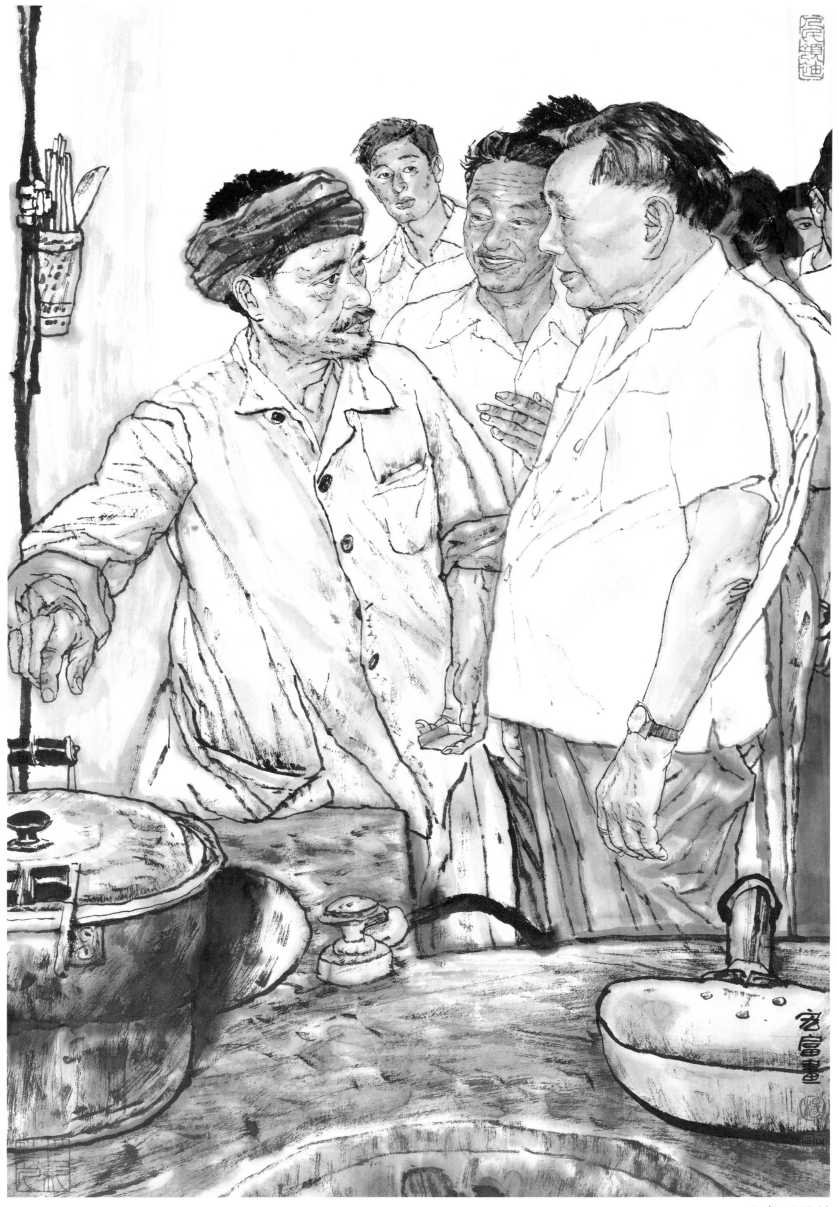

视察四川农村

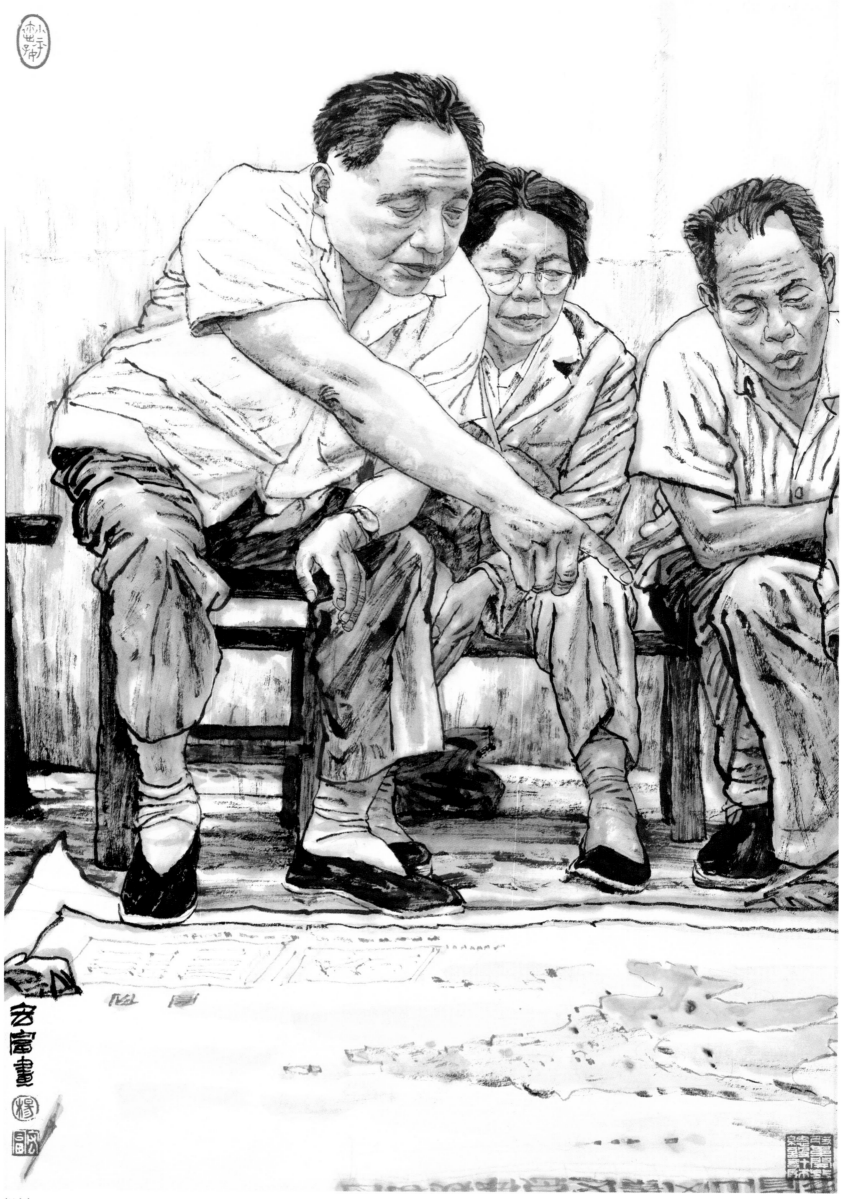

规划

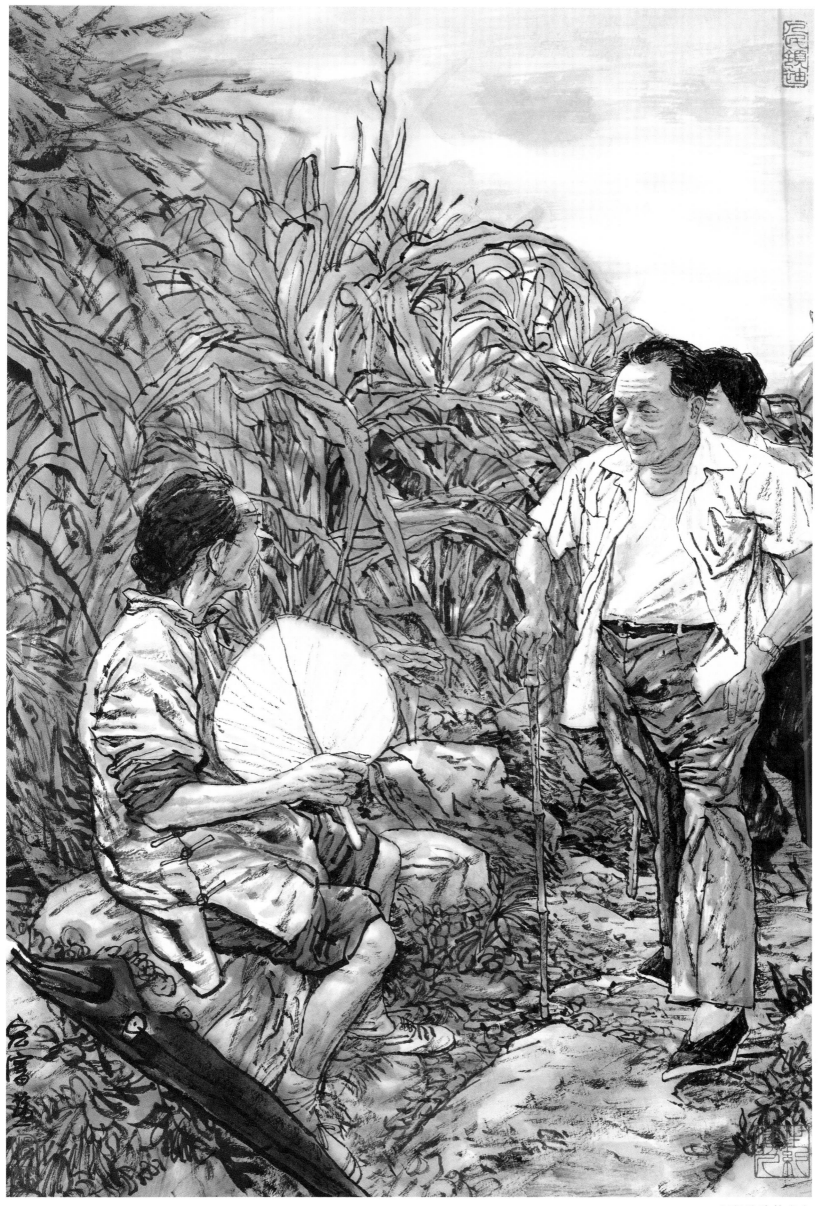

问候路边的老人

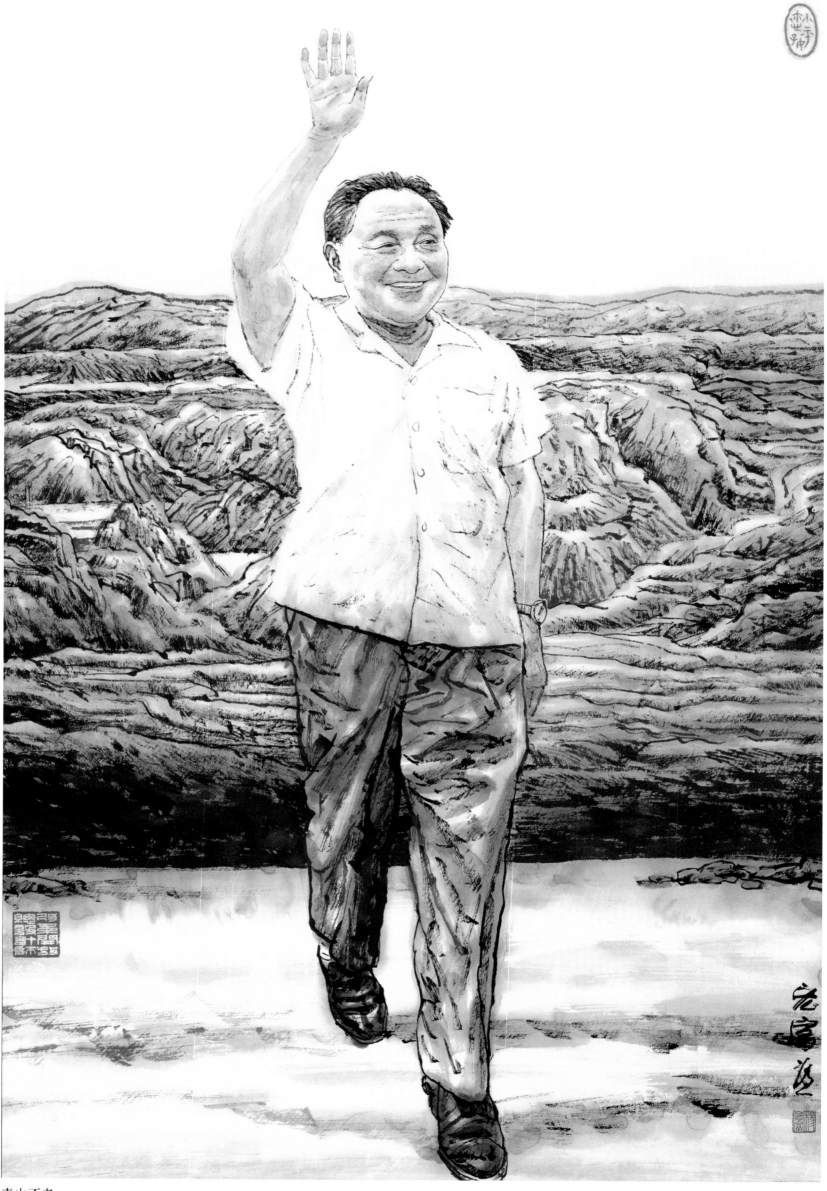

青山不老

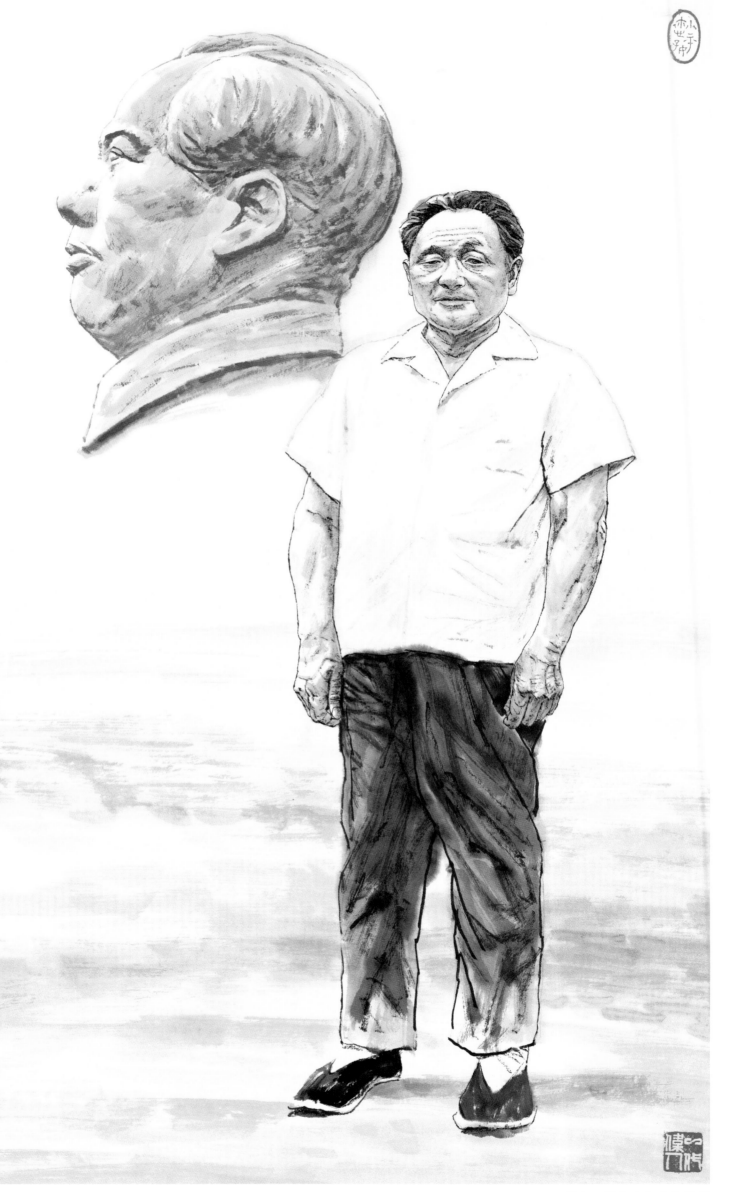

纪念邓小平诞辰一〇〇周年

甲申春 杨宏富 于沪上乘年

对十一届六中全会的贡献

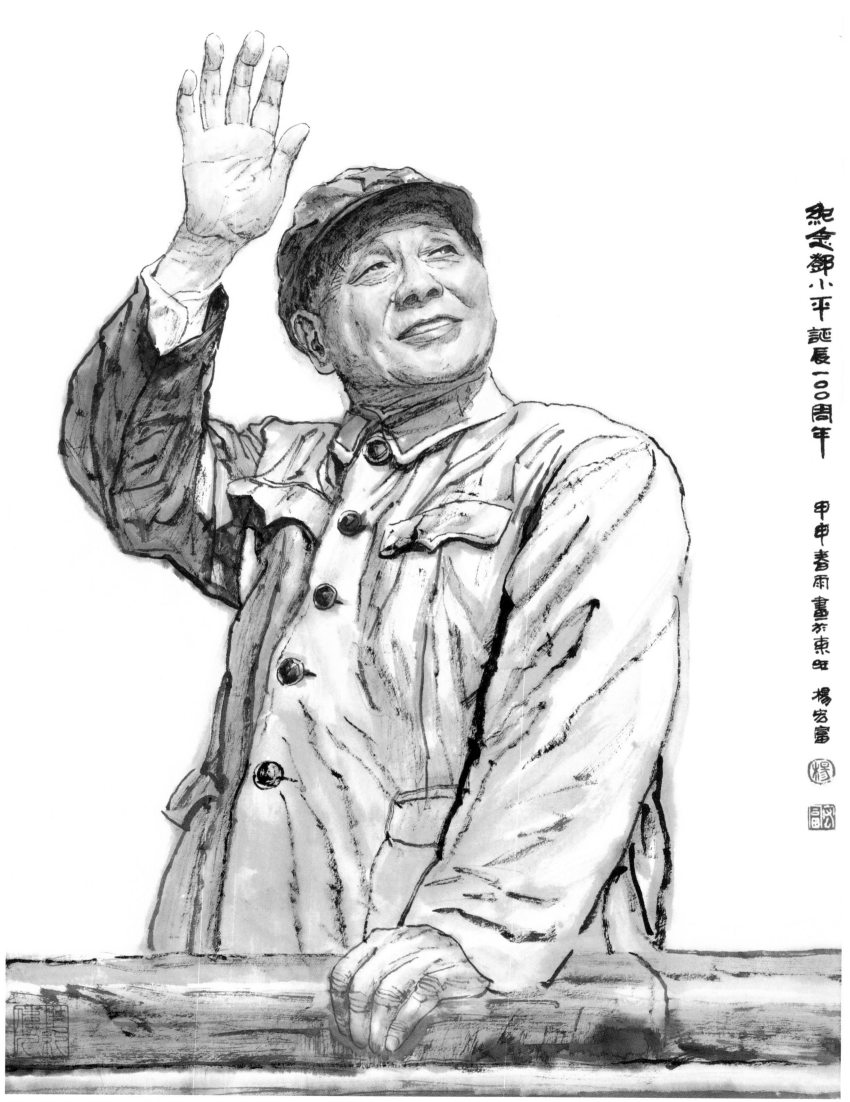

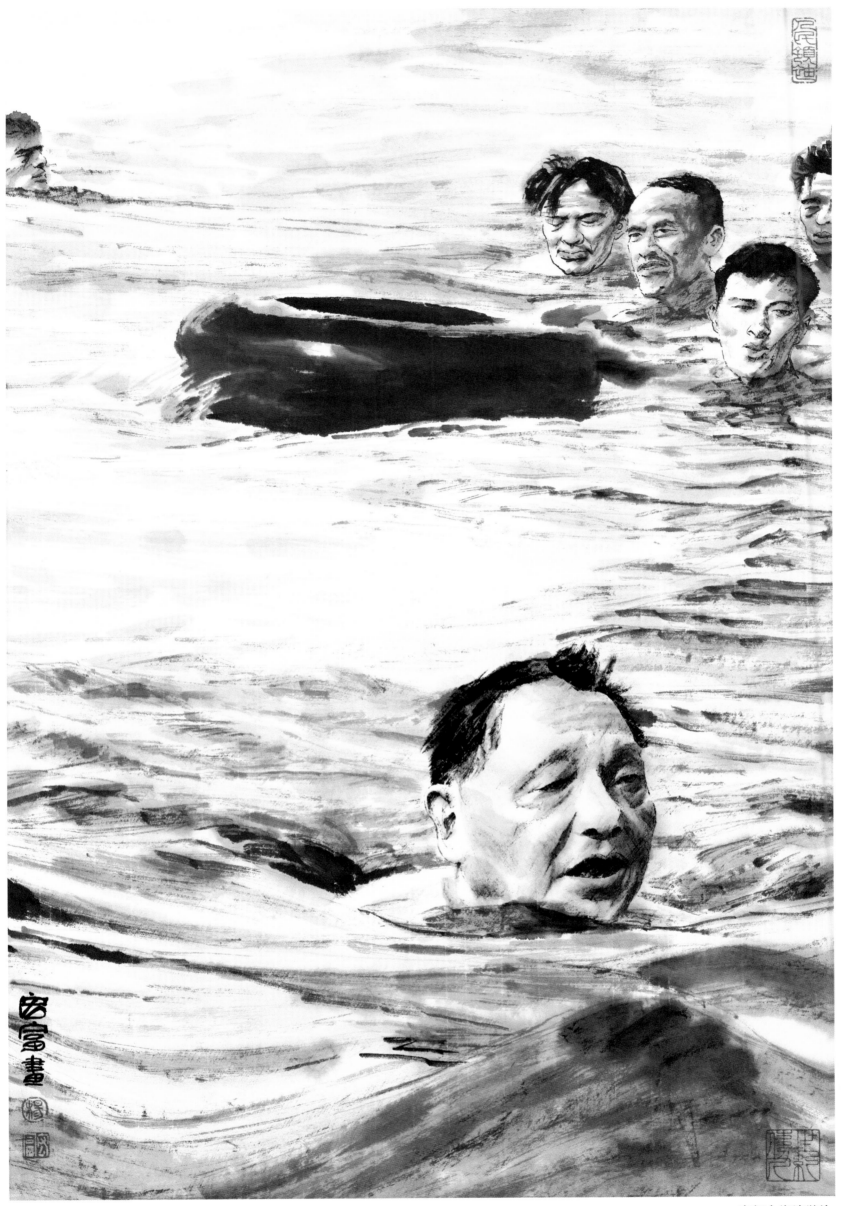

在烟台海滨游泳

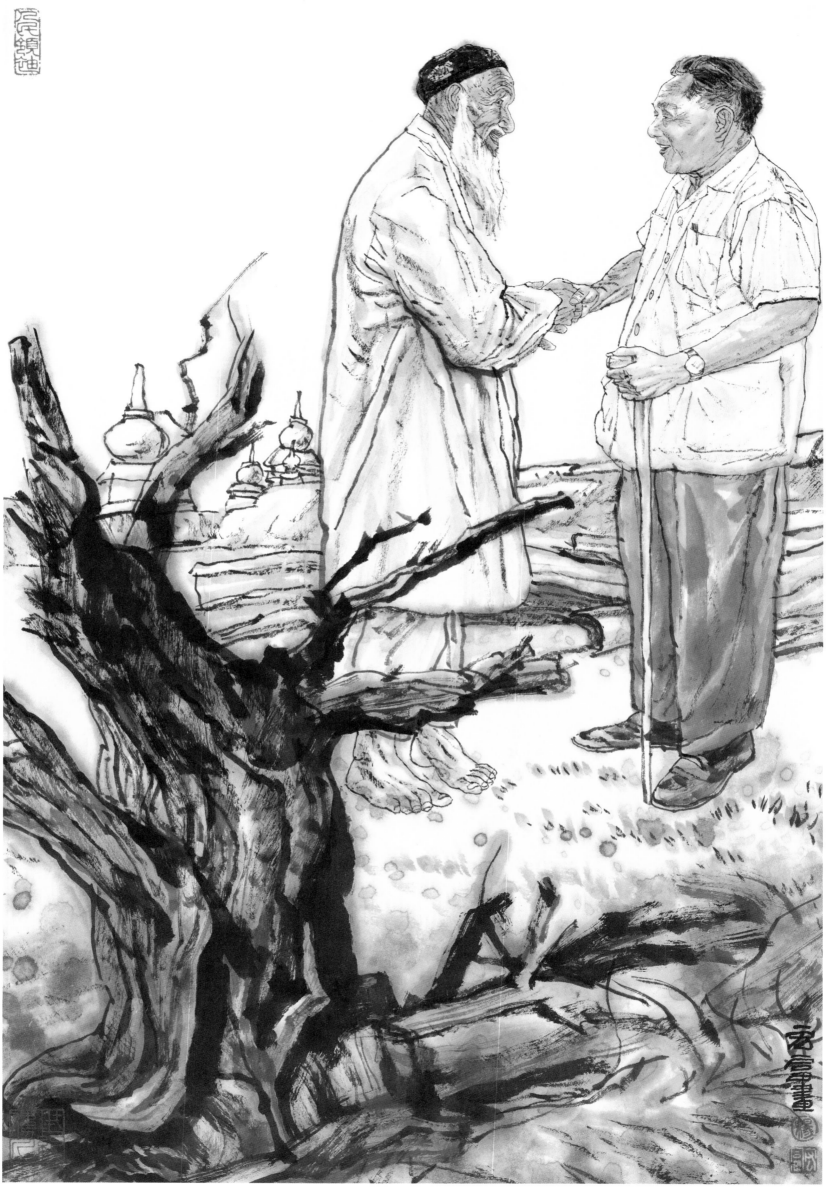

问候维吾尔族老人

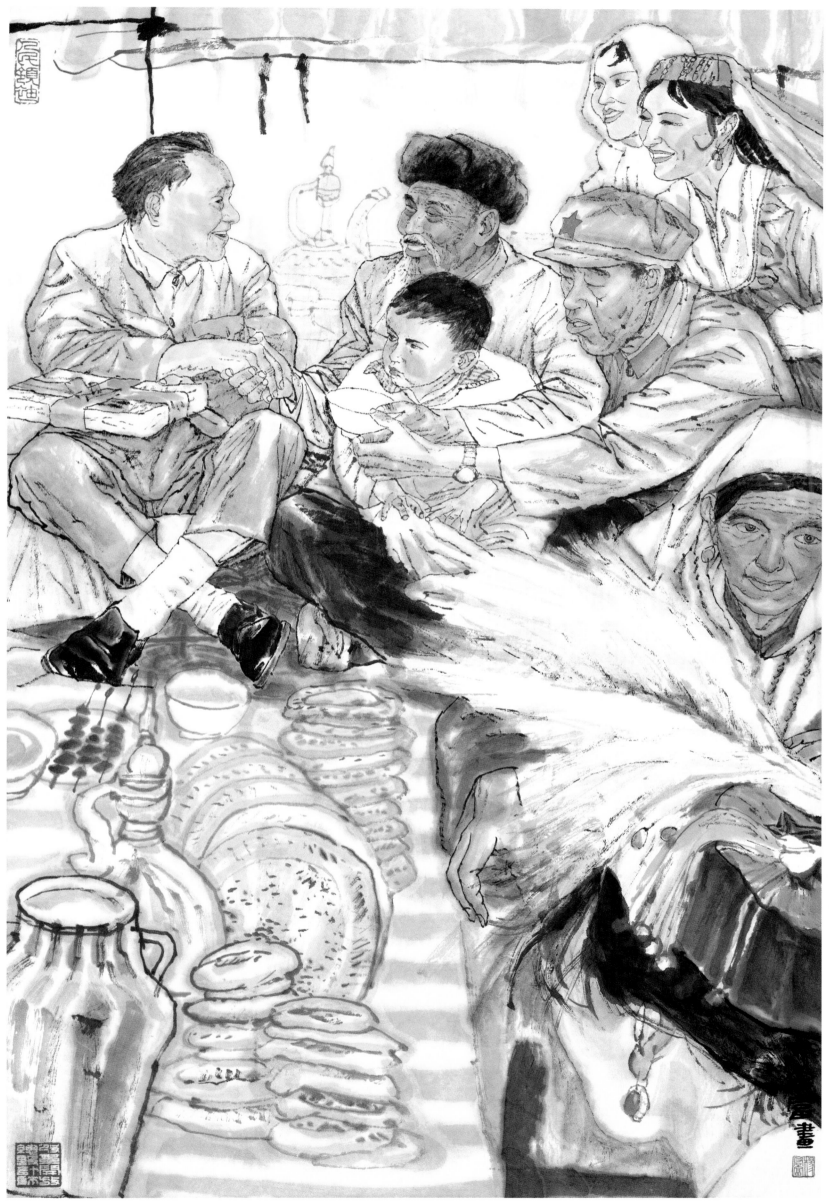

在哈萨克族牧民家

在办公室

紀念鄧小平誕辰一〇〇周年

公元二〇〇四年七月十六日畫於京上東都 楊宏富

在中共十二大上

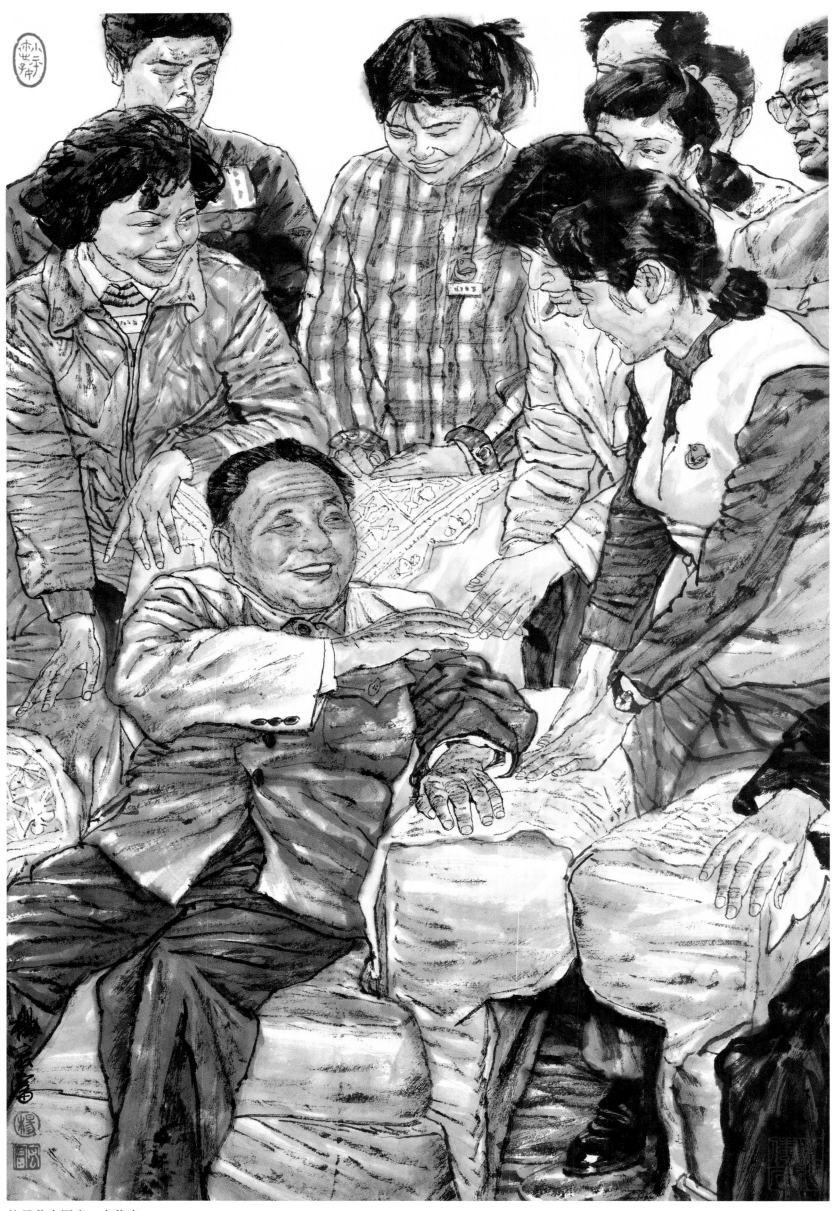

接见共青团十一大代表

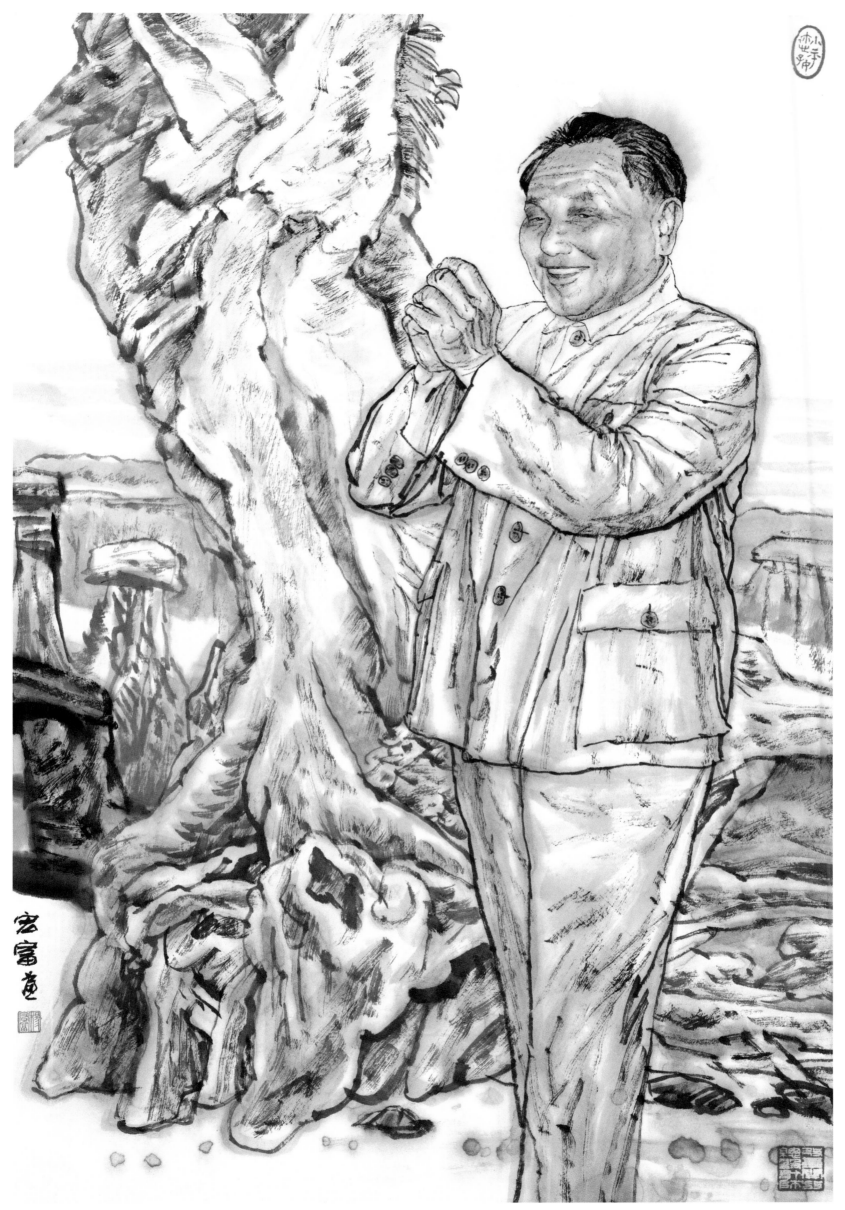

出席六届人大

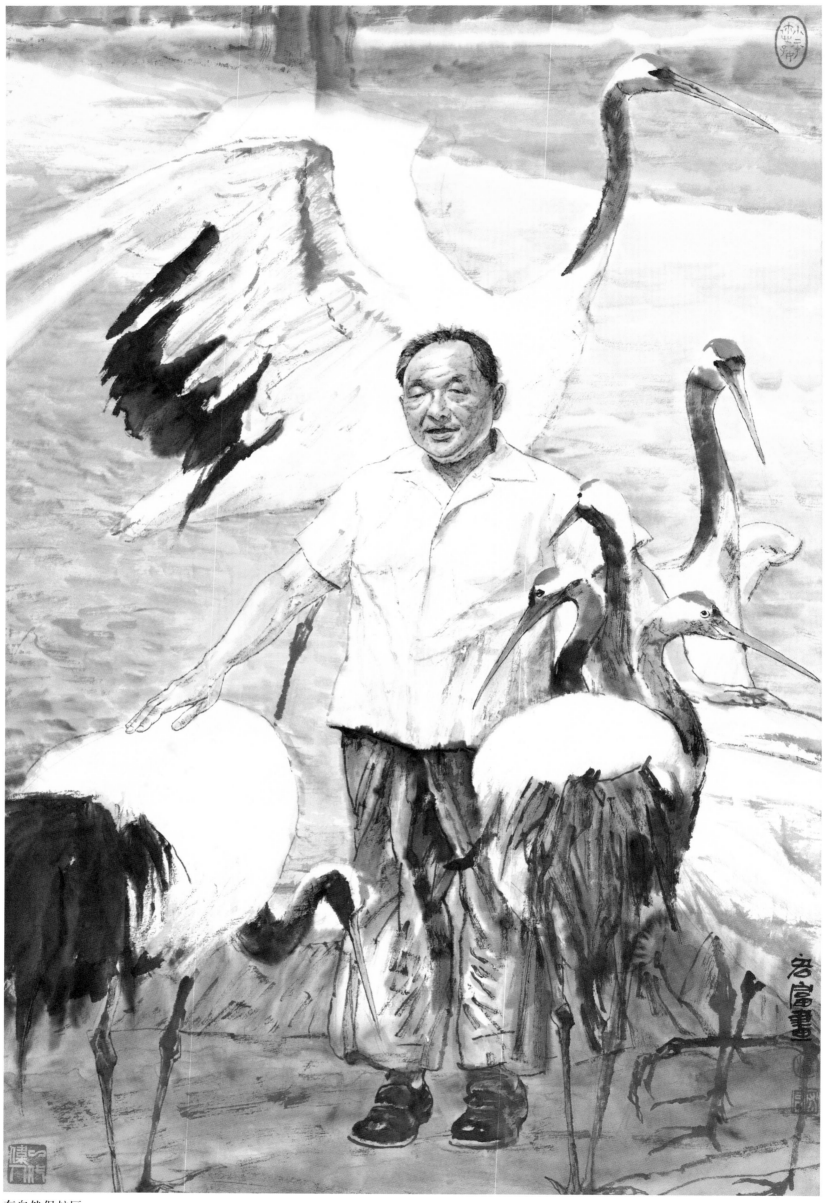

在自然保护区

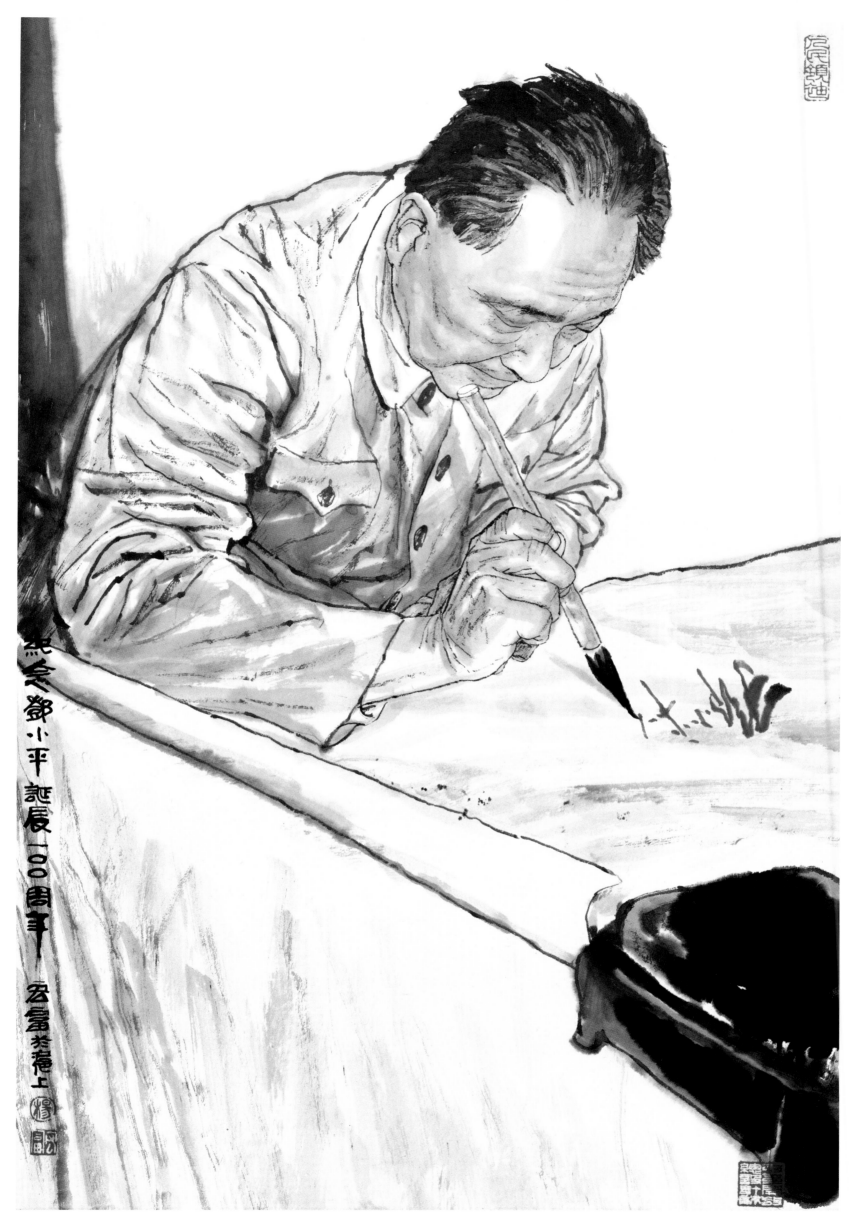

为深圳特区题词

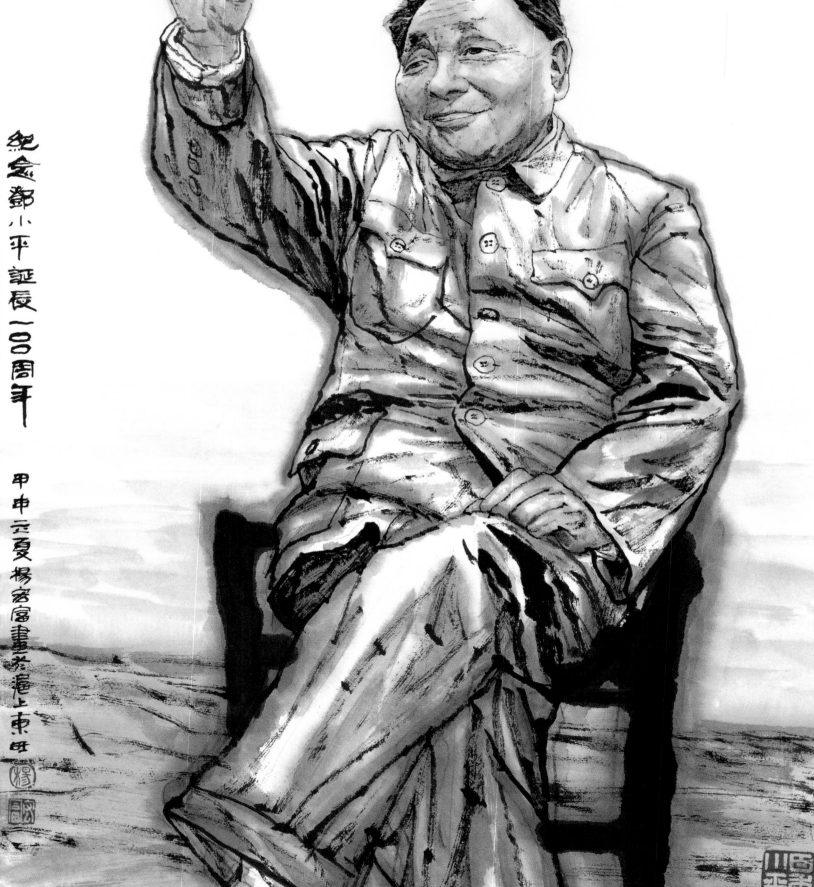

纪念邓小平诞辰一〇〇周年

甲申之夏杨宽富画於沪上东旺

和蔼可亲

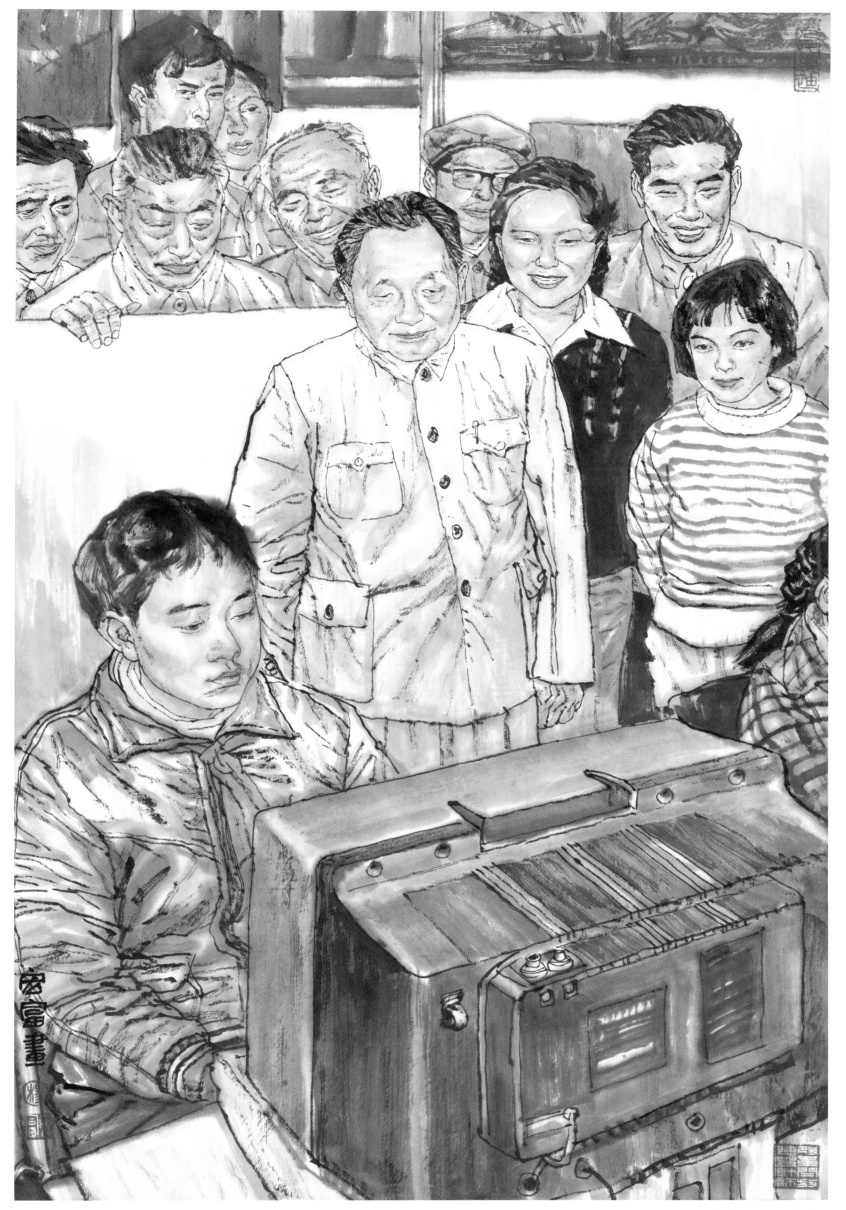

观看小学生操作电脑

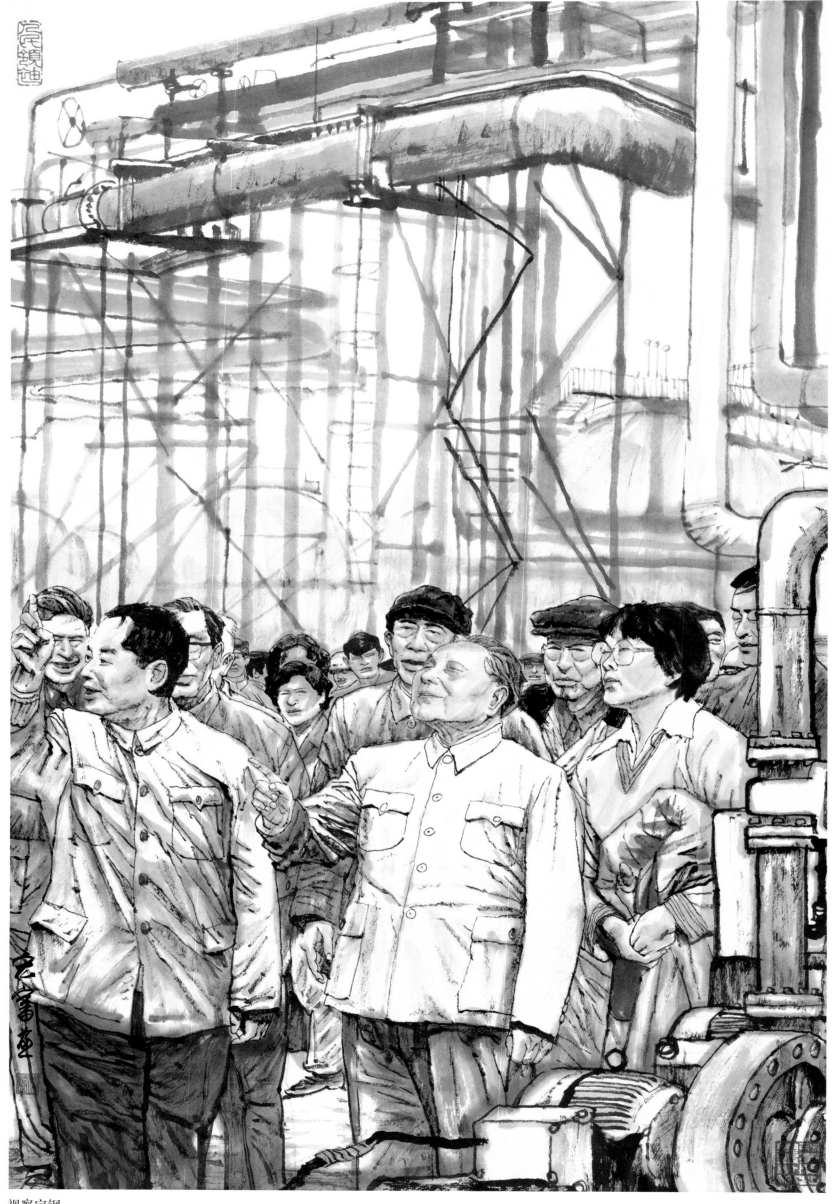

视察宝钢

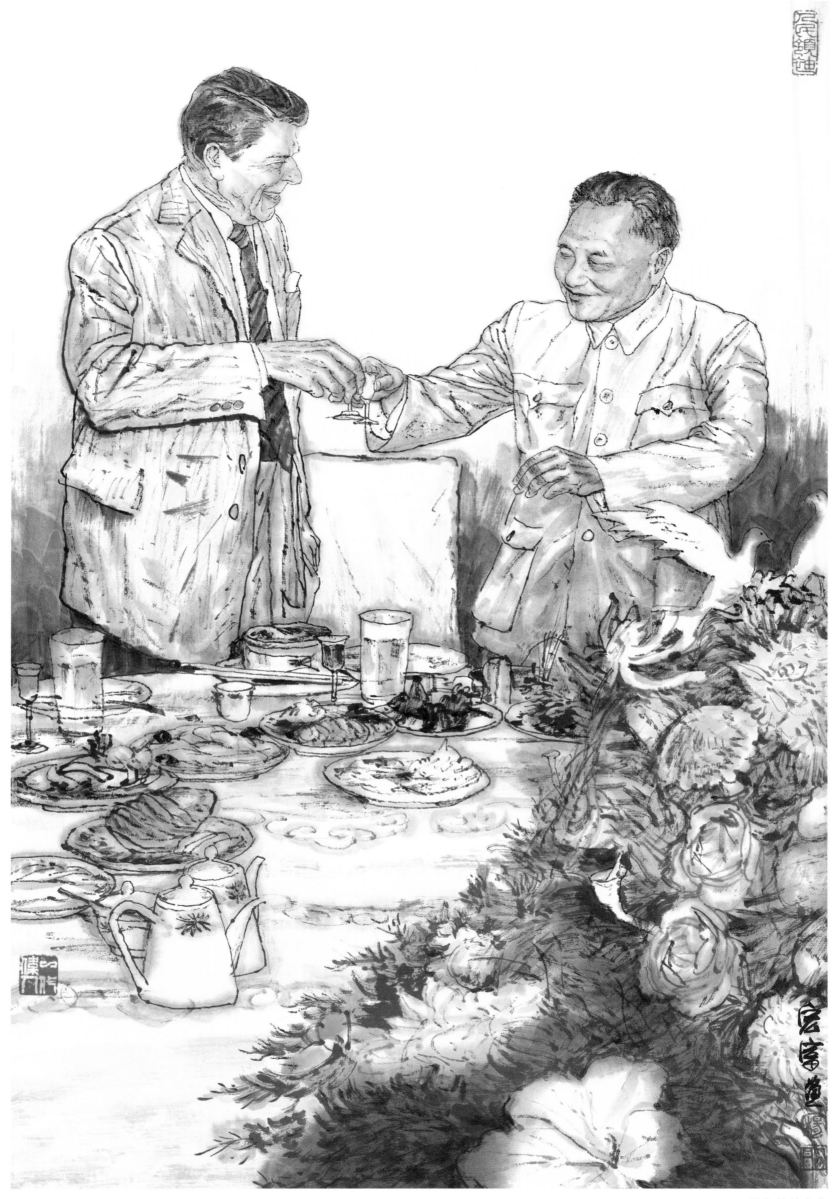

出色的外交家

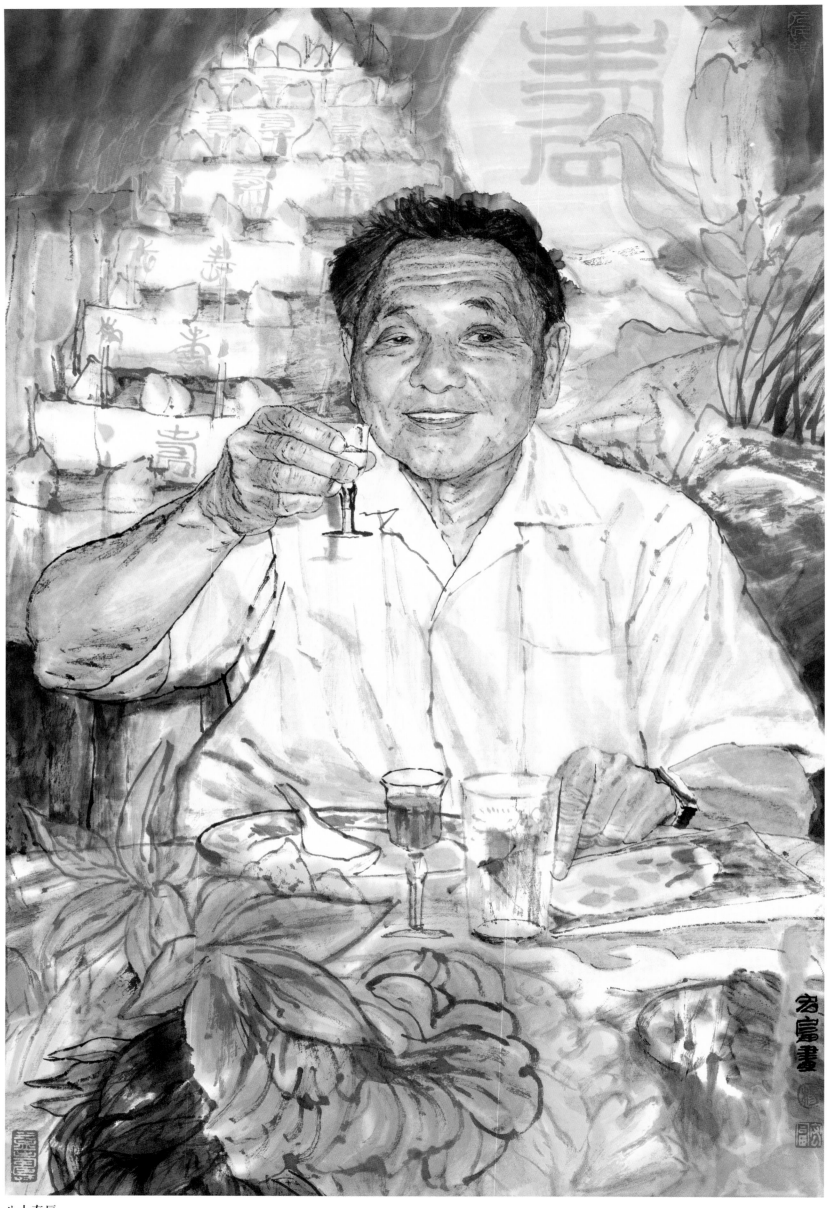

八十寿辰

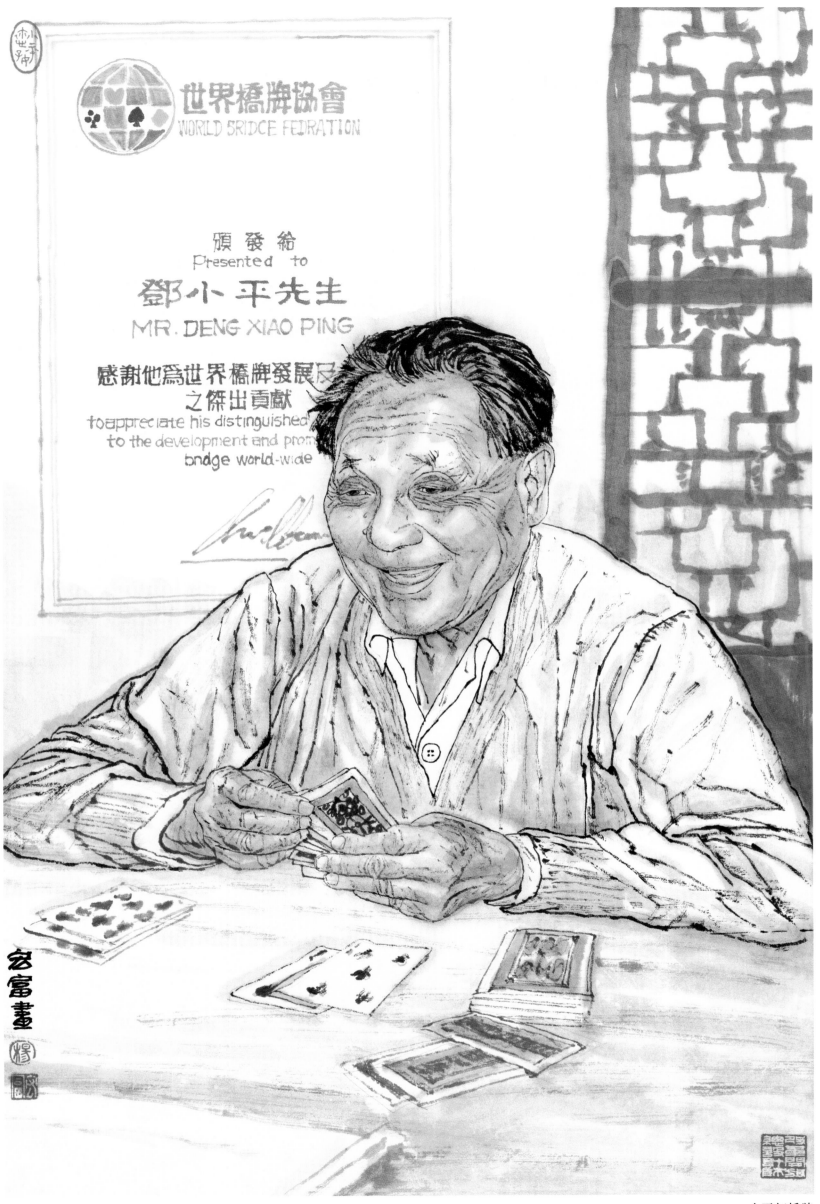

小平打桥牌

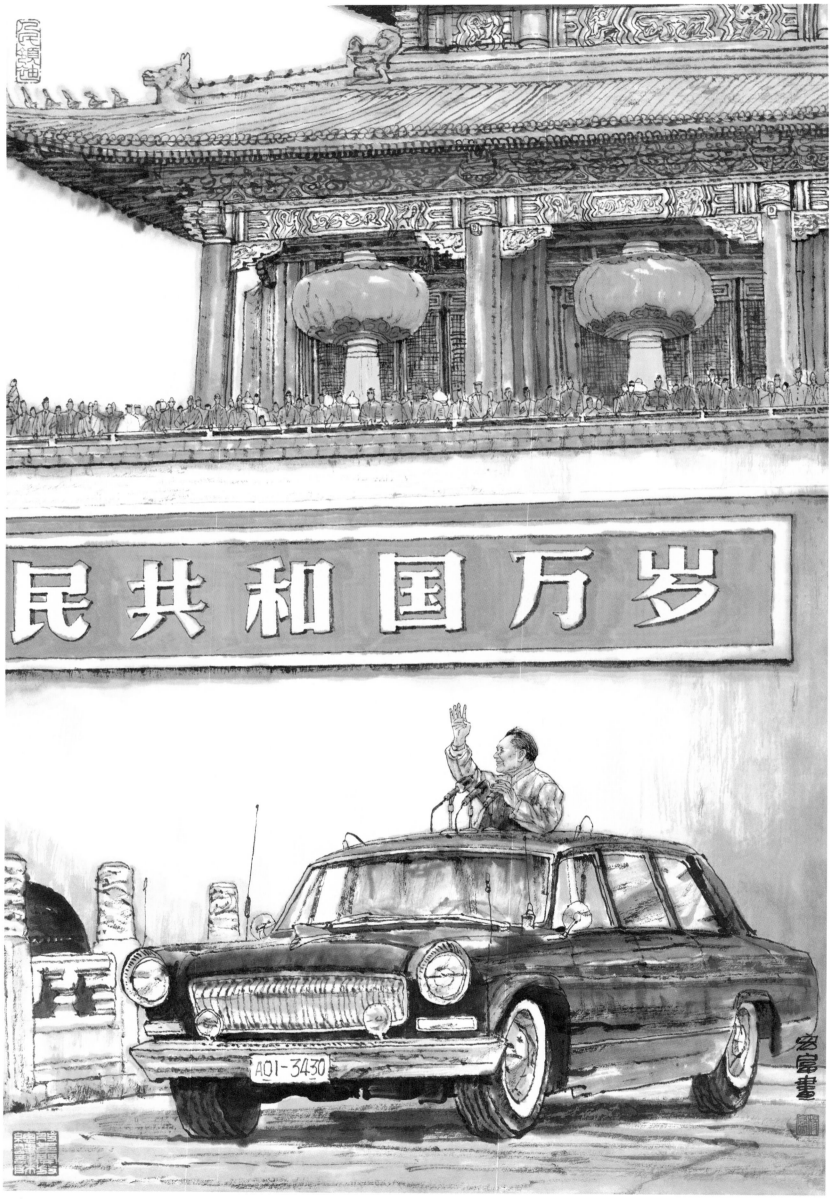

国庆大阅兵

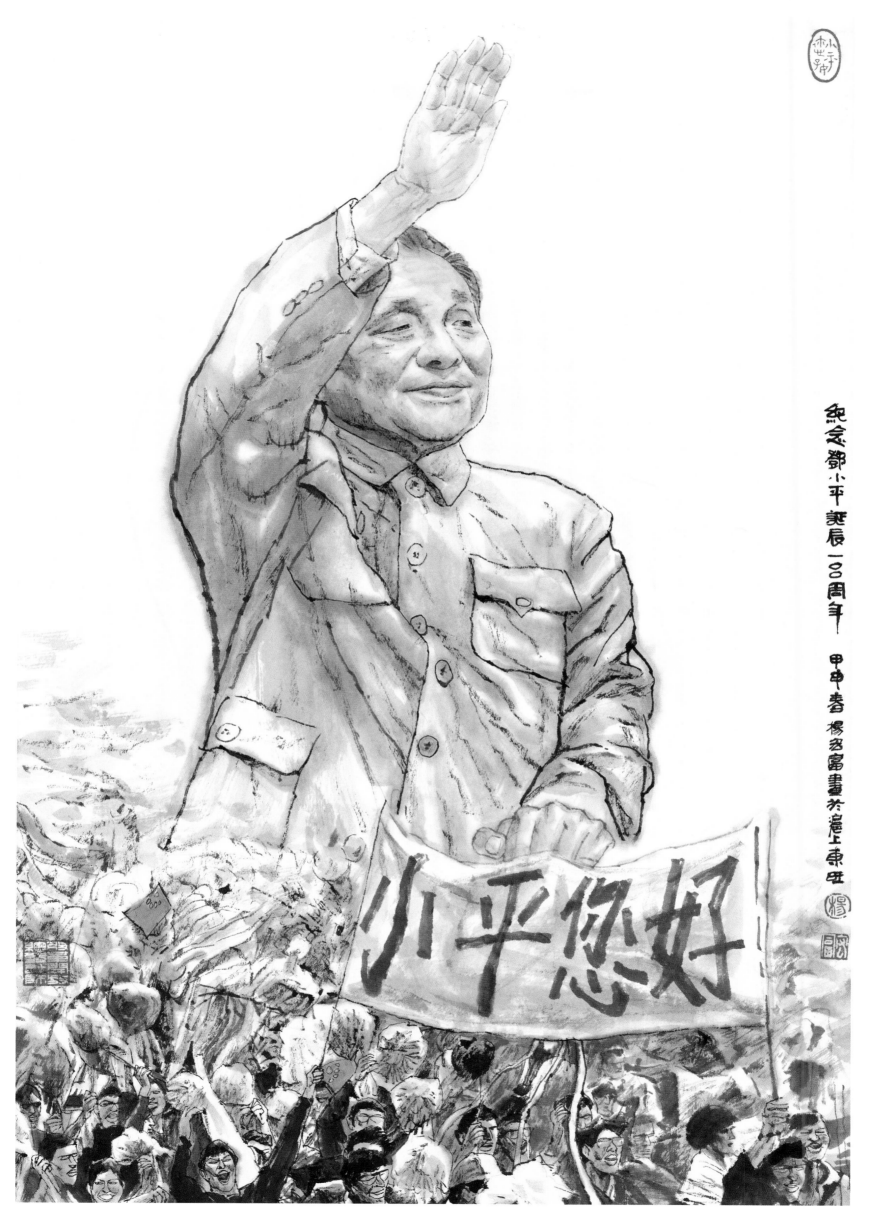

纪念邓小平诞辰一〇〇周年 甲申春 杨宏富画於沪上秉旺

小平，您好

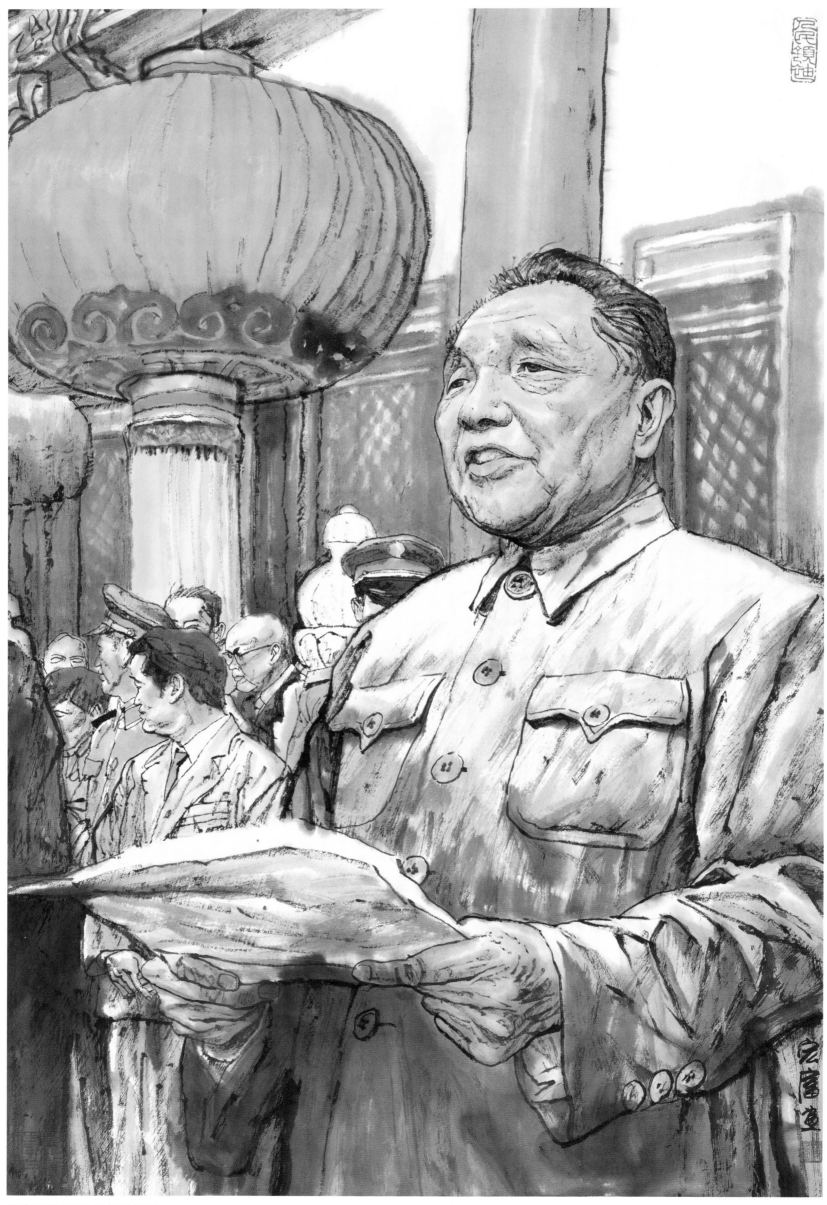

在庆祝建国 35 周年时讲话

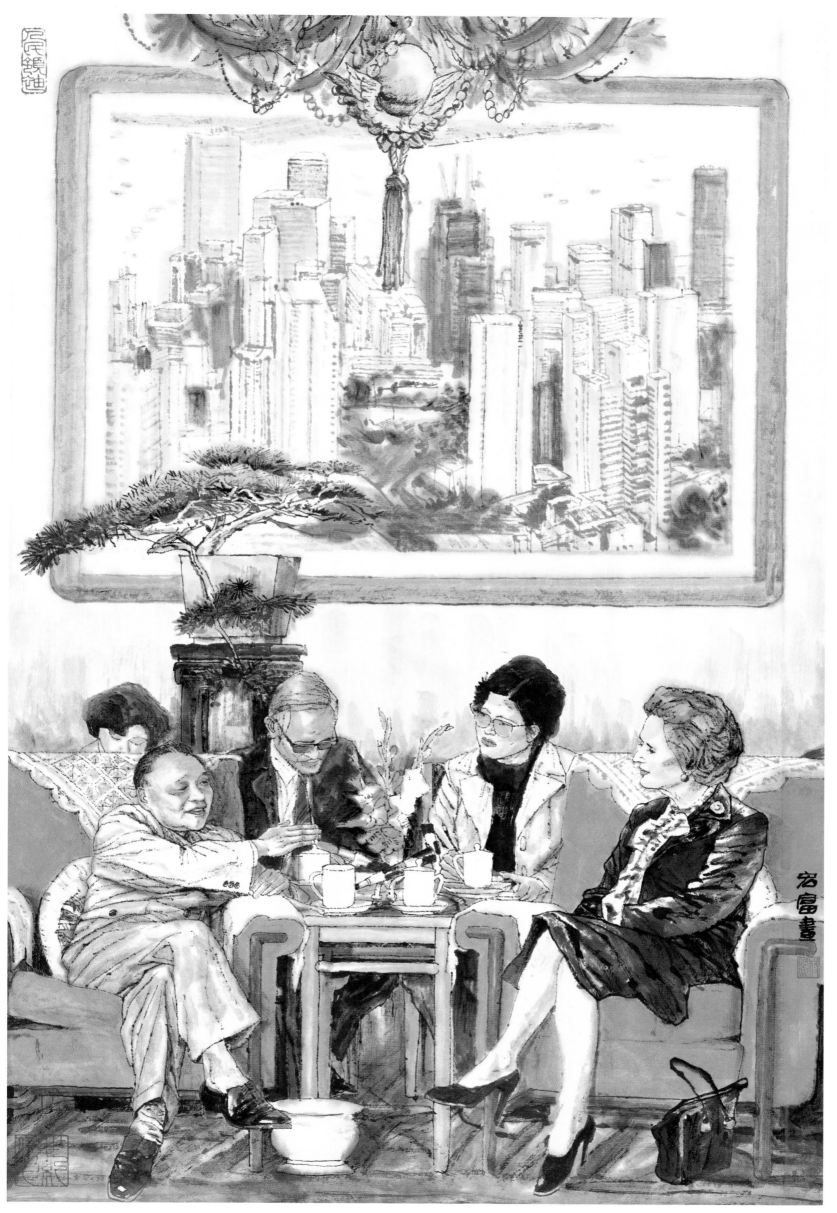

会见英国首相玛格丽特·撒切尔夫人

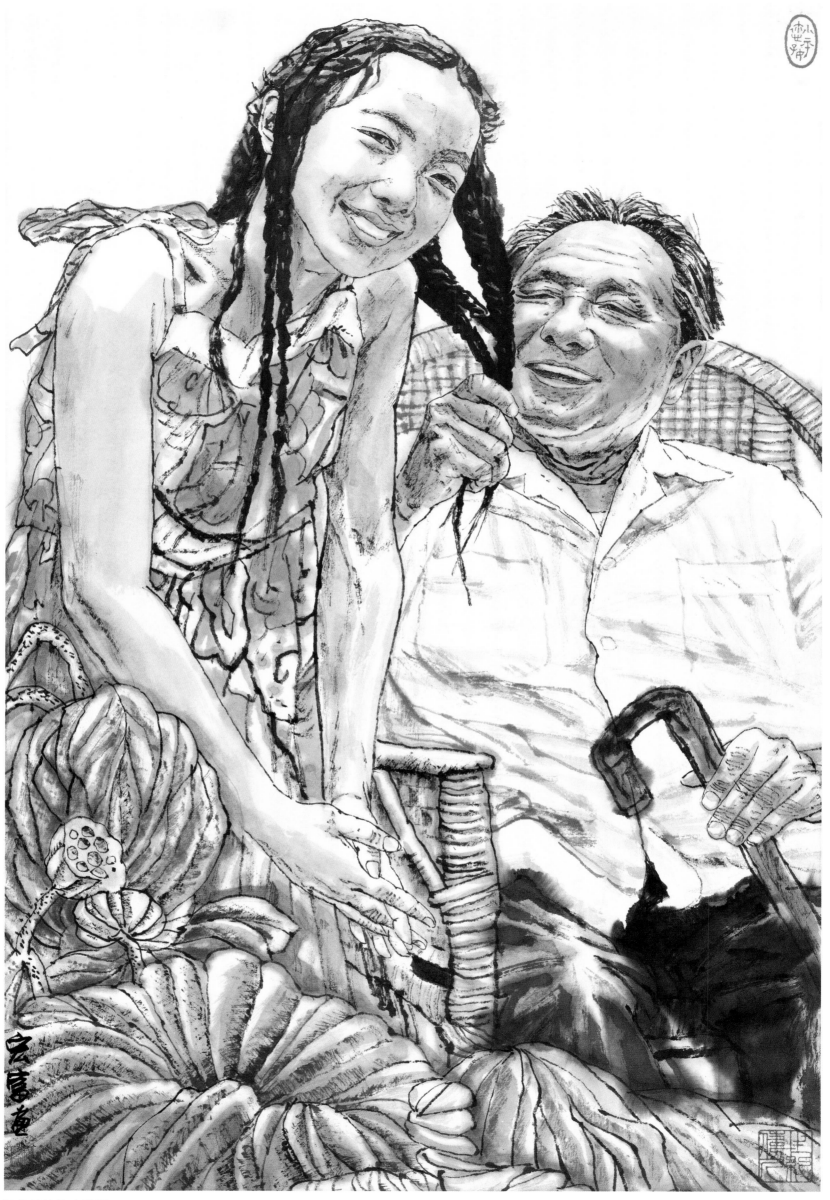

抓住棉棉的小辫子

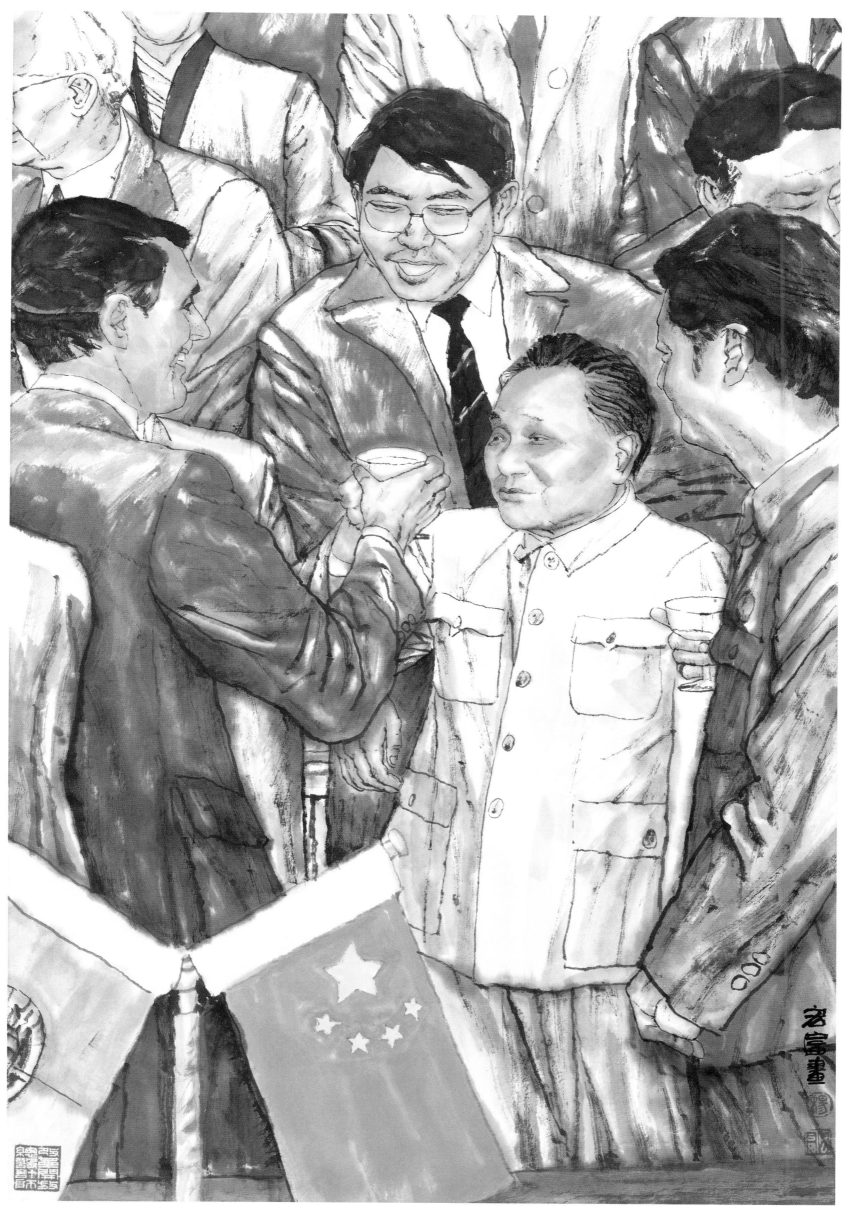

1987年4月，中葡签署关于澳门问题的联合声明

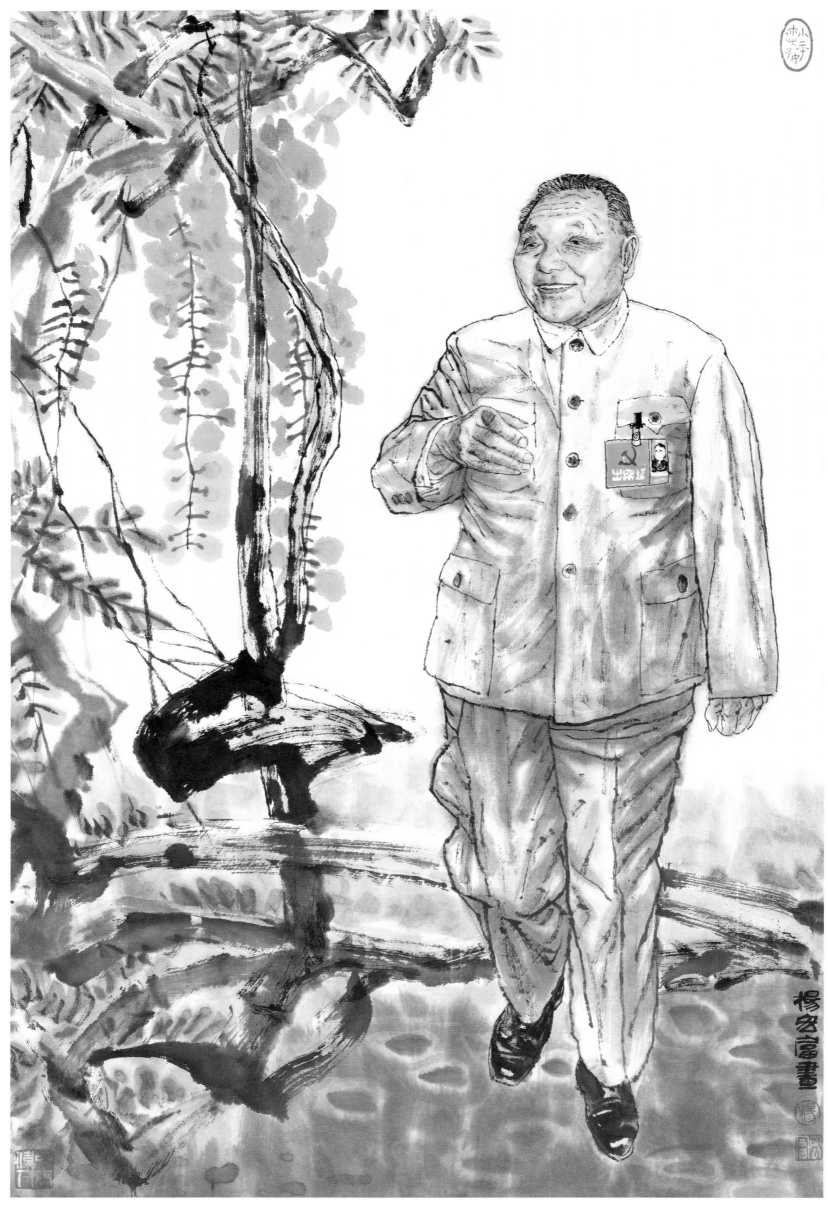

出席中共十三大

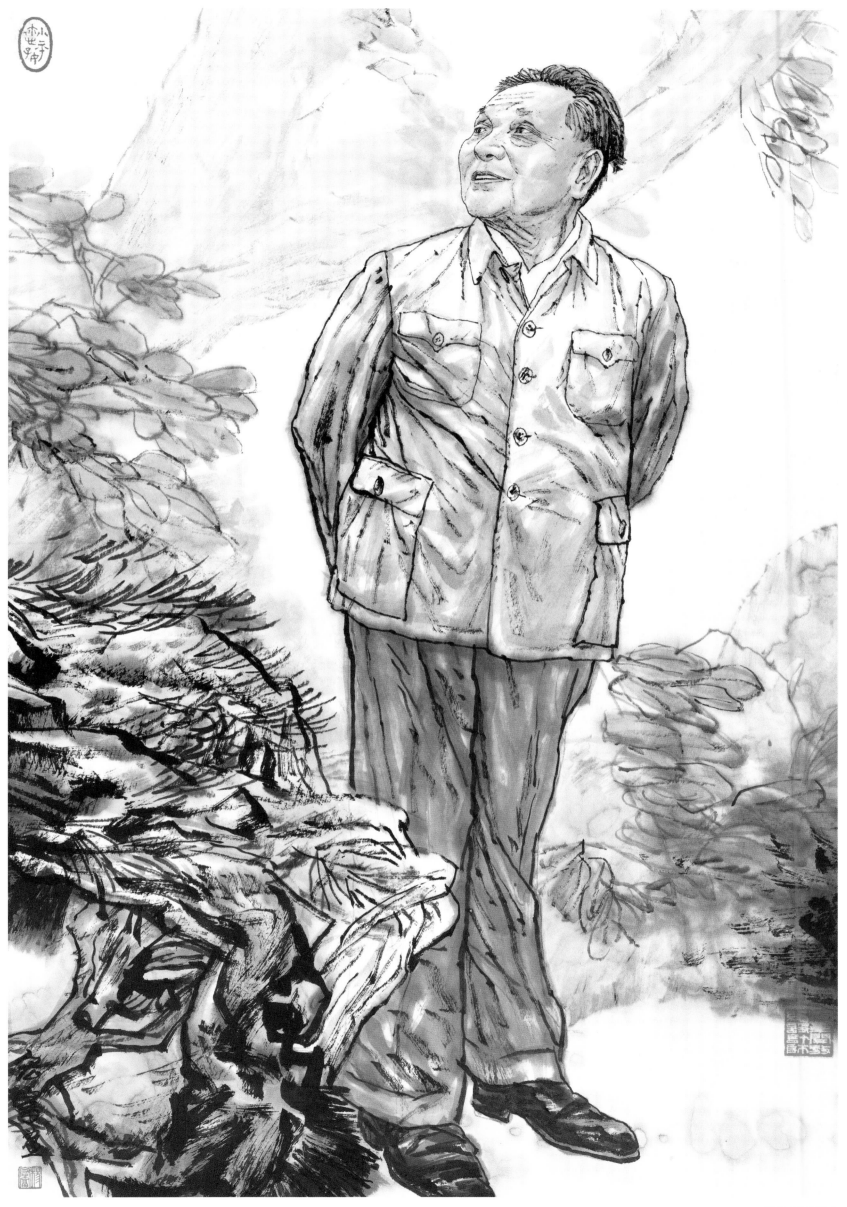

在北京玉泉山

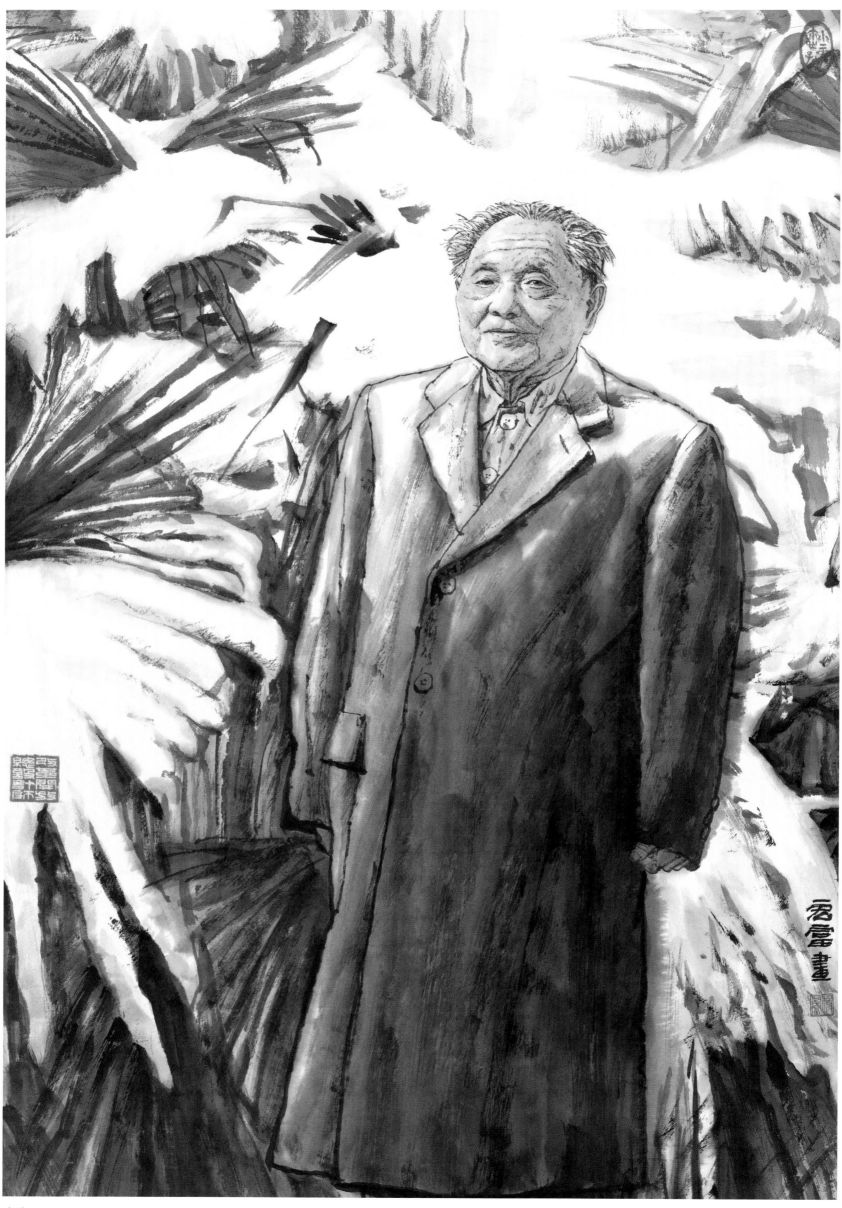

爱雪

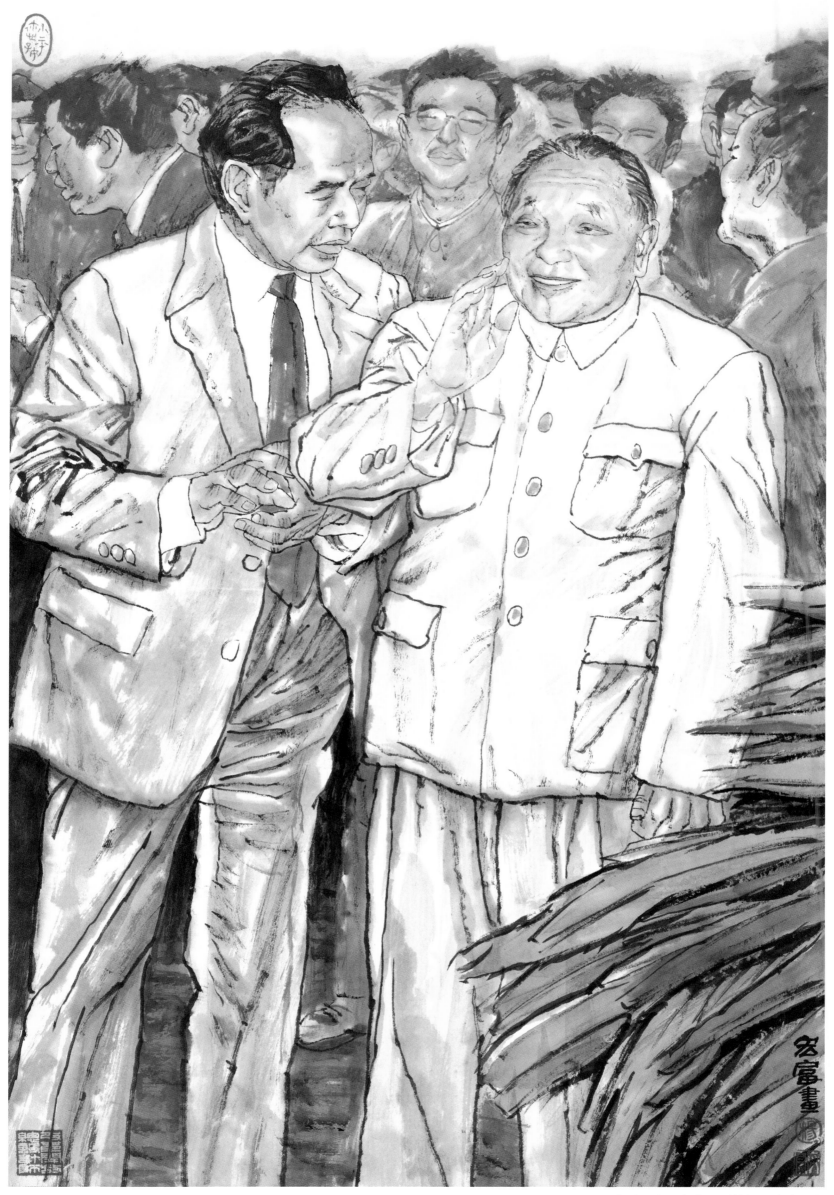

参观北京正负电子对撞机国家实验室

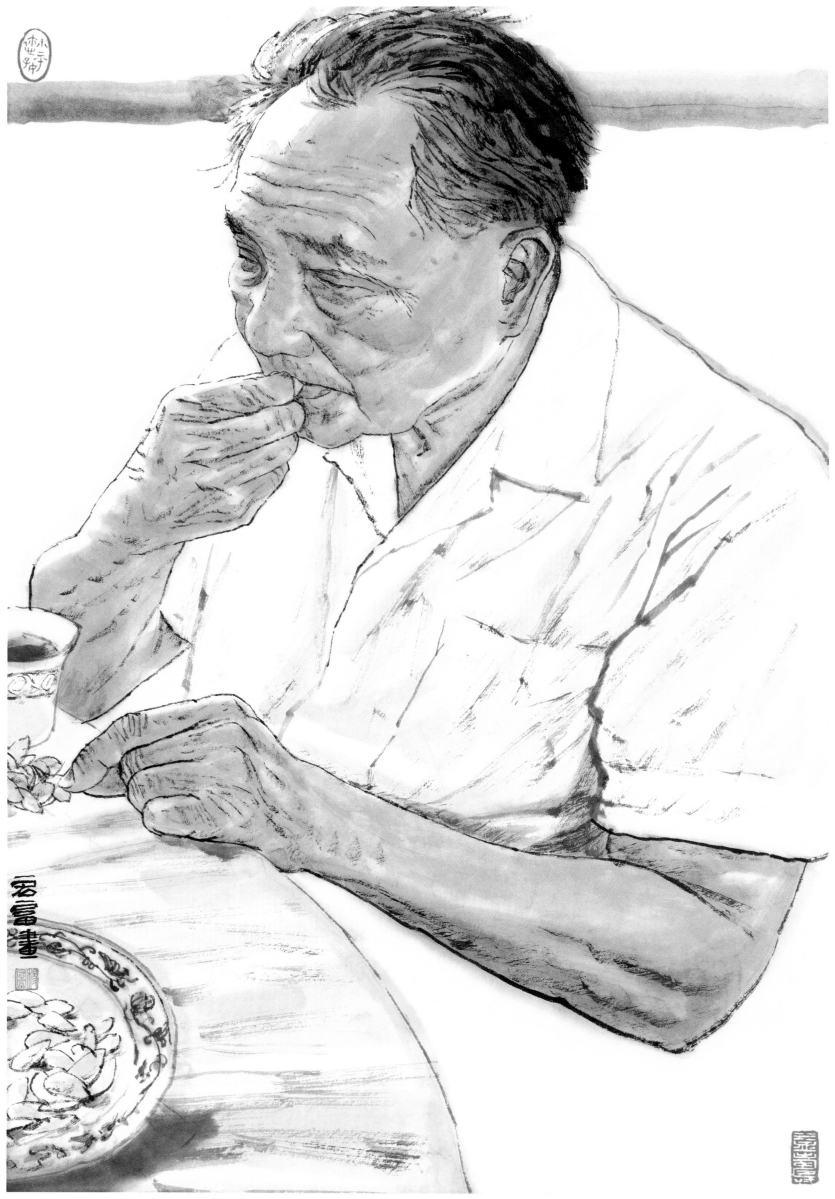

休闲时的小平

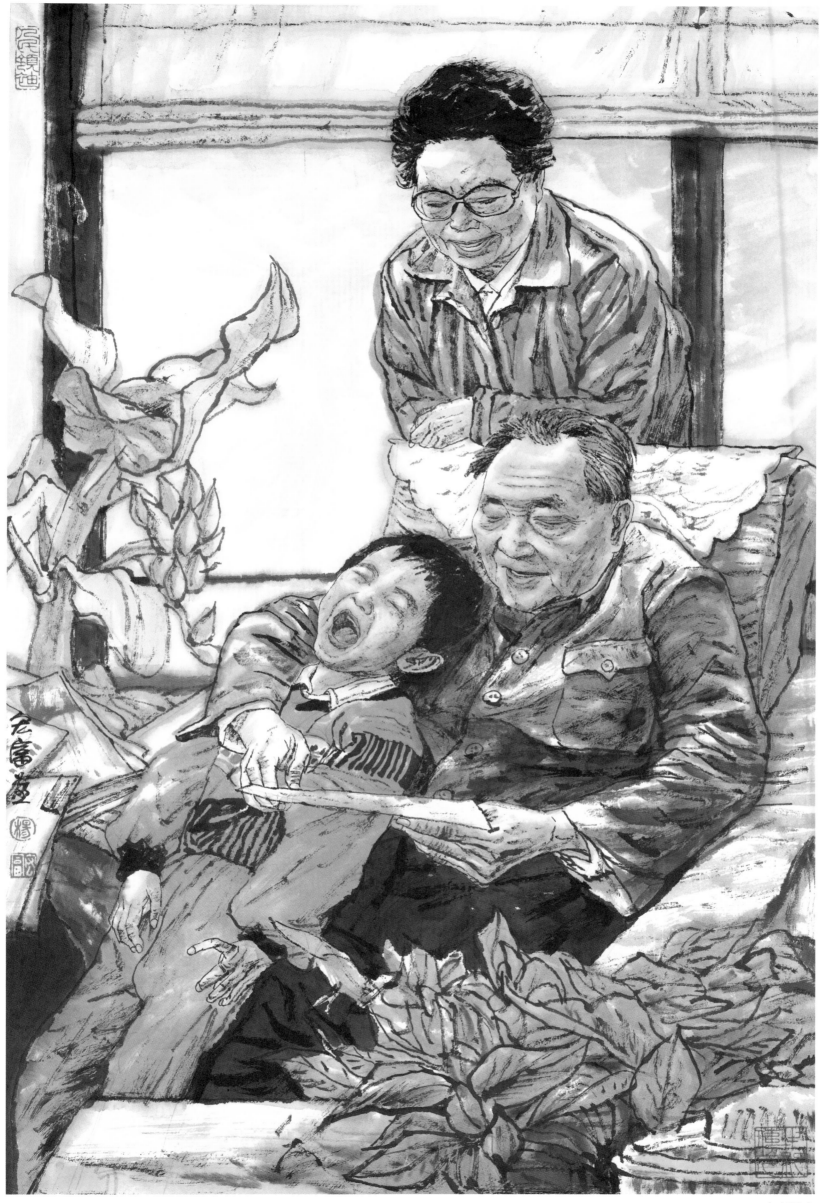

欢度周末

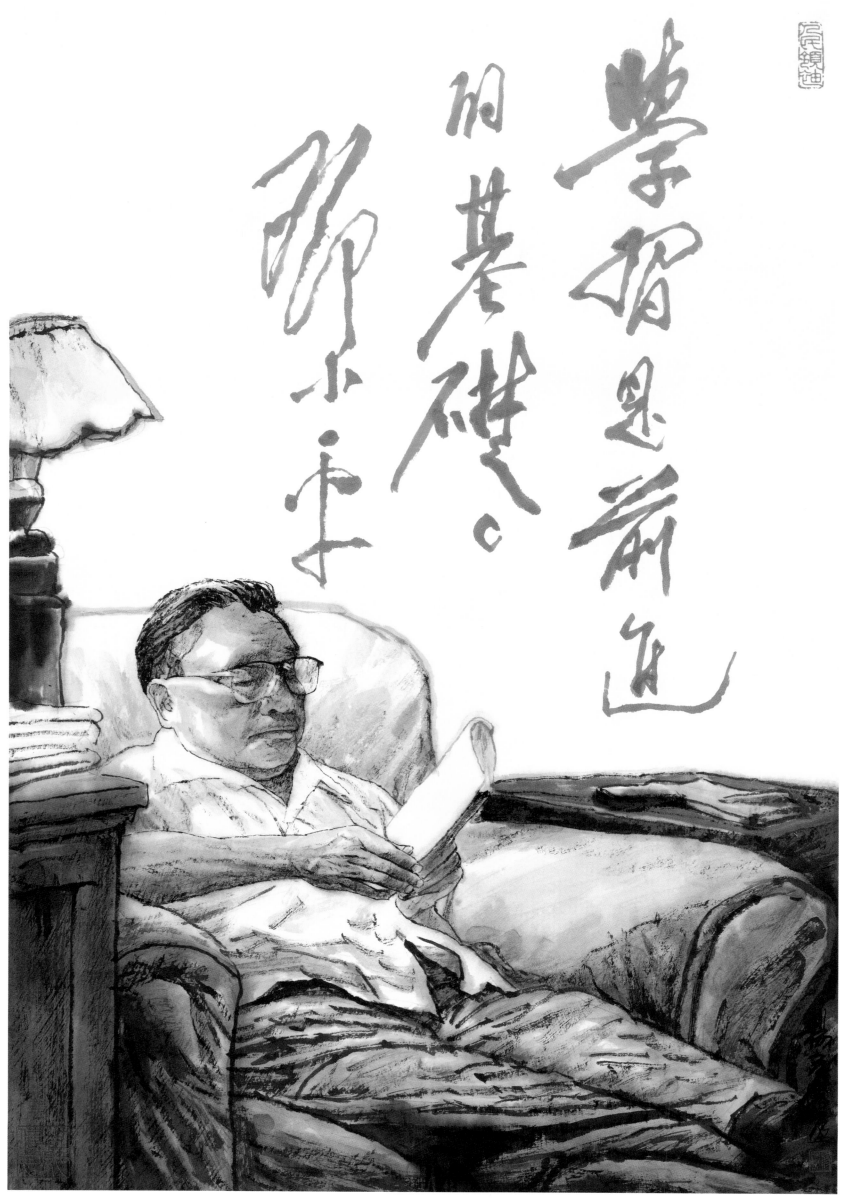

学习是前进
的基础。
邓小平

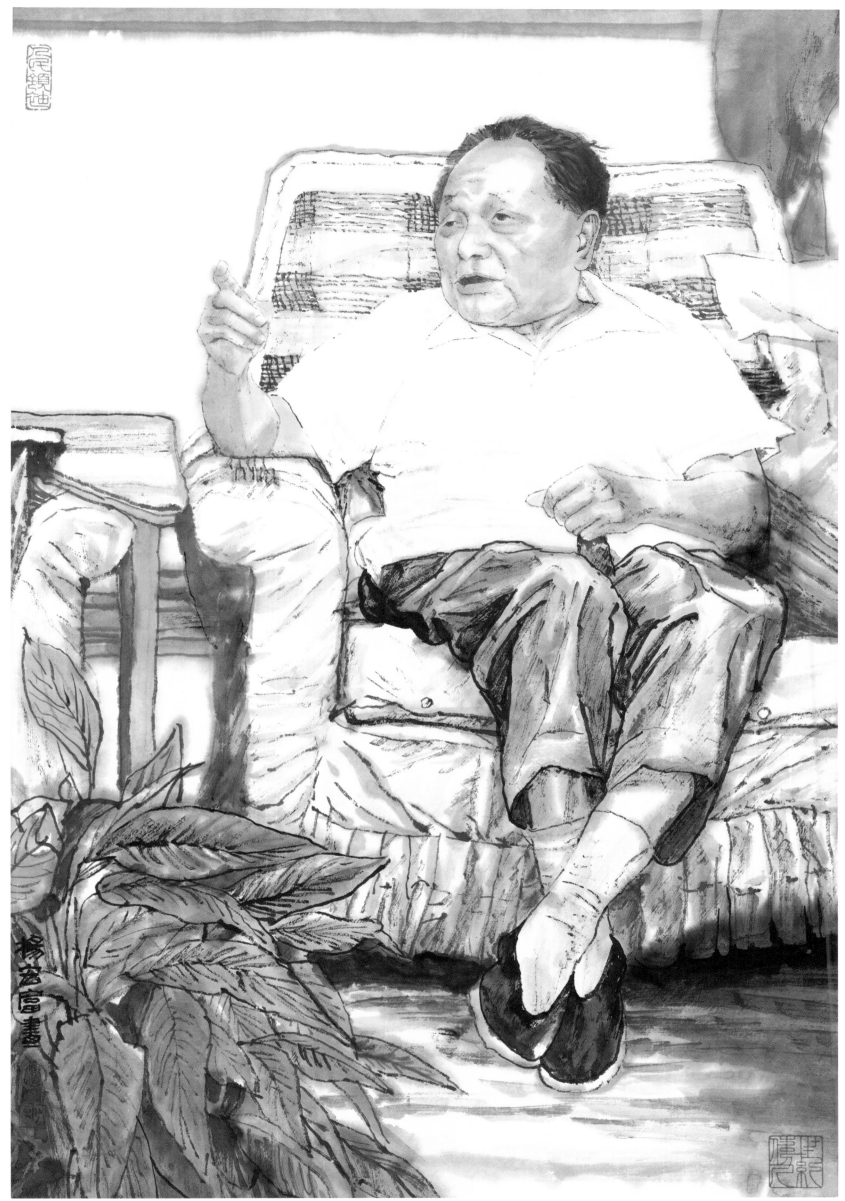

"中国大有希望"

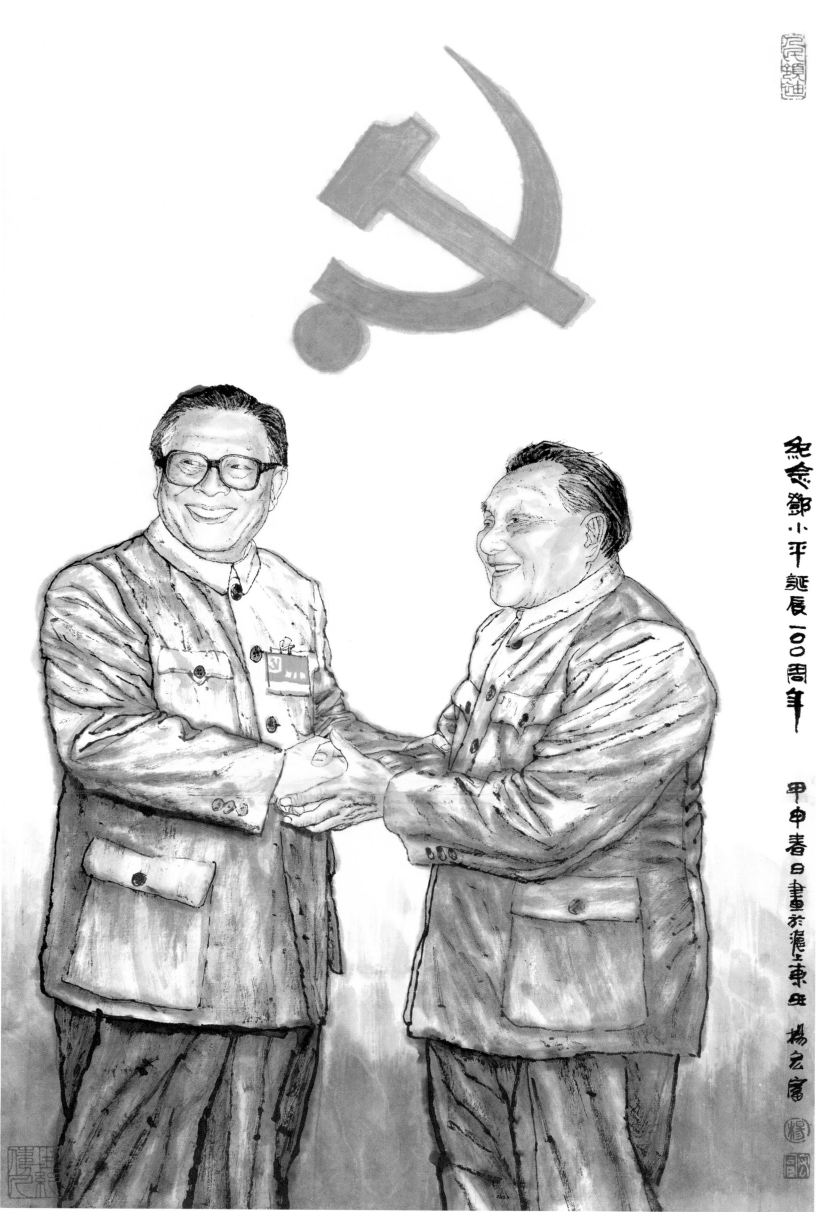

纪念邓小平诞辰一〇〇周年　甲申春日画于沪上东庄　杨宏富

邓小平同江泽民亲切握手

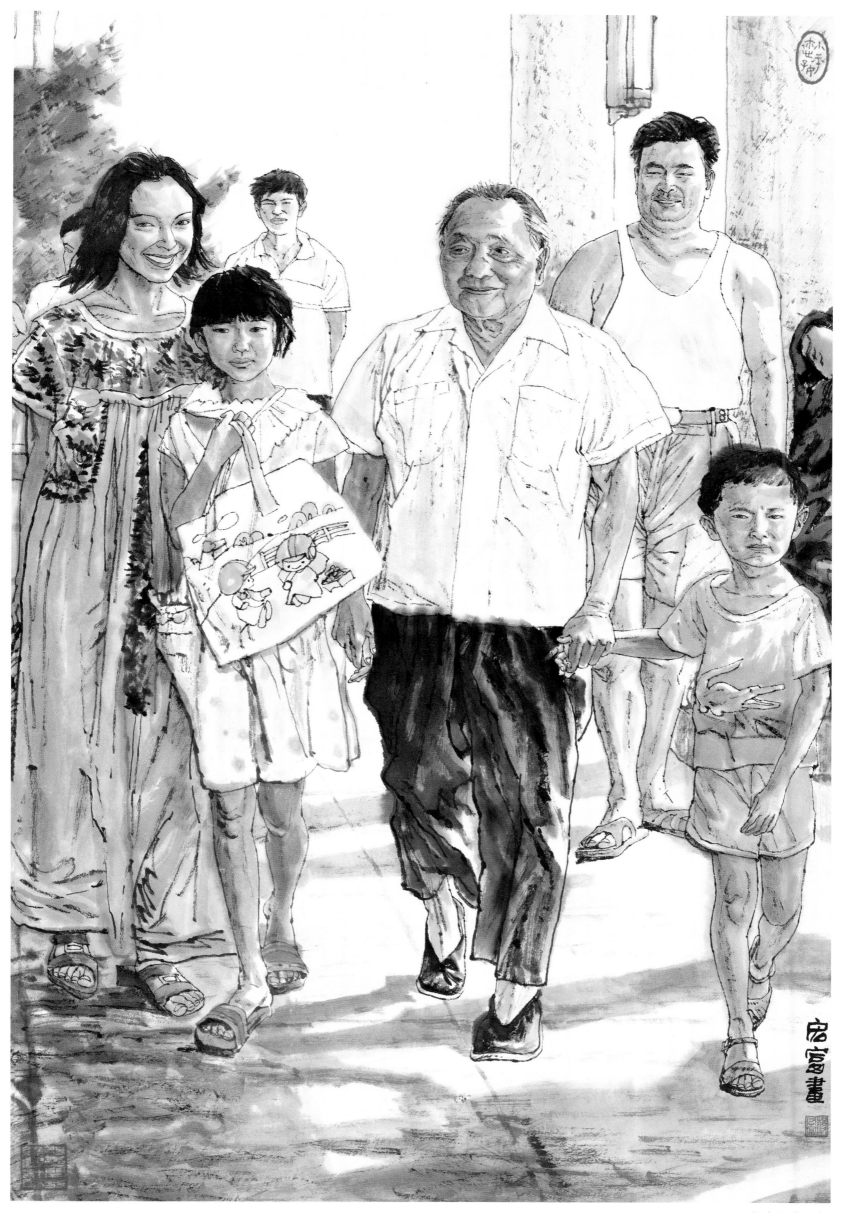

与家人在一起

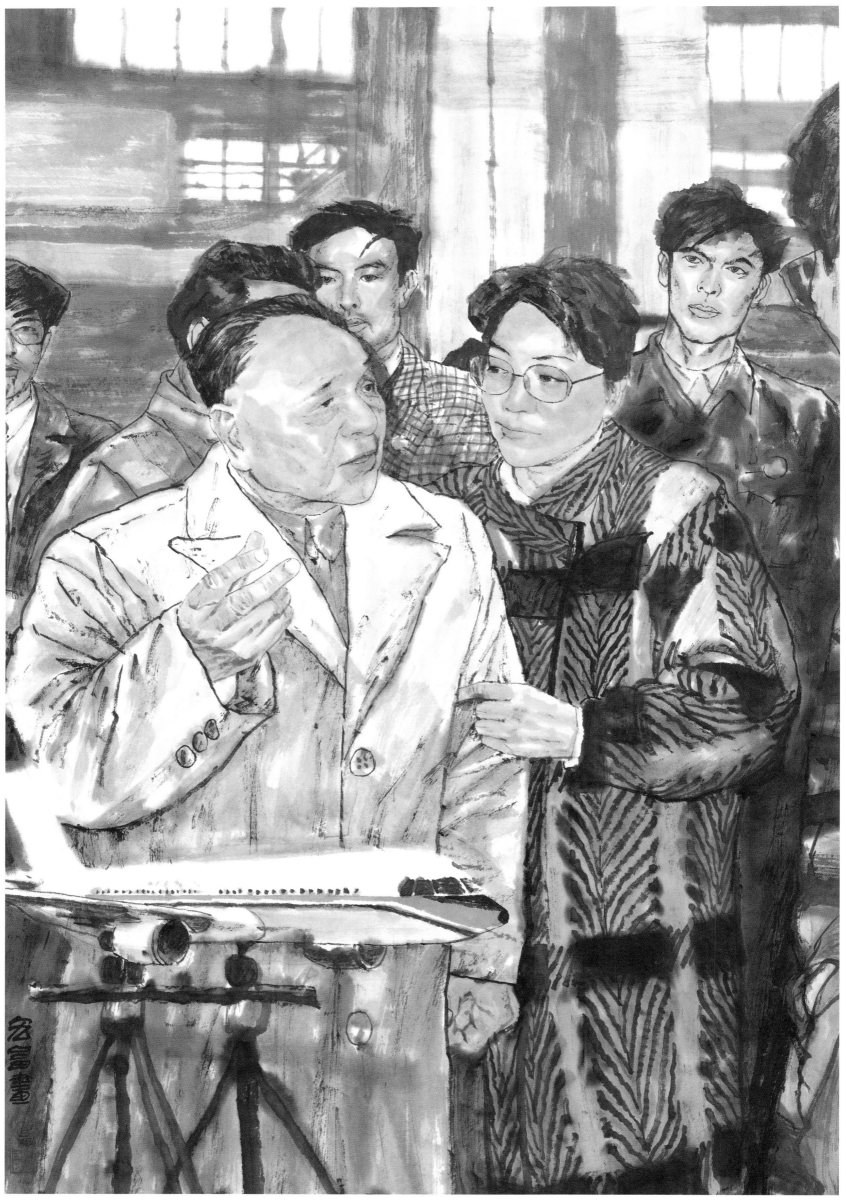

视察上海航空公司

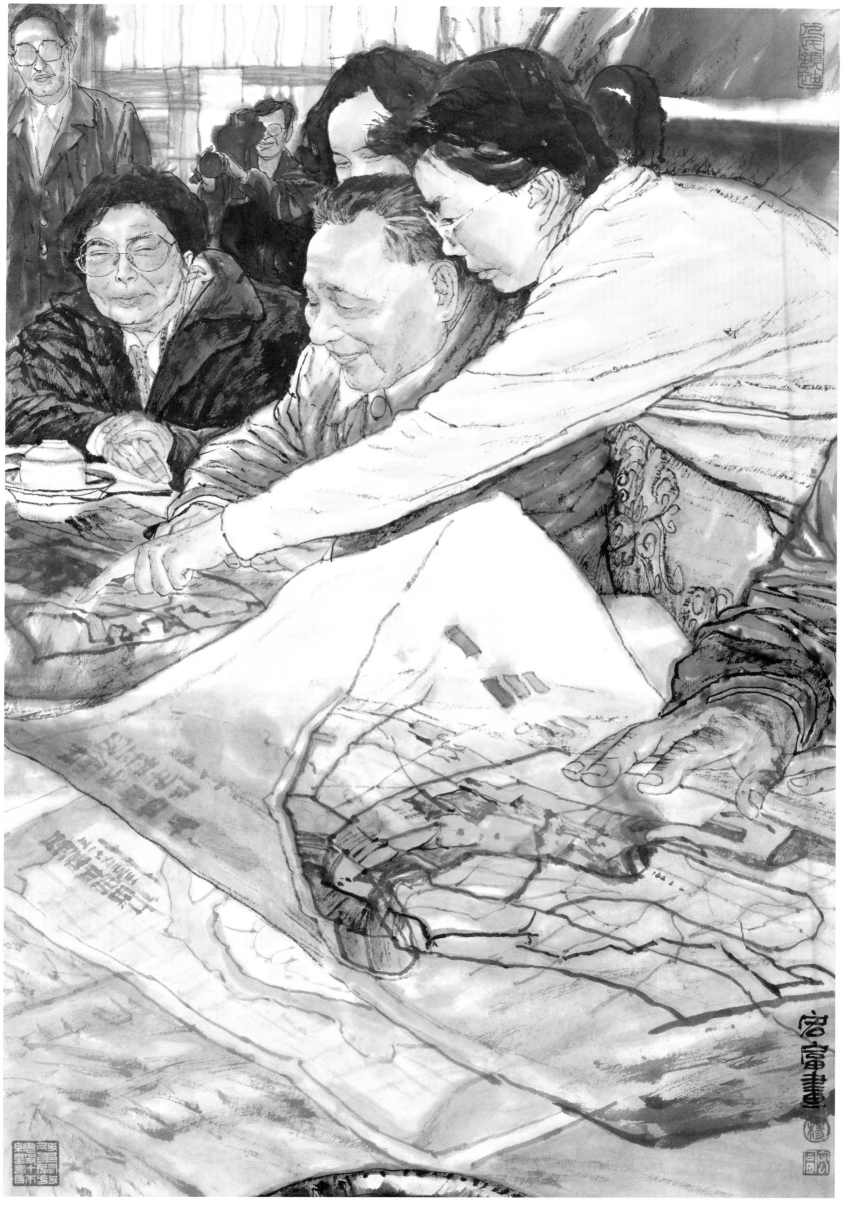

听取上海改革开放的汇报

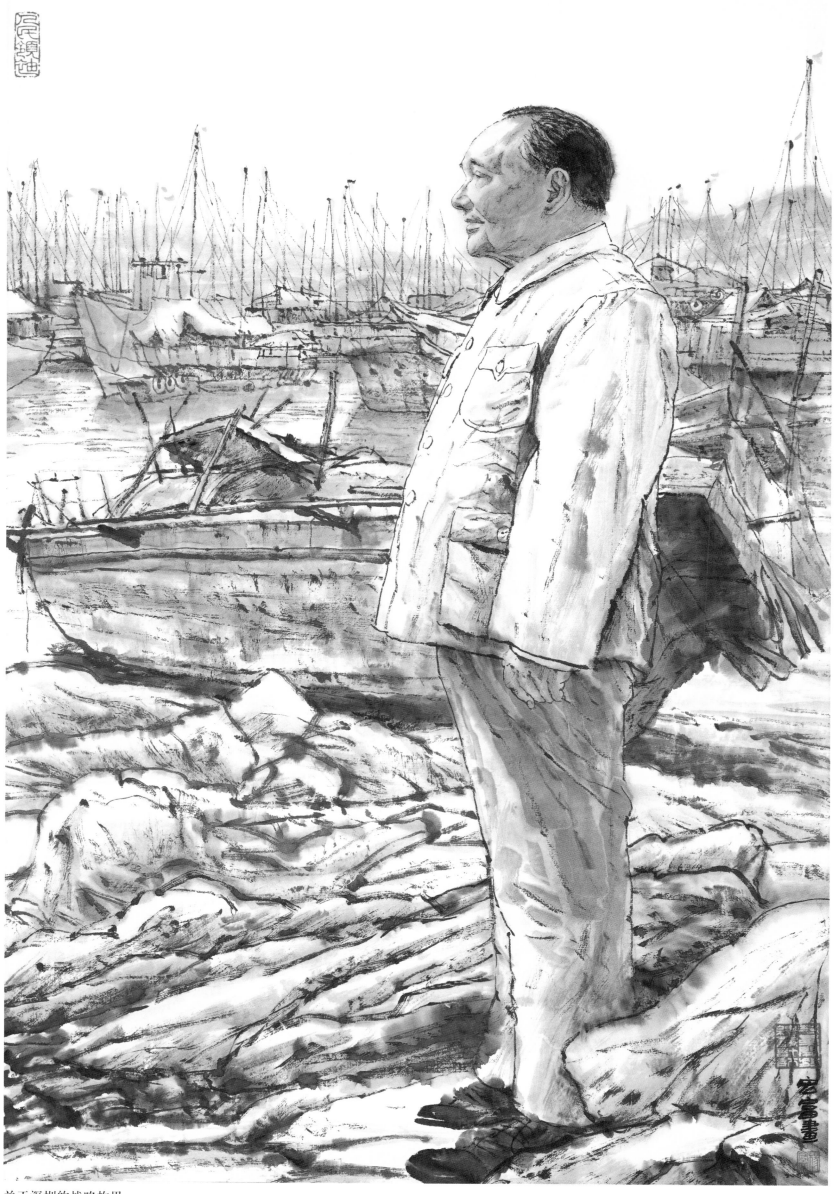

关于深圳的战略构思

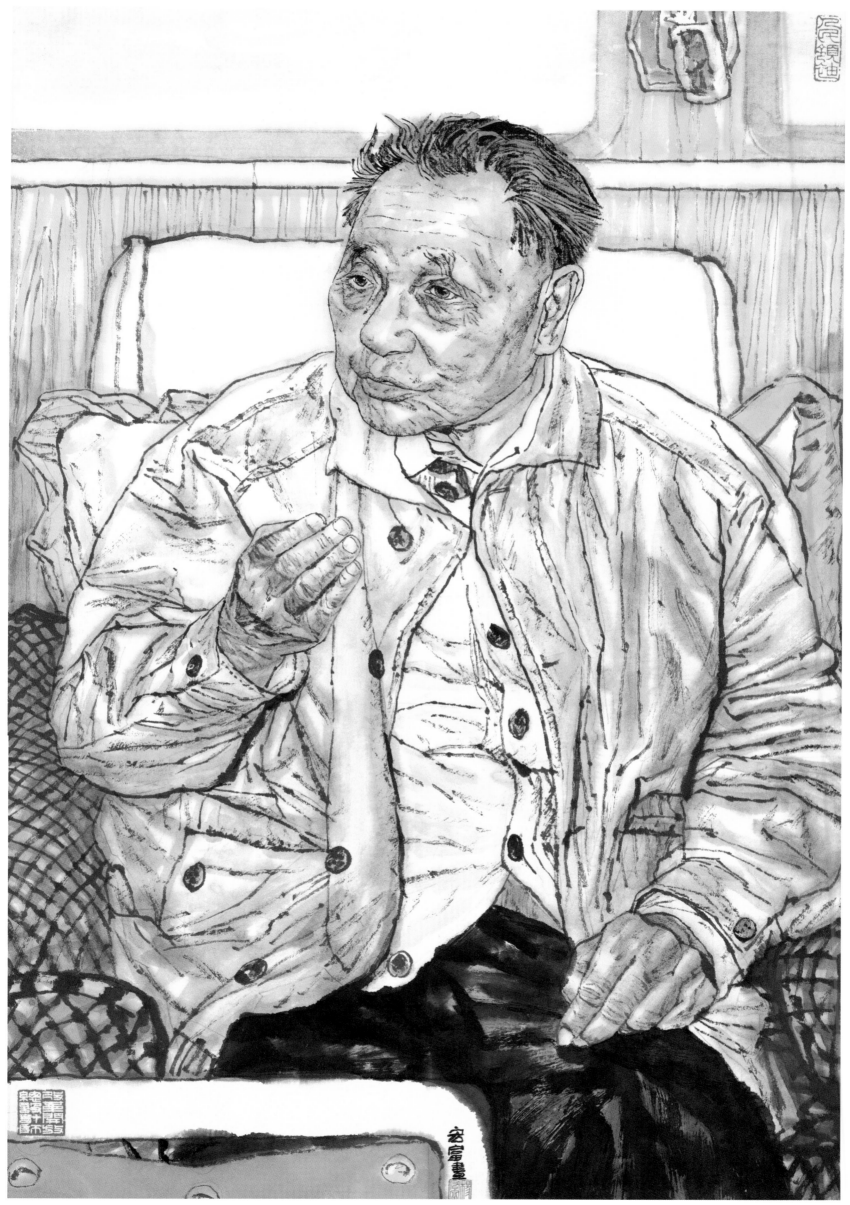

在广东纵论国家大事

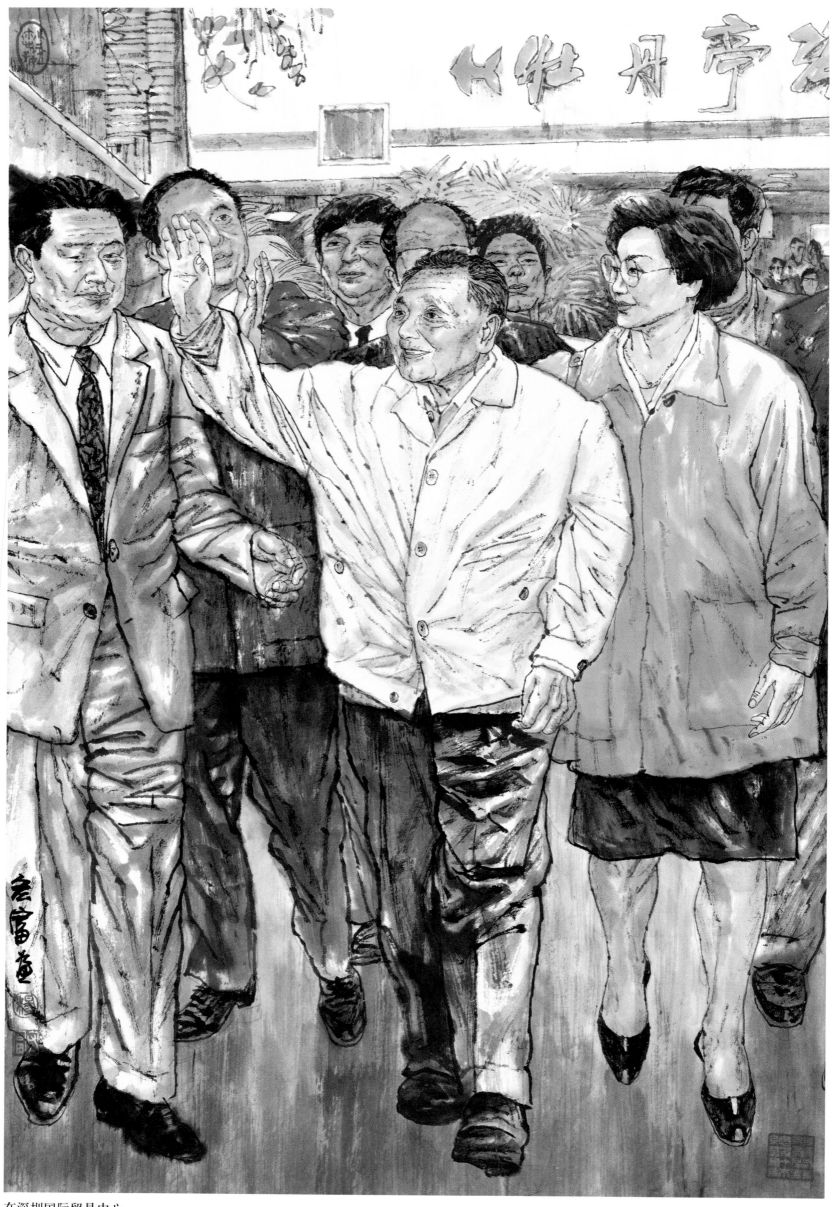

在深圳国际贸易中心

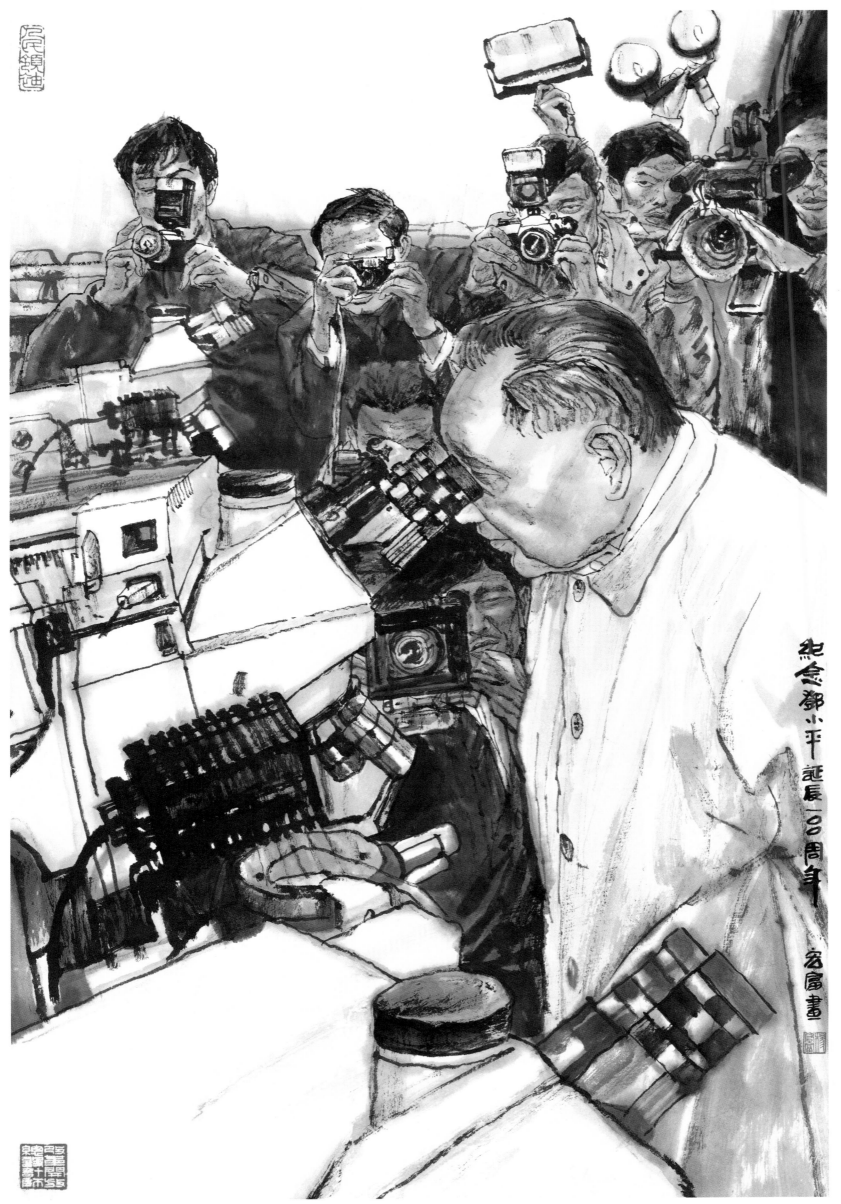

纪念邓小平诞辰一〇〇周年 宏富画

参观上海贝岭公司

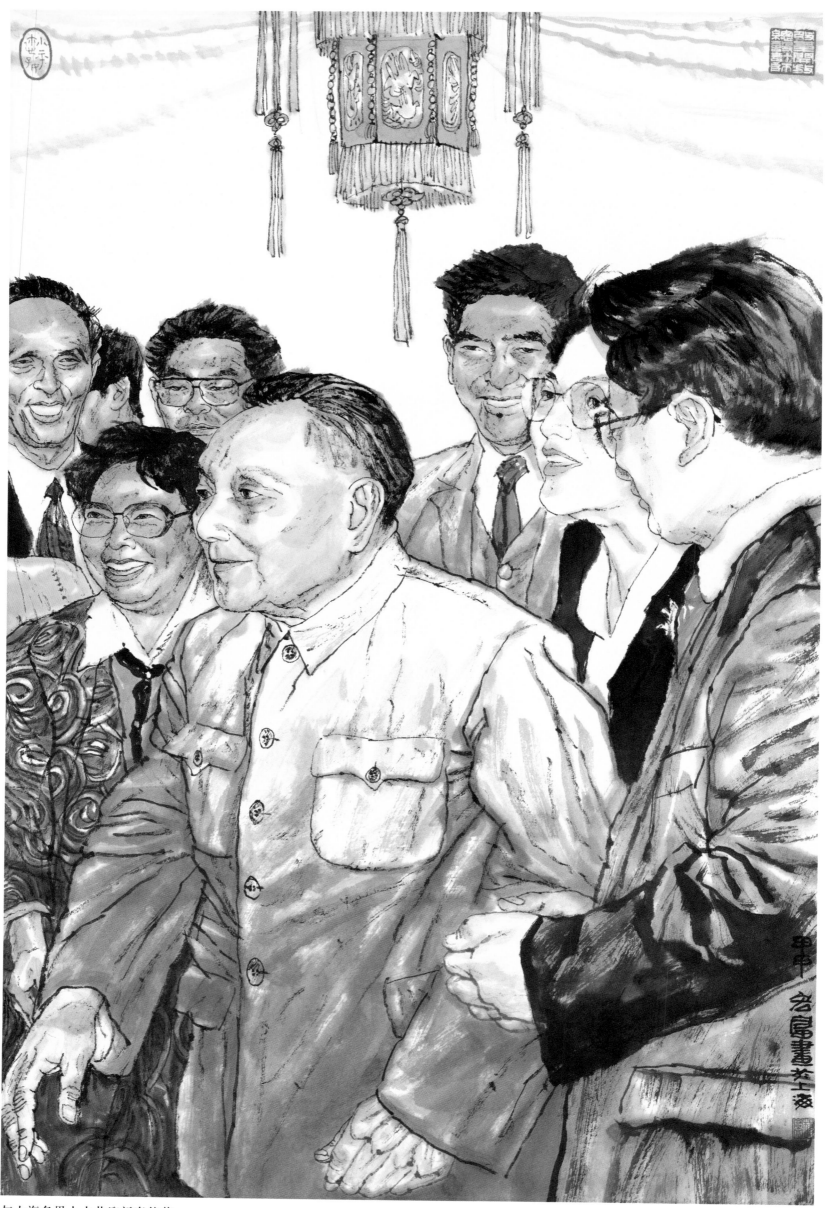

与上海各界人士共迎新春佳节

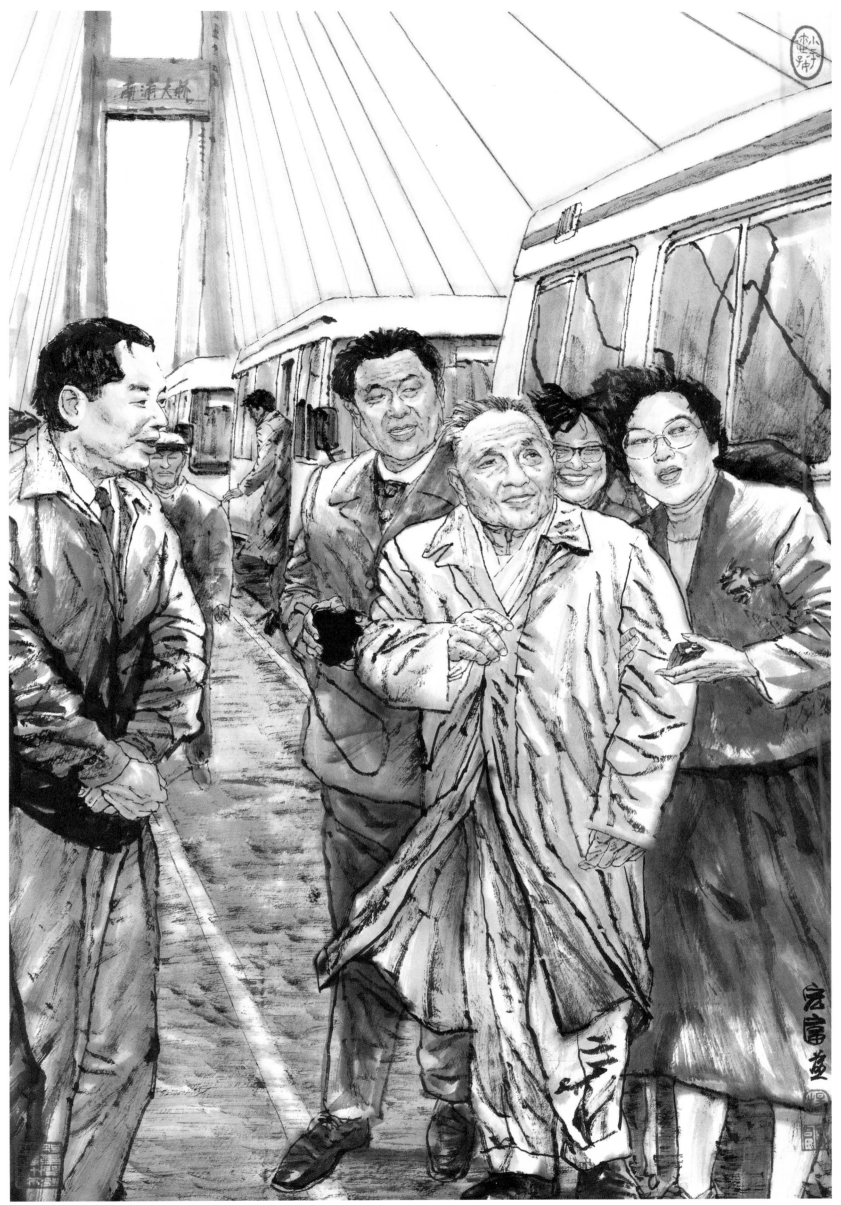

观览新建成的南浦大桥

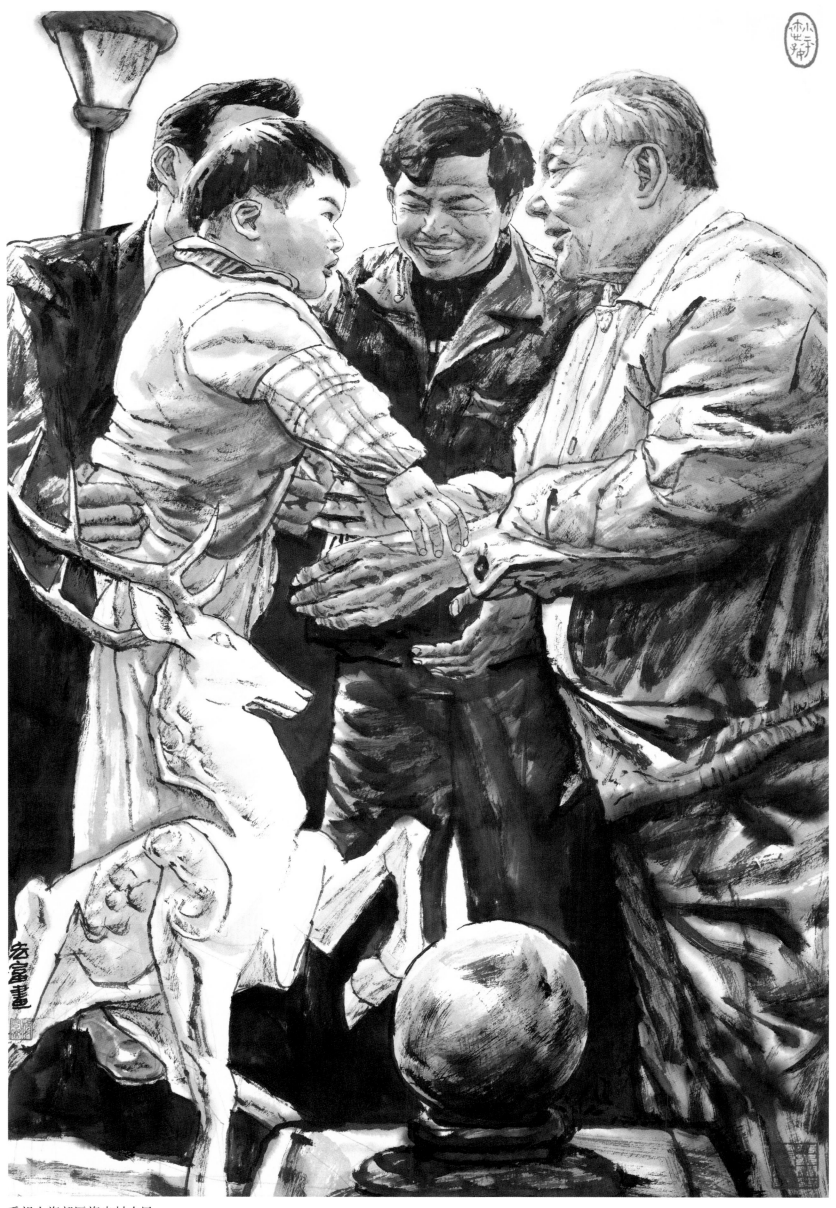

看望上海郊区旗忠村农民

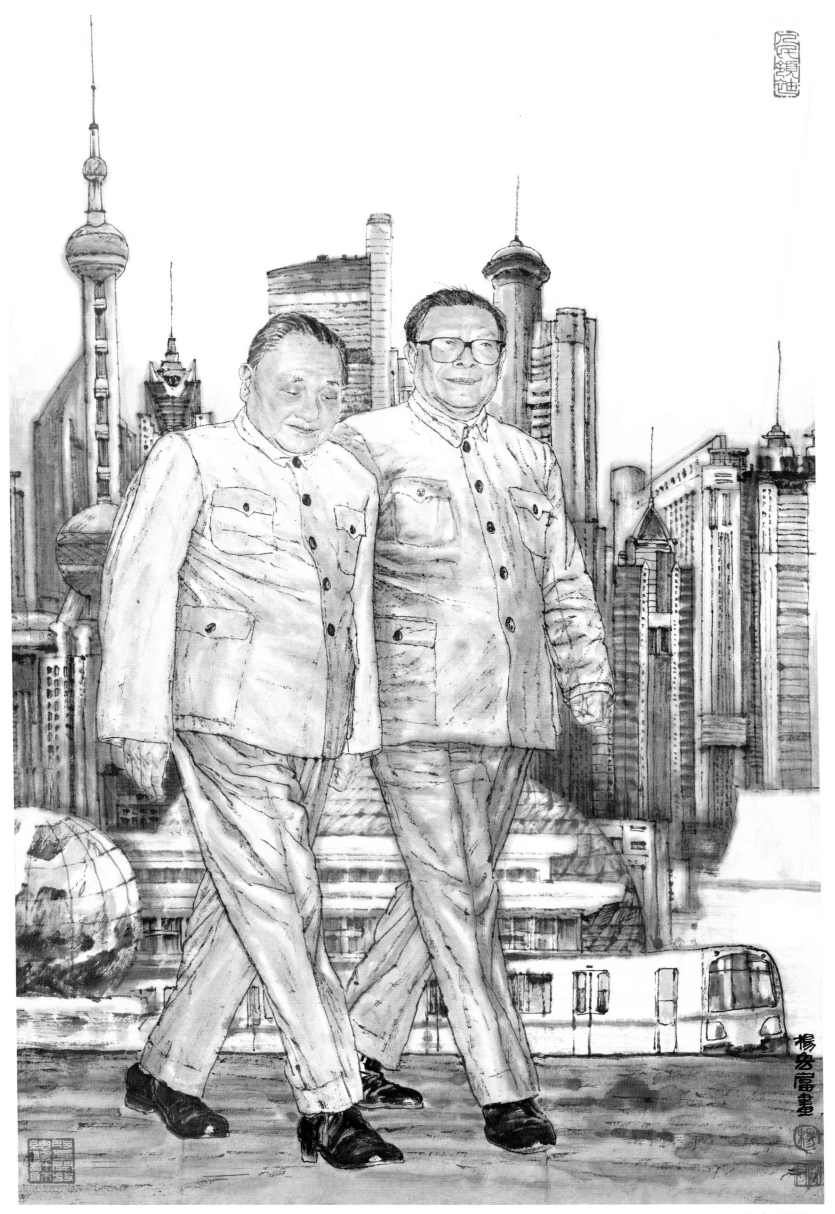

视察上海浦东

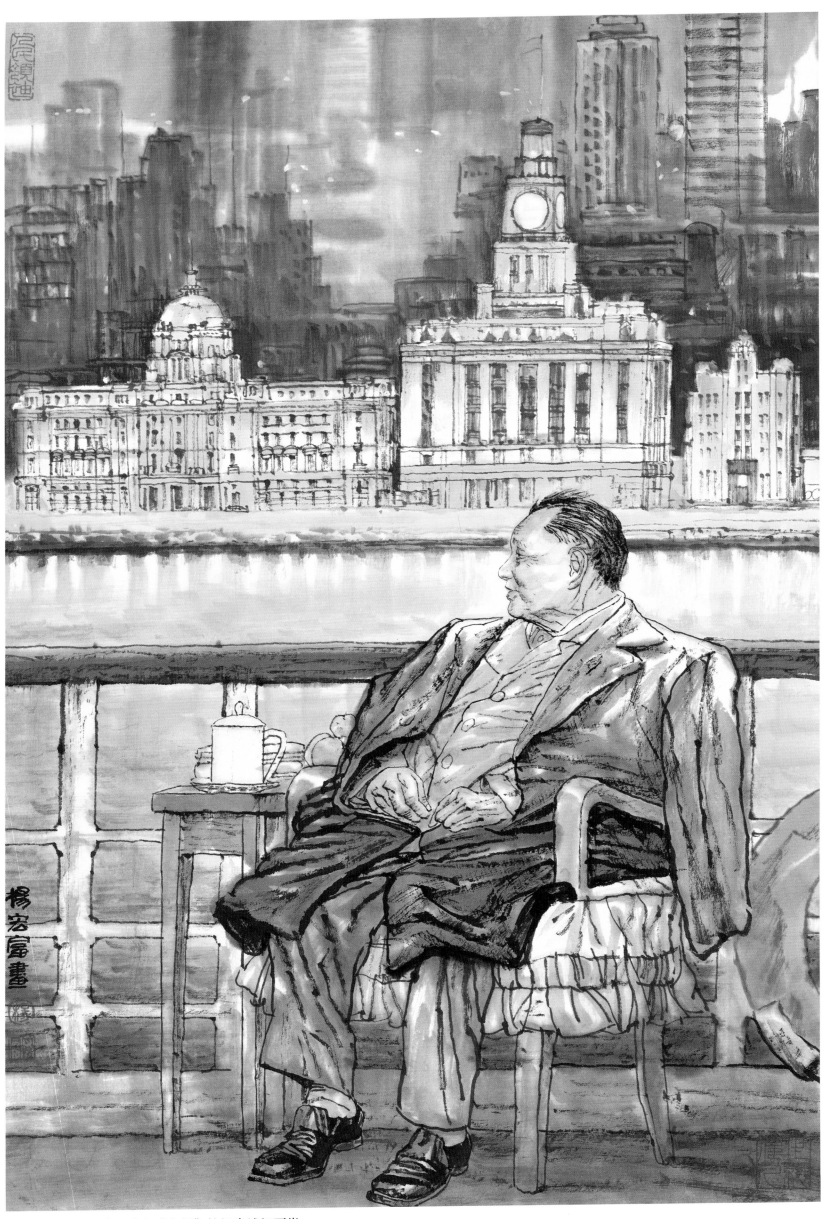

1992 年 2 月，邓小平乘坐"友好"轮视察浦江两岸

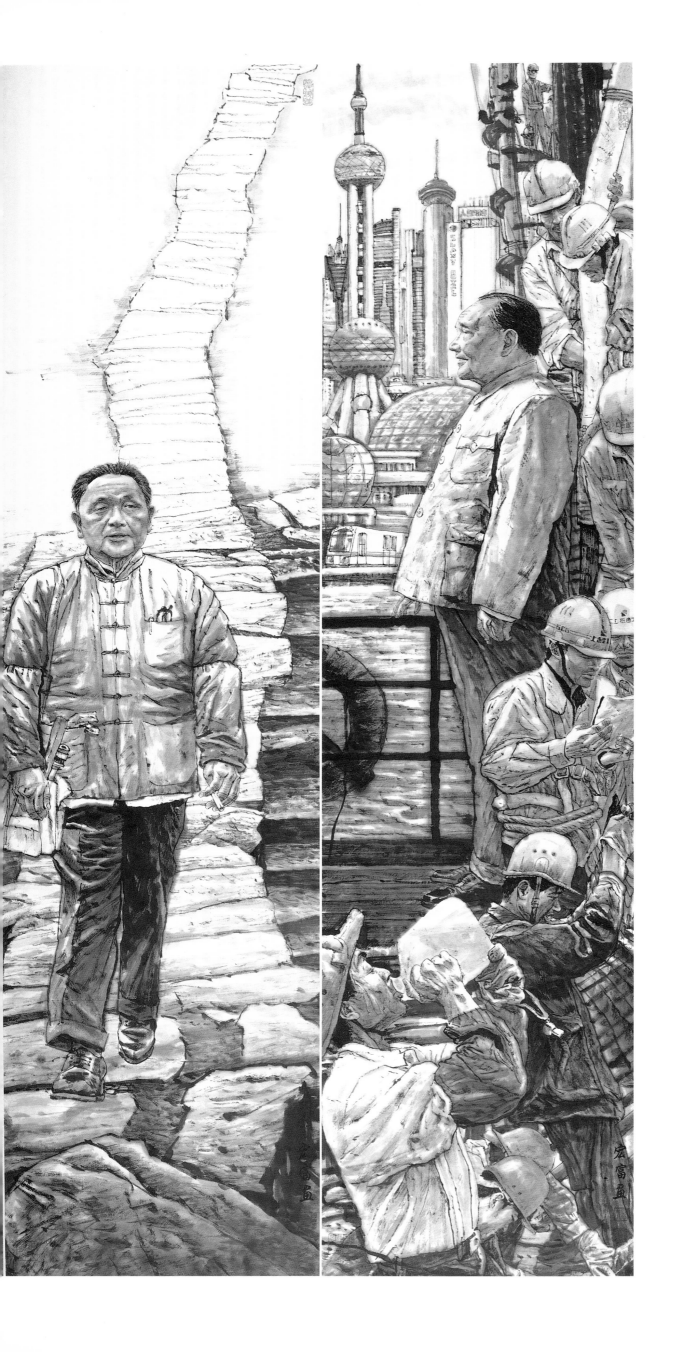

小平之路（三、四）

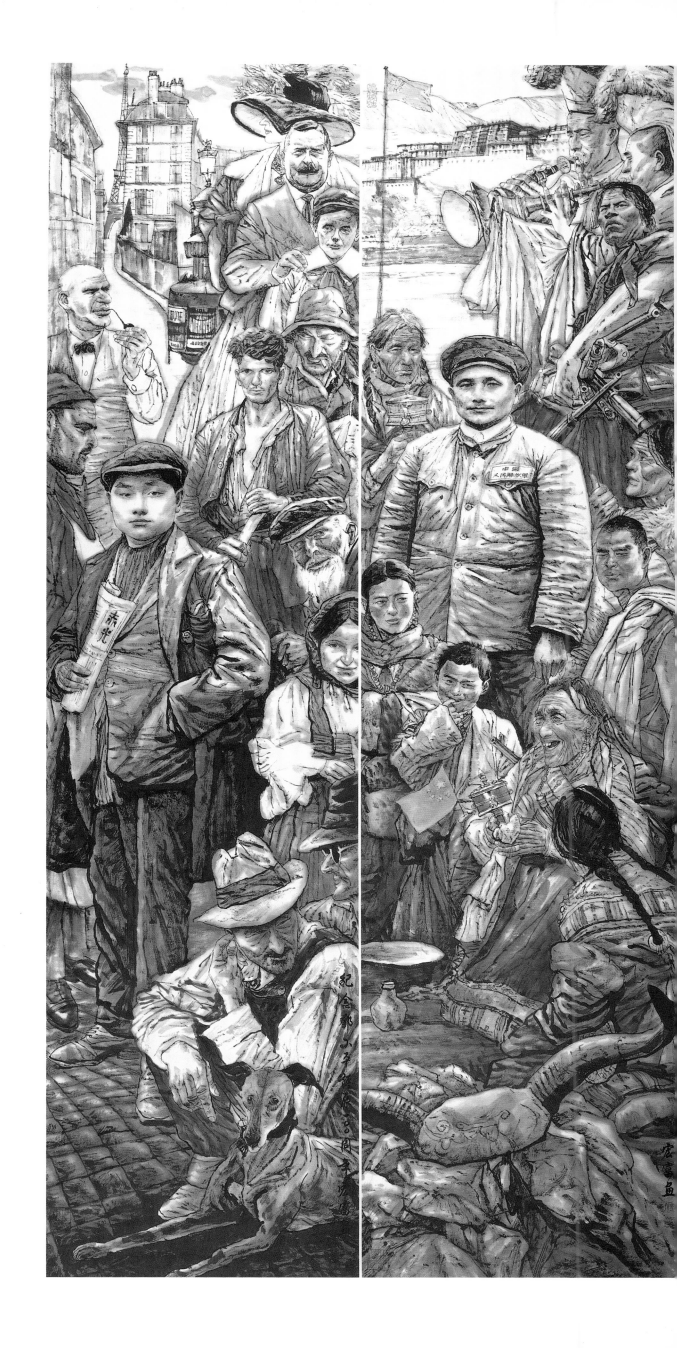

小平之路（一、二）

图片说明

1、少年小平

邓小平诞生于1904年8月22日。童年时名叫邓先圣，学名邓希贤。他从5岁开始在私塾接受启蒙，7岁进新式小学，毕业后考入中学，又于1919年考入在重庆开办的留法勤工俭学预备学校。

2、赴法国勤工俭学

1920年夏，邓小平从留法预备学校毕业。同年9月，他与八九十位同学一起乘邮轮"盎特莱蓬"号赴法，于10月到达法国马赛，走上了探索人生和救国的道路。

3、1921年在法国

从1920年到1926年初，邓小平在法国生活了五年多，由一个爱国青年成长为一个马克思主义者。他于1922年参加了旅欧中国少年共产党（后改为中国社会主义青年团旅欧总支部），1924年下半年成为中国共产党党员。他是青年团旅欧总支部的领导成员，又担任了里昂区党的特派员。他为当时中国社会主义旅欧组织的《赤光》杂志编辑、撰文、刻印。1926年初，邓小平离法赴苏，先进东方大学，不久又转入为中国革命培养人才的中山大学学习一年。

4、在上海任中央秘书长

1927年春，邓小平回到祖国。他于3月到达西安，在中山军政学校工作。6月，根据党组织的安排，离开西安赴汉口，在中共中央担任秘书。同年，中共中央秘密迁到上海后，邓小平担任了中共中央秘书长。

5、发动百色起义

1929年夏，受中共中央派，邓小平与张云逸、韦拔群先后前往广西，12月11日，在广西发动和领导百色起义，创建了中国工农红军第七军和右江苏维埃政府，邓小平任第七军政治委员、前敌委书记。第二年2月，又同李明瑞、俞作豫等发动龙州起义，建立红八军和左江苏维埃政府，邓小平任红八军政治委员。

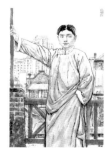

6、在陕西淳化

邓小平在长征途中第二次出任中共中央秘书长。红一、四方面军会合后，邓小平任红一军团政治部宣传部长。红军长征到达陕北后，邓小平随军东征，东征结束，任红一军政治部副主任、主任。图为1936年邓小平与红军第一军团和第十五军团的部分领导在陕西淳化。

7、邓政委

抗日战争开始后，邓小平先任八路军政治部副主任，不久调任一二九师政治委员，与师长刘伯承共事。刘伯承与邓小平先后共事十三年。邓小平说："与伯承一起共事，一起打仗，我的心里头是非常愉快的。"图为1938年，邓小平奔赴太行山抗日前线。

8、抗日战争时期的邓小平

抗日战争的历史篇章中，镌刻着一代伟人邓小平的英名。

9、革命伴侣

1939年8月，与卓琳在延安结婚。从此，他们风雨同舟，在人生的道路上共同生活了将近60年。

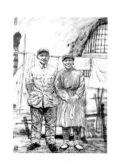

10、与一二九师指挥员在一起

八路军一二九师在抗战中谱写了一部光辉的史诗。他们在晋冀鲁豫等地建立敌后抗日根据地，灵活机动地打击日、伪军，粉碎敌人一次次的"扫荡"，为战略反攻和建国积蓄力量。

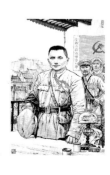
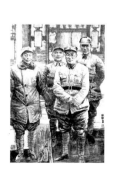

11、挺进大别山

1947年，刘邓大军纵横鲁西南，挺进大别山，直插国民党军队后方，巧妙地实施了中央"围魏救赵"的战略行动。

16、在假日里散步

1952年，邓小平被调到中央。他离开西南，开始了新的工作，先后担任政务院副总理等职。

12、邓小平在解放战争中

邓小平在解放战争中运筹帷幄，决胜千里。

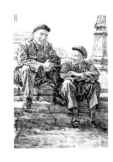

17、与陈云在颐和园

邓小平和陈云是中国共产党第一、二代的领导核心成员。他们携手在社会主义的建设道路上，建立了不朽的功勋。

13、任总前委书记

1948年11月，中共中央军事委员会决定由邓小平、刘伯承、陈毅、粟裕、谭震林组成五人总前委，统一领导中原、华东两大野战军。从11月6日开始，在总前委的领导下，遵照中共中央军委和毛泽东的指示，依靠广大人民的支援，历时65天，取得了淮海战役的伟大胜利，基本上解放了长江以北的华东、中原地区。

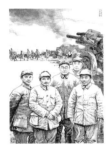

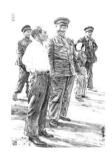

18、与贺龙在一起

1952年，邓小平与贺龙在西南军区。

14、建国之初的邓小平和刘伯承

功勋卓著的亲密战友。

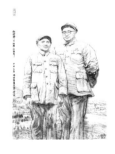

19、在中共八届一中全会上

在1956年中共八届一中全会上，邓小平当选为中共中央政治局常委、中共中央总书记，主持书记处的工作整整十年，是以毛泽东为核心的中央领导集体的重要成员。

15、欢迎西藏地方政府代表团

共和国成立之后，刘、邓和贺龙率部队分南北两路开进，采取大迂回、大包围的方针，迅速解放了除西藏以外的西南全境。1951年5月，西藏和平解放。邓小平在西南工作期间，任中共中央西南局第一书记、西南军政委员会副主席、西南军区政治委员。不到三年，那里呈现出春回大地的欢欣景象。

20、与董必武在一起

1956年9月，邓小平与董必武在一起。

21、在莫斯科红场

1956年，邓小平在莫斯科红场向列宁陵墓敬献花圈。

26、毛泽东与邓小平

毛泽东与邓小平在中国革命和建设中风风雨雨几十年。毛泽东逝世后，邓小平在1980年答记者问时说："没有毛主席，至少我们中国人民还要在黑暗中摸索更长的时间。毛主席最伟大的功绩，是把马列主义的真理同中国革命的实际结合起来，指出了中国夺取革命胜利的道路。"

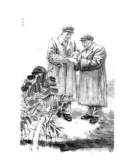

22、与刘少奇在一起

1958年6月，邓小平与刘少奇在一起。

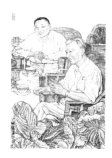

27、与周恩来在一起

1960年4月13日，周恩来总理访问缅甸前，与送行的邓小平握手告别。

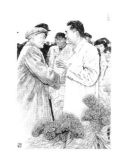

23、打台球

总书记邓小平日理万机，用打台球来减轻疲劳是一个好办法。

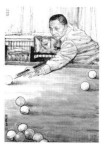

28、与陈毅在一起

1960年3月，邓小平与陈毅在一起。

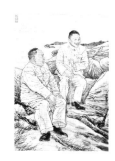

24、视察黑龙江富拉尔基机器厂

1959年，邓小平与李富春视察正在建设中的黑龙江富拉尔基机器厂。

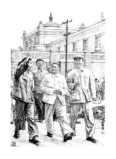

29、视察北京第一机床厂

1960年3月，邓小平视察北京第一机床厂。

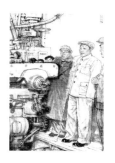

25、共商国是

1959年4月，邓小平在毛泽东主持召开的扩大的最高国务会议上。

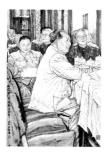

30、在政协委员中

1962年4月，邓小平与政协委员在一起。

31、与李先念等在一起

　　1963 年 3 月，邓小平与李先念等在一起。

36、与毛泽东在一起

　　毛泽东在1974年说，邓小平政治思想强，人才难得。毛泽东还送过邓小平两句话："柔中寓刚，绵里藏针。"

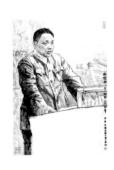

32、视察大庆油田

　　1964 年 7 月，邓小平视察大庆油田，"铁人"王进喜向邓小平介绍生产情况。

37、在联大发言

　　1974 年 4 月，邓小平率领中华人民共和国代表团出席联合国大会第六届特别会议。邓小平在会上作了重要发言，系统地阐述了毛泽东关于三个世界划分的战略思想和我国的对外政策。

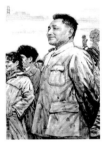
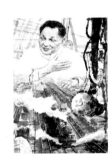

33、在首都机场

　　1965 年 2 月，邓小平在首都机场。

38、进行全面整顿

　　沉寂后复出的邓小平，挑起了国务院副总理的重任，面对满目疮痍、百废待兴的局面，他怀着强烈的责任感，发出了"各方面都要整顿"的铿锵之言。

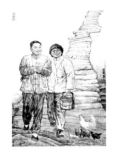
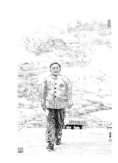

34、与夫人卓琳在江西

　　邓小平与夫人在十年动乱期间互相照顾，患难与共。

39、必须完整地准确地理解毛泽东思想

　　1977 年 4 月，尚处在逆境中的邓小平写信给党中央，提出了必须完整地准确地理解毛泽东思想的观点。这个经过深思熟虑的观点，是从一切靠本本来评判是非的状况中走出来的重要思想基础。

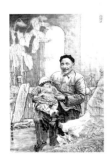
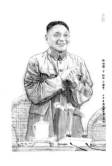

35、怀抱外孙女

　　在十年动乱的日子里诞生的外孙女棉棉，给邓小平带来了精神上的慰藉。

40、在建军五十周年庆祝大会上

　　1977 年 7 月 31 日，复出后的邓小平在中国人民解放军建军五十周年的纪念大会上。

41、与叶剑英在一起

1977年8月1日，邓小平与叶剑英在一起。

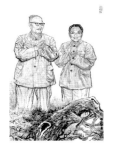

46、党的第二代中央领导集体核心

党的十一届三中全会后，邓小平先后担任中共中央副主席、中央政治局常委、中央军委主席、中央顾问委员会主任等职务。在十一届三中全会以来的路线的形成和发展中，邓小平在许多关键问题的决策上起了决定性的作用，被称为中国改革开放的总设计师。

42、参观仰光大金塔

1978年1月，邓小平访问缅甸时，参观仰光大金塔。

47、邓小平与卡特总统在白宫阳台上

邓小平1979年初的美国之行，在美国掀起了"中国热"，美国电视网的黄金时间都变成了"邓小平时间"。邓小平的美国之行加快了中美两国关系的发展。

43、会见文艺工作者

1978年2月，邓小平在成都亲切会见四川省川剧院部分演员。

48、在美国西雅图参观"波音747"飞机装配厂

在美国，邓小平带来了中国人的进取精神和开拓精神，中国要走向世界。目标：实现中国经济与世界经济的对接；方式：大开放战略。

44、当选第五届全国政协主席

复出后的邓小平以其敏锐、深刻的见解和果断、务实的作风，再次赢得了各界人士的尊重。1978年3月，他众望所归地当选为政协第五届全国委员会主席。

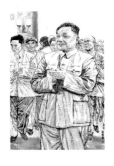
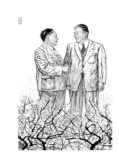

49、访问日本

为了实现改革开放的宏伟目标，邓小平于1979年2月访问日本，与日本首相大平正芳会谈。

45、在中共十一届三中全会上

1978年12月，中国共产党召开第十一届三中全会。这次会议作出了把工作重点转移到社会主义现代化建设上来的重大决策，对中国的政治和经济发展具有决定性意义。

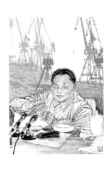
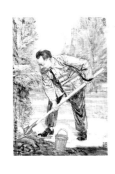

50、参加植树活动

邓小平是义务植树的倡导者。1979年3月12日，邓小平在北京大兴县庞各庄参加义务植树活动。

51、登黄山

1979年7月，75岁高龄的邓小平登上黄山，鼓励安徽的同志要有雄心壮志，在黄山发展旅游事业。

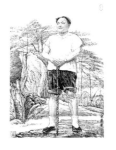

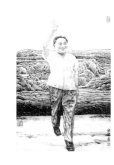

56、青山不老

年过古稀，青山不老，绘制蓝图，再创辉煌。

52、与宋庆龄在一起

1980年元旦，邓小平与宋庆龄在一起。

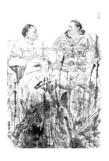

57、对十一届六中全会的贡献

"文革"结束后，如何评价毛泽东，是一个无法回避的"国际国内的很大的政治问题"。邓小平说：毛泽东思想这个旗帜丢不得。一部《关于建国以来党的若干历史问题的决议》，再次证明了邓小平的英明。

53、视察四川农村

1980年4月，四川广汉县向阳乡摘下了"人民公社"的牌子。这是一个爆炸性的新闻，震动了中国，也引起了世界的关注。邓小平说：不管天下发生什么事，只要人民吃饱肚子，一切就好办了。

58、1981年6月，任中央军委主席

作为中央军委主席的邓小平，高瞻远瞩，审时度势，对世界的形势及战争与和平的分析鞭辟入里。

54、规划

1980年7月，邓小平听取峨眉山风景区总体规划汇报。

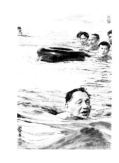

59、在烟台海滨游泳

无论身处惊涛骇浪的大海，还是面对瞬息万变的局面，邓小平都从容不迫，信心百倍。

55、问候路边的老人

邓小平步行在峨眉山的崎岖小道上，向路边的大娘亲切问候。

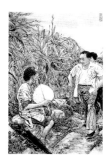

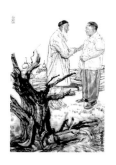

60、问候维吾尔族老人

1981年8月，邓小平在新疆亲切问候维吾尔族老人。

61、在哈萨克族牧民家

1981年8月，邓小平在哈萨克族牧民家作客，向牧民赠送他们最喜欢饮用的砖茶。

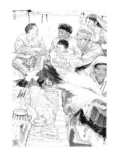

66、在自然保护区

1983年8月，邓小平参观黑龙江扎龙自然保护区。

62、在办公室

1981年夏，邓小平在办公室。

67、为深圳特区题词

1984年1月下旬，邓小平在深圳特区视察时题词："深圳的发展和经验证明，我们建立经济特区的政策是正确的。"

63、在中共十二大上

1982年9月，邓小平在中共第十二次全国代表大会开幕词中明确提出要建设有中国特色的社会主义。

68、和蔼可亲

邓小平在重大原则问题上从不让步；在待人接物上，又是那样平和。

64、接见共青团十一大代表

1982年12月，共青团第十一次全国代表大会的代表亲热地聚拢在邓小平身边，邓小平与他们亲切交谈。

69、观看小学生操作电脑

1984年2月，邓小平在上海观看小学生操作电脑，提出："计算机的普及要从娃娃抓起。"

65、出席六届人大

1983年6月，邓小平向参加全国人大六届一次会议的代表拱手致意。

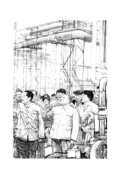

70、视察宝钢

"历史将证明，建设宝钢是正确的。"这是邓小平在宝钢建设初期所作的科学预言。的确，具有世界一流水平的现代化钢铁联合企业——"宝钢"，为我国现代化建设发挥了重要作用。

71、出色的外交家

1984 年 4 月，邓小平会见当时的美国总统里根。

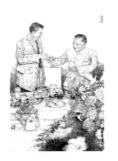

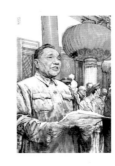

76、在庆祝建国 35 周年时讲话

在建国 35 周年的庆典上，邓小平庄严地宣告："我国不但结束了旧时代的黑暗历史，建立了社会主义社会，也改变了人类历史的进程。"

72、八十寿辰

步入耄耋之年的邓小平依然红光满面，精神焕发。

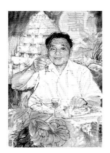

77、会见英国首相玛格丽特·撒切尔夫人

为签署中英关于香港问题的联合声明，1984 年 12 月 19 日邓小平在北京会见英国首相玛格丽特·撒切尔夫人。撒切尔夫人称邓小平"一国两制"的构想是最富天才的创造，是达成协议的关键。

73、小平打桥牌

智慧超群、思维敏捷的邓小平是桥牌高手。晚年的邓小平在打桥牌。

78、抓住棉棉的小辫子

邓小平抓住外孙女棉棉的小辫子，欢快地与她逗趣。柔中寓刚的小平，又岂惧被人"抓辫子"！

74、国庆大阅兵

1984 年国庆的大阅兵仪式，振奋了多少海内外中国人的心。祖国的强盛和繁荣，怎能不令人感到无比的兴奋和自豪。

79、1987 年 4 月，中葡签署关于澳门问题的联合声明

澳门问题的解决，不能不说是"一国两制"构想的又一次成功。联合国前秘书长德奎利亚尔认为，"一国两制"的构想，将毫无疑问地被认为是当前国际关系中有效的静悄悄外交的一次极为突出的范例。

75、小平，您好

1984 年国庆，北京大学的学生游行队伍通过天安门时，亮出了"小平您好"的横幅，道出了中国人民的心声。

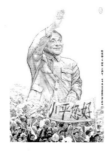

80、出席中共十三大

1987 年，中共十三大召开之前，邓小平说："我们党的十三大要阐述社会主义处在一个什么阶段，就是处在初级阶段，是初级阶段的社会主义。"是啊，共和国经历了近半个世纪的风风雨雨，这个认识来之不易。

81、在北京玉泉山

1987年5月，邓小平在北京玉泉山。

86、读书

邓小平写道："学习是前进的基础。"他经常批阅完文件后，就在灯下读书，形成了习惯。

82、爱雪

邓小平的女儿说："爸爸爱雪，他说有雪，庄稼才能长得好。那一年上海下了一场多年未见的雪，爸爸高兴地在雪中留影。"

87、"中国大有希望"

1989年9月4日，邓小平说："改革开放政策稳定，中国大有希望。"

83、参观北京正负电子对撞机国家实验室

1988年10月，邓小平在参观北京正负电子对撞机国家实验室时，坚定地指出：中国必须发展自己的高科技，在世界高科技领域占有一席之地。

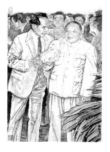

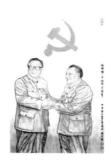

88、邓小平同江泽民亲切握手

1989年11月，邓小平同江泽民亲切握手。

84、休闲时的小平

小平休闲时嗑嗑瓜子，喝喝老酒。勤动口，勤动手，使他健康长寿。

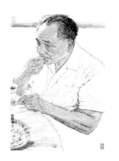

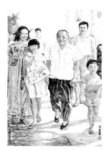

89、与家人在一起

1989年，邓小平与孙子、外孙女在一起。

85、欢度周末

邓小平老两口与孙子欢度周末，其乐融融。

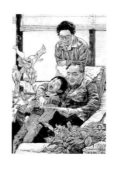

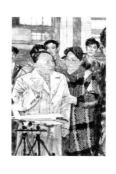

90、视察上海航空公司

邓小平提出了"科学技术是第一生产力"的观点。他始终认为，不大力发展科技事业，中国的振兴将无从实现。

91、听取上海改革开放的汇报

1991年2月18日，邓小平在上海听取关于上海浦东开发的汇报。善抓机遇的邓小平说，上海是我们的王牌，抓上海就算是一个大措施。

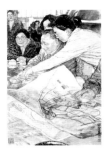

92、关于深圳的战略构思

总设计师在构思对外开放总体规划时，先把曾经是渔村的深圳作为试验田。

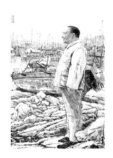

93、在广东纵论国家大事

退休后的邓小平仍然关心着国内外的局势，他对世界和中国政局的影响并没有消失。1992年1月，邓小平巡视南方，发表重要谈话，从此中国改革开放进入了一个新阶段。

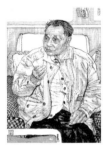

94、在深圳国际贸易中心

深圳的改革开放经过七年的实践，到1992年，人均收入和消费水平跃居全国首位。目睹试验成功了，邓小平满心欢喜。

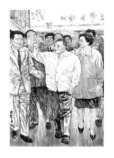

95、参观上海贝岭公司

高科技是一个民族、一个国家兴旺发达的标志。中国必须成为科技大国，是邓小平坚定不移的目标。1992年2月10日，邓小平参观上海贝岭微电子制造有限公司。

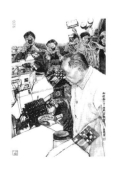

96、与上海各界人士共迎新春佳节

1992年，在迎接中国传统佳节之际，上海人民在电视上听到了小平语重心长的话语："希望你们不要丧失机遇，对于中国来说，大发展的机遇并不多。"话语虽短，但足以让人感受到了其中的份量。

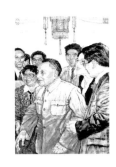

97、观览新建成的南浦大桥

一桥飞架南北，天堑变通途。上海南浦大桥的建成，令小平兴奋不已。他题写了桥名后，又上桥视察。

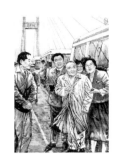

98、看望上海郊区旗忠村农民

上海农民富了，人民领袖乐了。

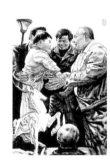

99、视察上海浦东

改革开放的总设计师在1990年又设计了一个改革开放的大战略——浦东开发。几年之后，浦东交出的答卷，令他十分满意。

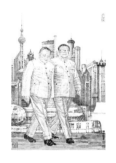

100、1992年2月，邓小平乘坐"友好"轮视察浦江两岸

望着浦江两岸的迷人夜景，邓小平深感欣慰。

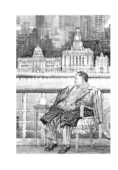

我心中的邓小平（代后记）

　　我的成长正好与祖国同步。幼年时就跟着大人唱"五星红旗迎风飘扬"，少年时就知道邓小平是个能人，为了国家富强，人民幸福，他不辞辛苦，日理万机。可是十年动乱开始不久，我突然看到邓小平的名字被颠颠倒倒地写在学校、街道、工厂的墙上，又看到有人画他的漫画，拿着他的漫画像上街，高呼打倒的口号。尽管那时我的画技已经不错，但我从没画过邓小平的漫画——现在想来，可能是良知的不忍和不愿吧……

　　在上山下乡的日子里，一天，我冒着严寒，在黑龙江林场看了电影《甲午风云》，片中的主角邓世昌爱国忧民，令我感动。第二天收听广播，知道邓小平复出后关怀千百万上山下乡的知青，并主持制订了知青返城的政策。这下知青轰动了！欣喜中，我和众多知青学《甲午风云》中老百姓的样子，朝着北京方向欢呼"邓大人！邓大人！"不久我获准返沪，进了上棉二十五厂，继而调入燎原电影院专业画海报。从此邓小平的名字扎根在我的心田，是他给了我回上海发展的机会……

　　1989年7月下旬，为了庆祝邓小平八十五岁生日，广西电影制片厂拍摄的大型彩色故事片《百色起义》在全国放映，我为影片画了大型海报，扮演邓小平的特型演员卢奇来到影院，对海报很感兴趣，把海报摄入镜头，与我一起在海报前留了影。卢奇真情地称赞我画的邓小平比他演的更像。而我知道，这是因为海报中的邓小平出自我的内心，是蕴育我心中数十年的邓小平的光辉形象。

　　以后全国人民唱着《春天的故事》，颂扬一位老人，他使祖国强大了，人民富裕了，这位老人就是邓小平。我对邓小平的热爱更加深切。2001年我创作了连环画《邓爷爷，我爱您》，这本书出版后，接连获奖，不久前文化部还授予此书"蒲公英奖"金奖的奖项。就在我写这篇后记时，又接到中国美协十届美展组委会的通知：《邓爷爷，我爱您》送全国第十届美术作品展览会展出。

　　去年，由中共上海市委党史研究室和上海古籍出版社为主组成编委会，由我绘画110幅，出版了大型国画册《中国出了个毛泽东》，纪念毛泽东诞辰110周年。今年又逢邓小平100周年诞辰，于是决定再出版国画册《小平，您好》，仍由我绘画。我满怀激情，在2003年除夕开笔，就在新年钟声敲响时完成了画册的第一幅：邓小平在天安门城楼上讲话……此刻，申城笼罩在鞭炮声中，我仿佛与画中的邓小平一起度过了难忘的除夕之夜。以后我把自己关在家里，不应酬，不会友，认真读着《小平，您好》编委会给我提供的创作提纲，翻阅着大量资料，画了整整六个月，完成了《小平，您好》的全部画稿。

　　在此感谢无私帮助我的领导和朋友，他们是：中共上海市委党史研究室的各位领导，中共上海普陀区委、区政府的领导，上海古籍出版社的社长、总编、编辑和我的朋友俞子龙、许政泓、黄树林、杨惠钦、张遴骏、汪亚卫、杨苏华、倪贯强、汤勇敏、方骏及上海中国画院人物画工作室的同仁们。

　　上海美术家协会主席方增先先生与中国美术馆馆长冯远先生先后为画册题签，在此一并致谢。

<div style="text-align:right">

杨宏富

2004 年 7 月 8 日

</div>

注：画册中《小平之路》条屏原作每幅50cm × 200cm。其他作品原作均45cm × 70cm。